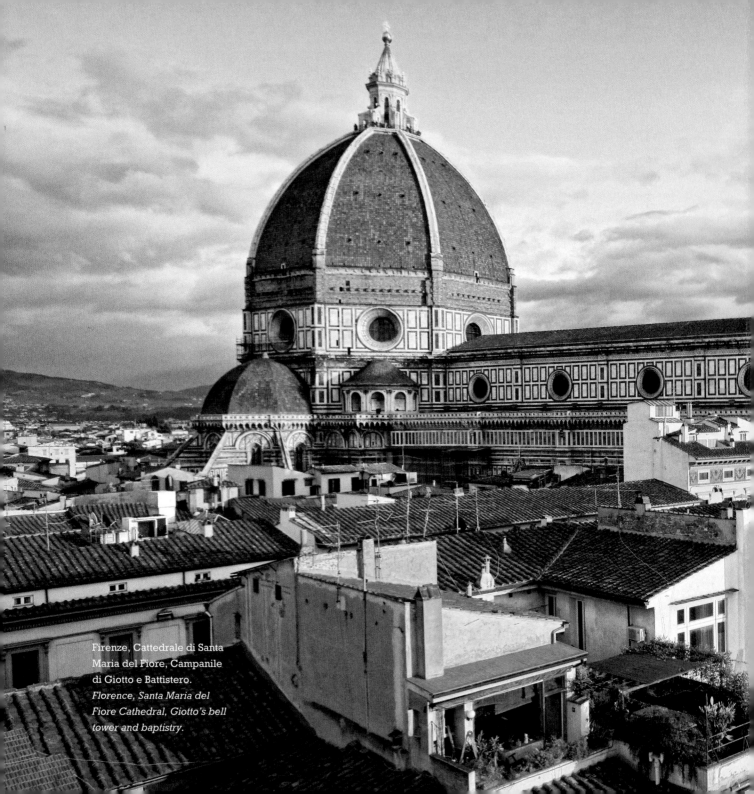

Firenze, Cattedrale di Santa
Maria del Fiore, Campanile
di Giotto e Battistero.
*Florence, Santa Maria del
Fiore Cathedral, Giotto's bell
tower and baptistry.*

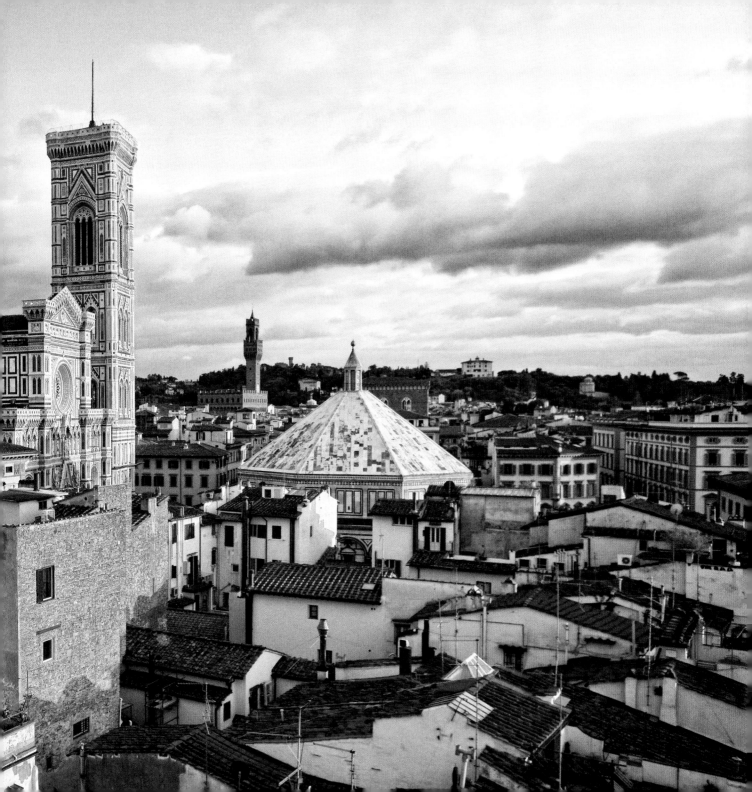

SIME BOOKS

Fotografie

Stefano Amantini, Massimo Borchi, Guido Cozzi

Testi

William Dello Russo

Toscana

Terra d'arte e meraviglie - Land of Art and Wonders

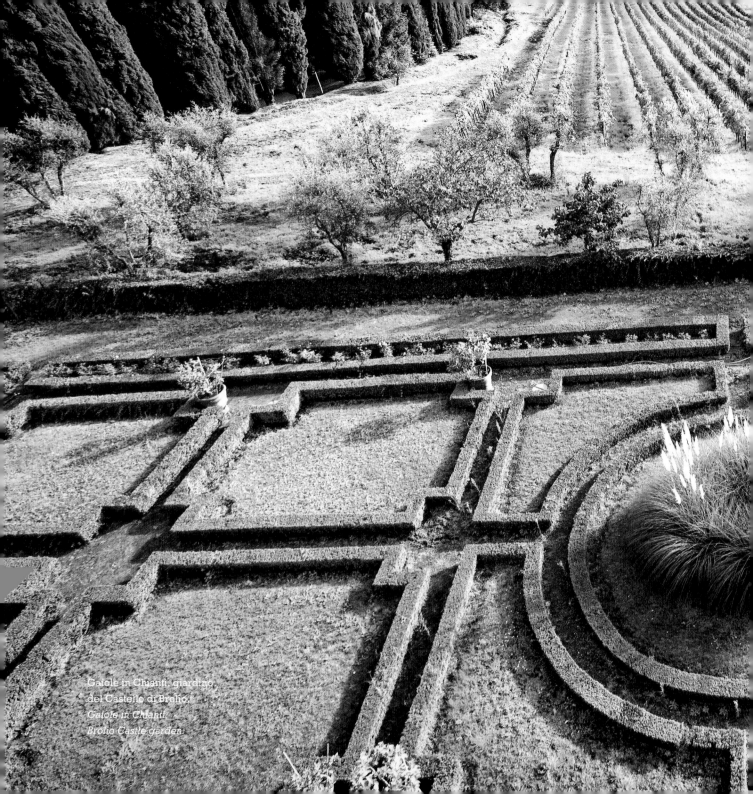

Gaiole in Chianti, giardino
del Castello di Brolio.
*Gaiole in Chianti,
Brolio Castle garden.*

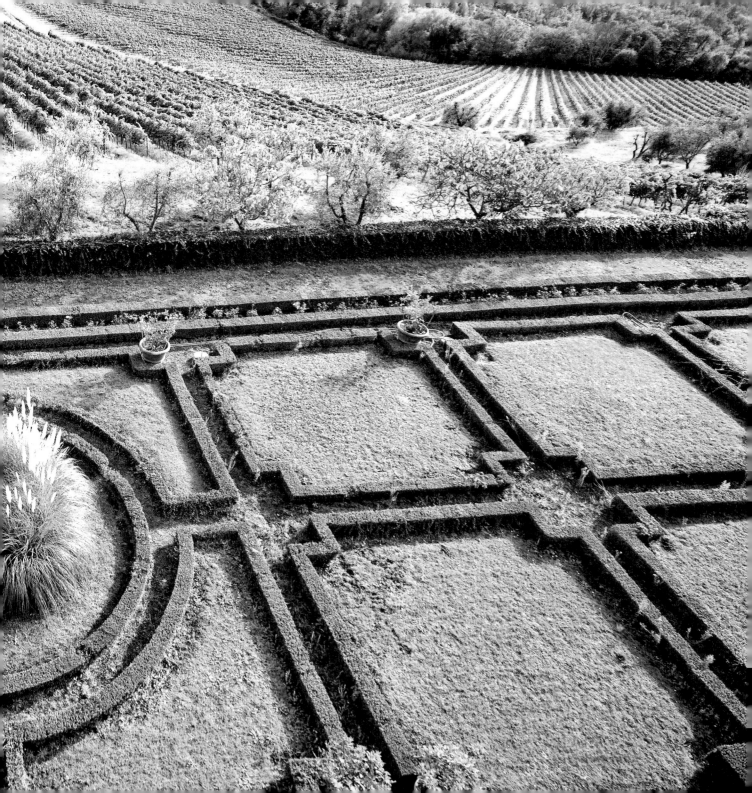

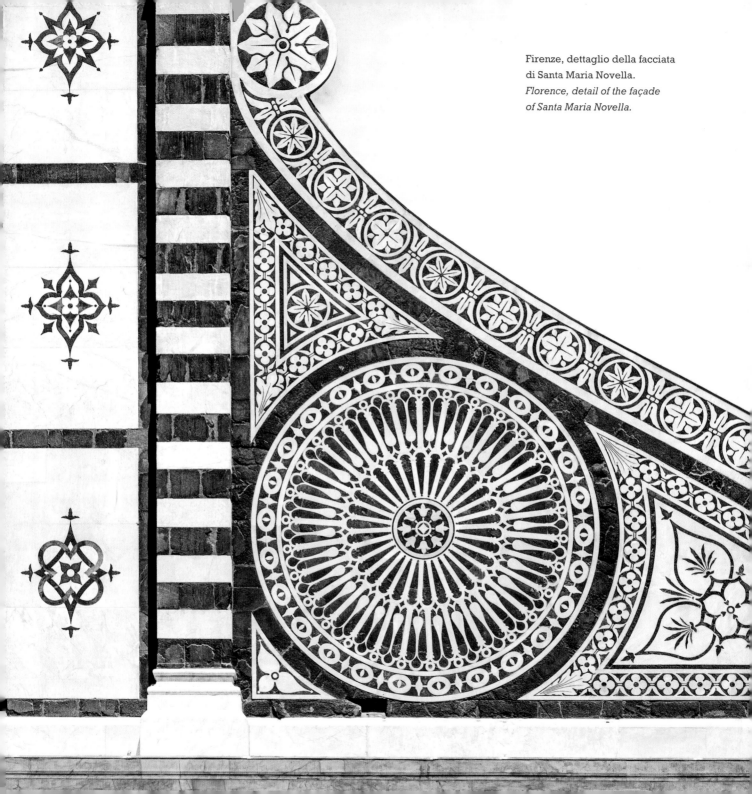

Firenze, dettaglio della facciata
di Santa Maria Novella.
*Florence, detail of the façade
of Santa Maria Novella.*

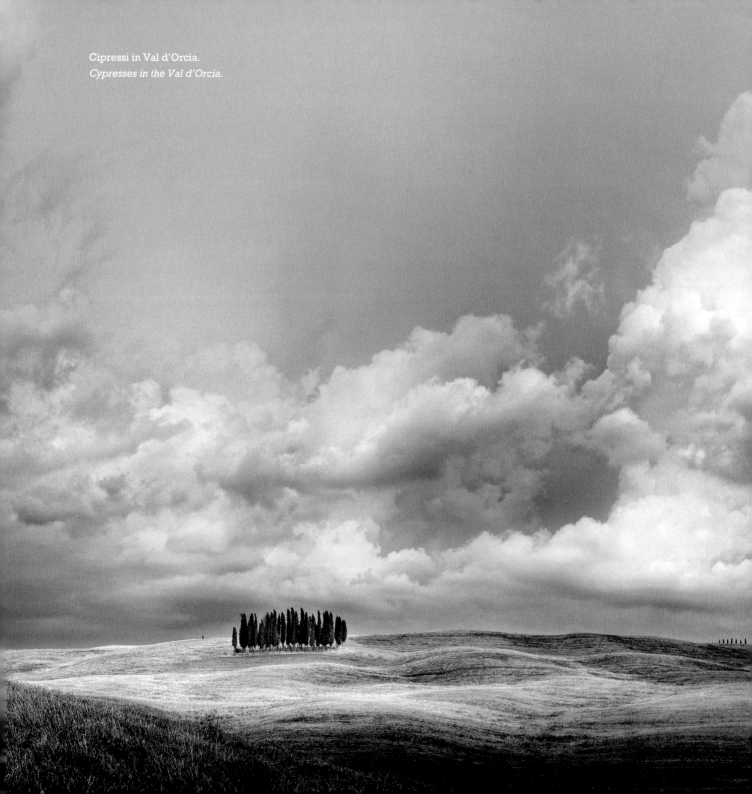

Cipressi in Val d'Orcia.
Cypresses in the Val d'Orcia.

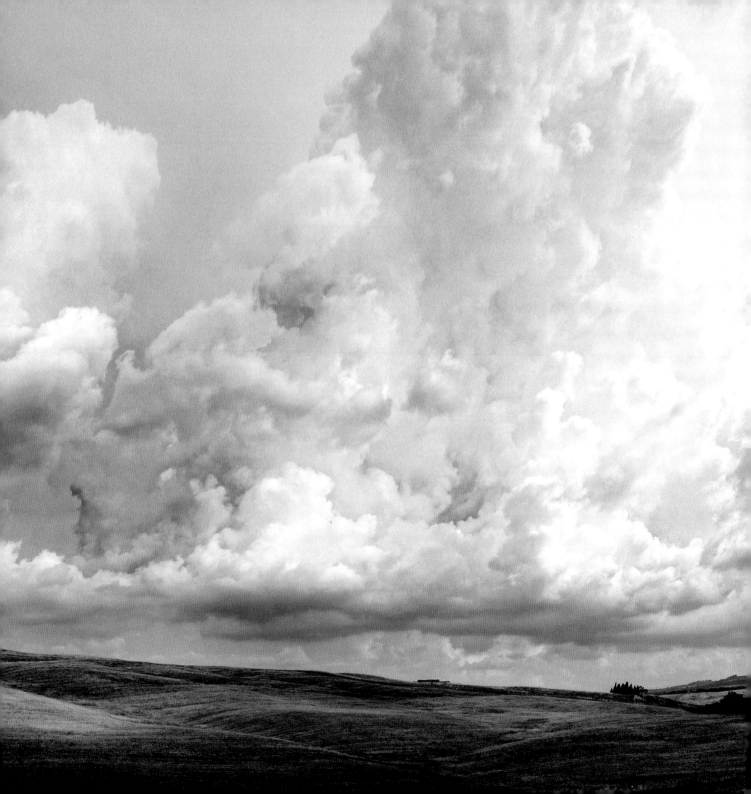

Difficile che chi prenda questo libro tra le mani non abbia mai visitato Firenze o sostato all'ombra della Torre di Pisa. La capitale delle arti rinascimentali per antonomasia accoglie da secoli schiere di ammirati viaggiatori con un flusso che sembra inarrestabile: e non delude mai, dal momento che schiude volentieri il suo patrimonio di magnificenza a chi lo guarda frettolosamente e pure a chi lo indaga con occhi curiosi. Il campanile pisano, d'altra parte, è diventato uno di quei simboli universali d'italianità nel mondo che quasi ne trasfigurano il reale valore. Solo un capitolo, tuttavia, è dedicato a Firenze e contemporaneamente si suggerisce che Pisa non è solo Piazza dei Miracoli.

Dopo Siena, Arezzo, Lucca e Pistoia, forzieri delle arti che nascondono, oltre l'ovvio, segreti indimenticabili, ci si avventura presto verso quelle frontiere meno battute dal turismo, dove trionfano ville extraurbane che fanno gridare gli stranieri al miracolo, emergono testimonianze della civiltà etrusca che ha plasmato queste terre, si schiudono scenari naturali nati già dolci e poi addomesticati dall'infinita sapienza umana. 'Cartoline' famosissime come i filari di cipressi in Val d'Orcia e gli intatti borghi del Chianti si accompagnano alla scoperta di territori meno noti, come la montagna appenninica del Casentino e le fiere Alpi Apuane; gli scorci dall'intatto sapore medievale, disseminati un po' dappertutto; abbazie isolate e immacolate strade di campagna; l'odoroso paesaggio maremmano. Alle infuocate notti versiliane il mare toscano sa contrapporre con equilibrio l'armonia delle sette isole dell'arcipelago.

Ovunque, la mano dell'uomo, a ricamare fertili campagne con vigne e ulivi; a incanalare le acque in oasi di puro benessere; a comporre una cucina robusta e saporita; a dare perpetuo lustro alla creazione artigianale; infine a far risuonare antichi echi storici in feste e rievocazioni.

It's unlikely that whomever takes this book into their hands hasn't been to Florence or rested in the shade of the Tower of Pisa. For centuries now, the capital of Renaissance art has been welcoming unending waves of admiring travellers. It never disappoints as it willingly unfolds its patrimony of magnificence to both those who hurriedly give it a glance as well as those who investigate it with curious eyes. The bell tower in Pisa, on the other hand, has become one of those universal symbols of Italy which almost trasfigures its real value. We've only dedicated a chapter to Florence and at the same time we've suggested that Pisa is not merely the Piazza dei Miracoli.

After Siena, Arezzo, Lucca and Pistoia, veritable treasure chests filled with hidden art and beyond the obvious unforgettable treasures, we will venture out towards those frontiers less trod by tourists, where country villas triumph and make foreigners call them miracles. Here the earth reveals the remains of the Etruscan civilization which formed these lands and soft landscapes appear which were then softened further yet by infinite human knowledge. Famous "postcards", such as the rows of cypresses in Val d'Orcia and the hamlets of the Chianti region are accompanied by the discovery of lesser known areas such as the Apennine mountains of the Casentino area and the Apuan Alps. Then there are the views of intact Medieval flavor scattered here and there, isolated abbeys, immaculate country roads and the sweetly scented Maremma landscape. The Tuscan sea knows how to balance with the harmony of the seven islands of the archipelago.

Everywhere the hand of man has crafted fertile countrysides with vineyards and olive groves, channeled the waters into oasis of pure wellbeing, composed a robust and flavored cuisine, given perpetual lustre to handicrafts and finally made the echoes of ancient festivals and reenactments resound through the streets.

Greve in Chianti, loggia
ad archi in piazza Matteotti
(già del Mercatale).
*Greve in Chianti, the arched
loggia in piazza Matteotti
(once called del Mercatale).*

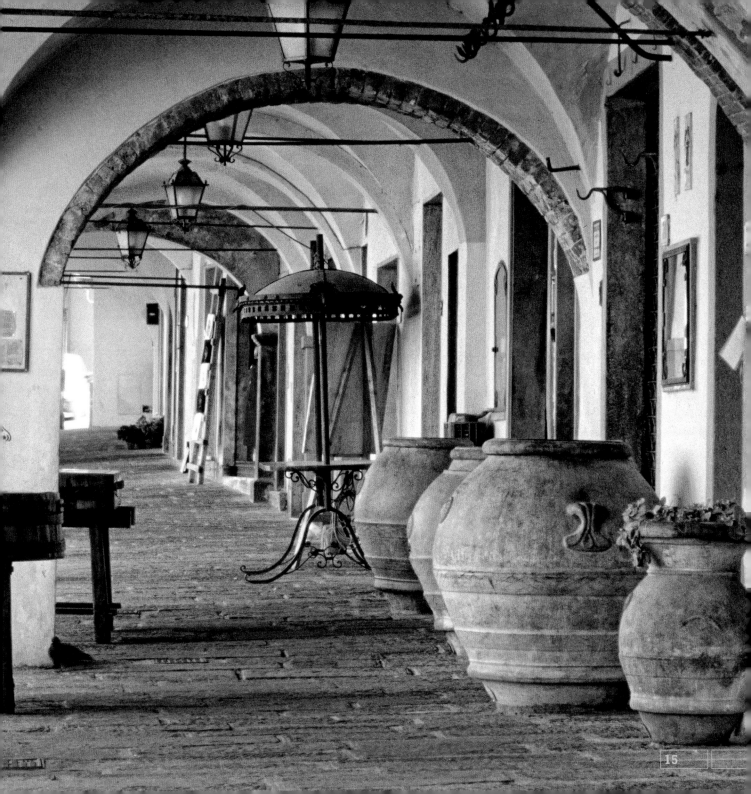

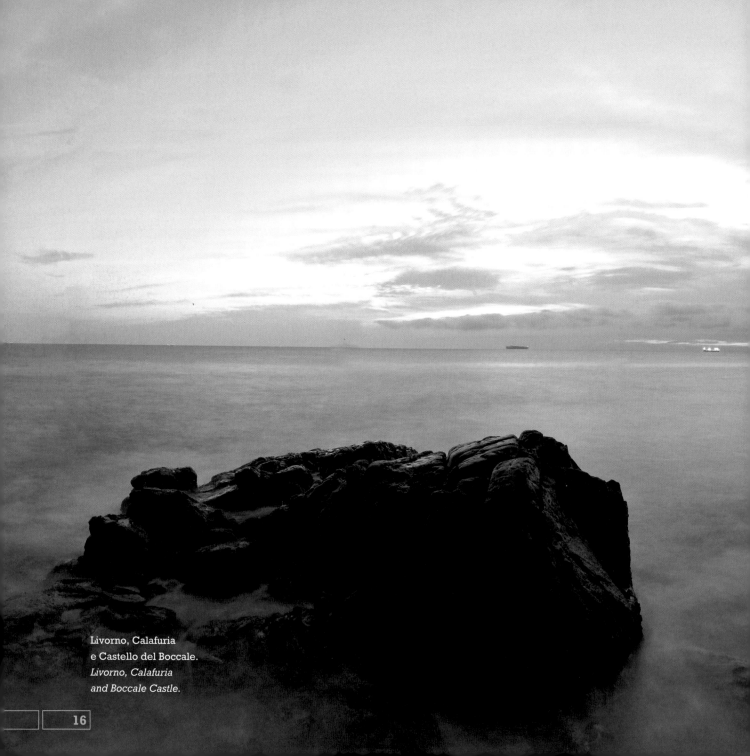

Livorno, Calafuria
e Castello del Boccale.
*Livorno, Calafuria
and Boccale Castle.*

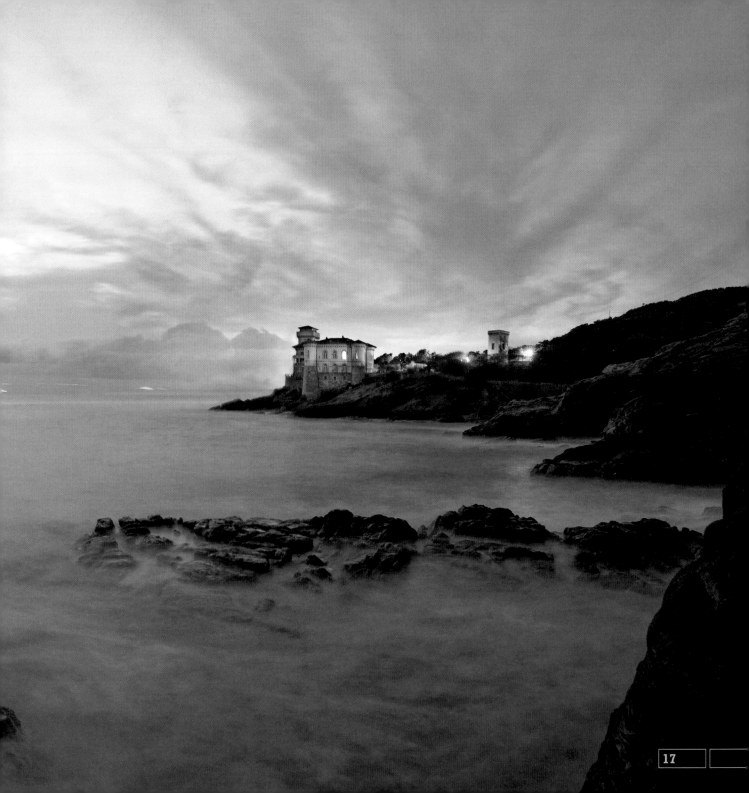

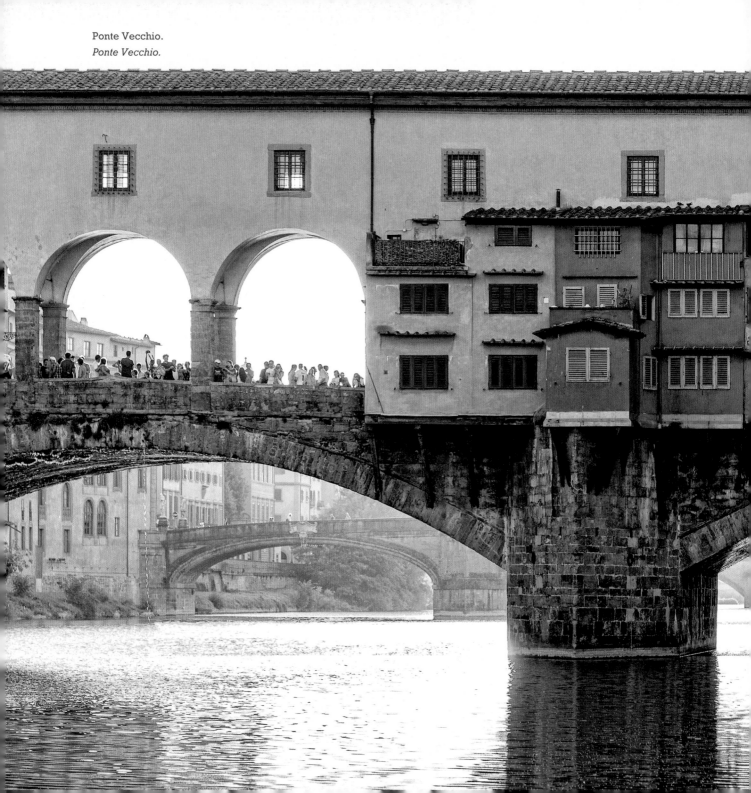

Ponte Vecchio.
Ponte Vecchio.

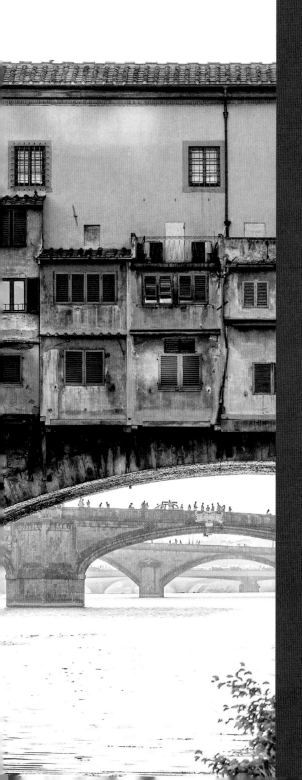

Quante vite occorrerebbero per dire
di aver conosciuto tutta Firenze?

firenze
florence

How many lifetimes would it take to be
able to say you truly know all of Florence?

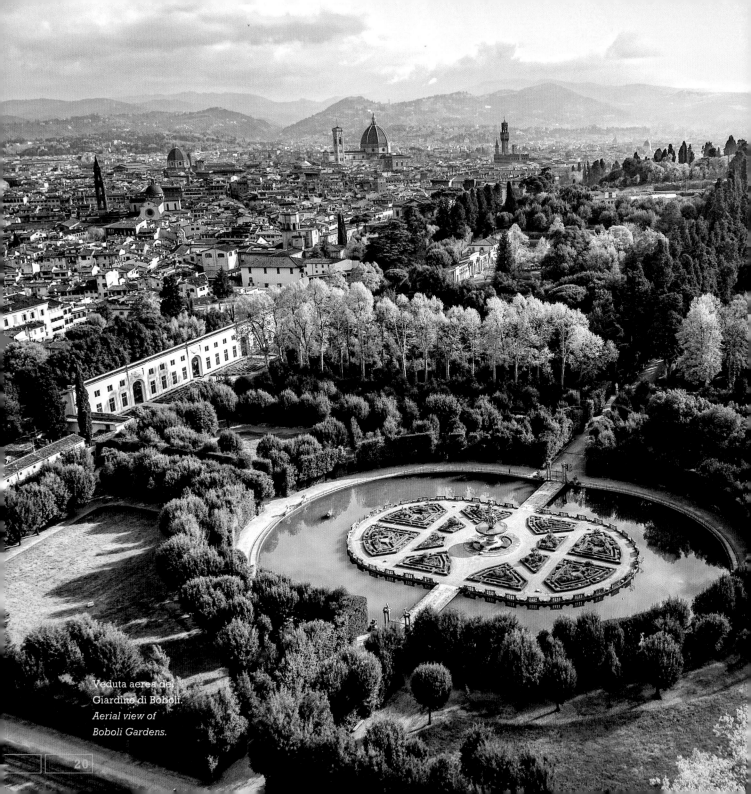

Veduta aerea del
Giardino di Boboli.
*Aerial view of
Boboli Gardens.*

Nel romanzo *Tutta la luce che non vediamo* di Anthony Doerr (premio Pulitzer 2015 per la letteratura), una bambina cieca percorre con le dita il modellino della cittadina bretone di Saint-Malo, che il padre le ha amorevolmente costruito in legno per aiutarla a orientarsi. Provate anche voi ad 'assaggiare' questa città con la punta delle dita, sfiorandola come un gigantesco plastico. Solo così potrete cogliere la porosità della pietra serena sui palazzi, la perfetta arcuatura della cupola di Brunelleschi, la frescura del Giardino di Boboli e del fiume.

Quante vite occorrerebbero per dire di aver conosciuto tutta Firenze? Certo, non è estesa come Roma, ma in questo sfrangiato lembo di terra sull'Arno sembra che genio e maestria si siano dati convegno per dare vita a un densissimo concentrato di perfezioni. Avventuratevi lungo vie poco battute – ve ne sono persino nel centro di Firenze – immaginando di vivere nel Trecento in una metropoli europea. Andate oltre l'ovvio, lasciando per ultimi i monumenti più famosi, con tutta la certezza che anche la chiesa più discreta possieda >> pag. 25

In his novel All the Light We Cannot See *by Anthony Doerr (Winner of the Pulitzer Prize in 2015), a little blind girl runs her fingers over the wooden model of the Breton town of Saint-Malo which her father lovingly built to help her get around. Try to do the same, try to "taste" this city with the tips of your fingers, caressing it as you would an enormous model. This is the only way to notice the porosity of the "pietra serena" (a grey stone) of the palazzi, the perfect arch of the cupola by Brunelleschi, the cool of the Boboli Gardens and the river.*

How many lifetimes would it take to be able to say you truly know all of Florence? Of course, it isn't as extensive as Rome, but in this frayed piece of land along the Arno river it seems as though genius and talent came together to give life to a dense concentration of perfection. Venture along the lesser trod streets (you can find some, even in the center of Florence) and imagine what it must have been like to live here during the fourteenth century, when it was a European metropolis. Go beyond the obvious, >> page 25

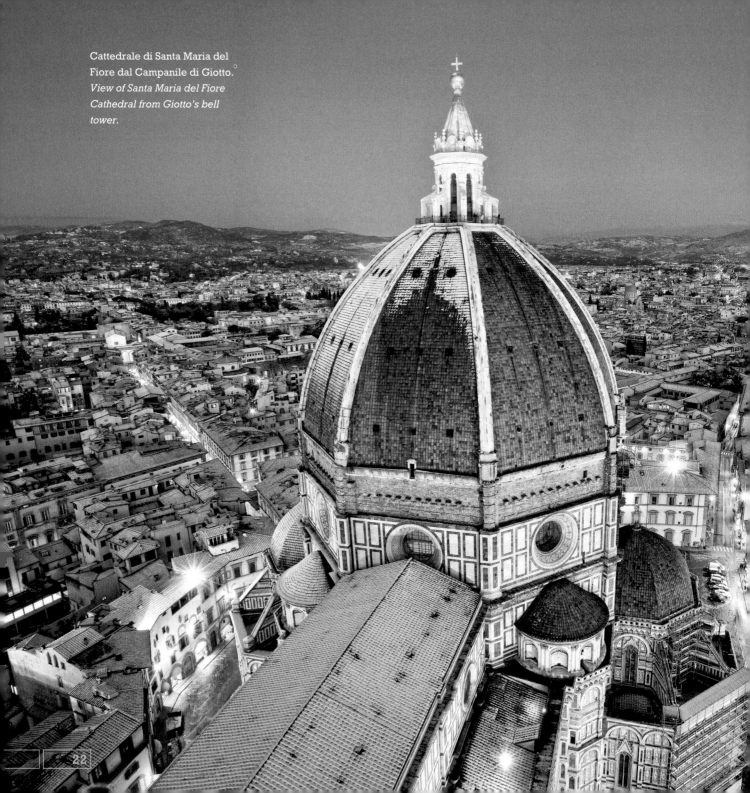

Cattedrale di Santa Maria del
Fiore dal Campanile di Giotto.
*View of Santa Maria del Fiore
Cathedral from Giotto's bell
tower.*

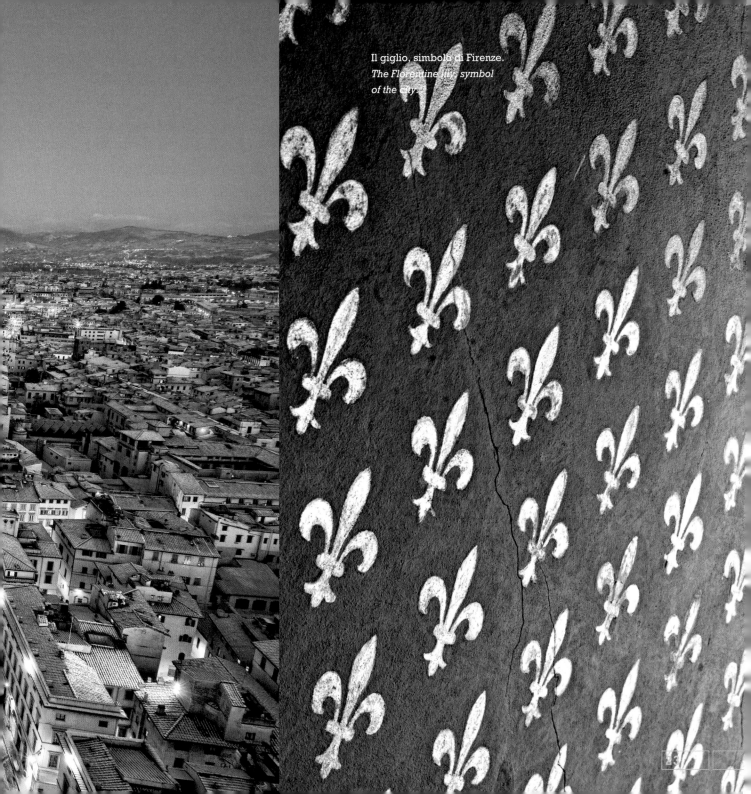

Il giglio, simbolo di Firenze.
The Florentine lily, symbol of the city.

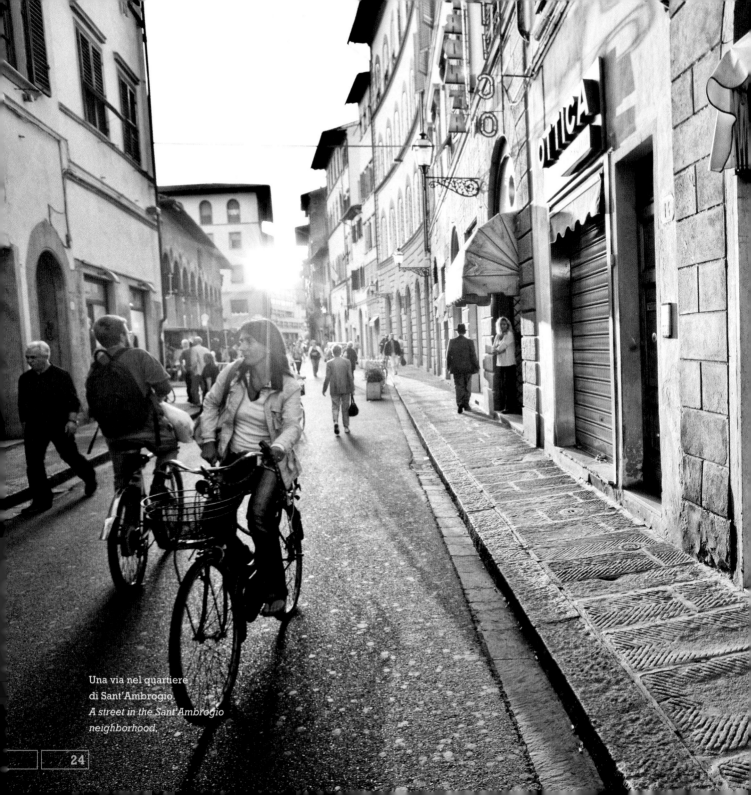

Una via nel quartiere
di Sant'Ambrogio.
*A street in the Sant'Ambrogio
neighborhood.*

<< *pag. 21* un capolavoro di Pontormo o di Botticelli. Ma non andate via senza aver omaggiato i giganti della storia, della scienza e dell'arte, che a Firenze hanno lasciato le loro creazioni più alte e che sono proprio lì, solo per la gioia dei vostri occhi. Visitate il Museo zoologico della Specola, per ammirare lo stesso panorama che vide Galileo e per farsi scrutare da una miriade di sguardi animali. Aggiratevi tra i complicati segreti alchemici dello studiolo di Francesco I de' Medici a Palazzo Vecchio. Anche se non siete credenti, nel Museo di San Marco nutritevi dell'intensa spiritualità di Beato Angelico: gli affreschi che decorano il convento sono purissime 'pitture di luce'. Fatevi travolgere dall'onda d'urto del *Diluvio Universale* di Paolo Uccello nel Chiostro Verde di Santa Maria Novella e rendete doverosamente omaggio ai macchiaioli nella Galleria d'Arte moderna nella sontuosa reggia di Palazzo Pitti. Andate infine a far visita ai 'grandi' in Santa Croce, ringraziandoli per l'Italia intera.

<< *page 21* *save the most famous monuments for last, for even the most humble church holds a masterpiece by Pontormo or Botticelli. But don't leave before having paid homage to the greats of history, science and art, who left their best creations in Florence for our immense visual delight. Visit the Museo Zoologico della Specola, and admire the same view that Galileo enjoyed under the watchful eyes of a myriad of animals. Wander through the complicated alchemic secrets of Francesco I de' Medici's study in Palazzo Vecchio. Even if you're not a believer, nourish your soul with Beato Angelico's intense spirituality in the Museo di San Marco. The frescoes that decorate the convent are pure "paintings of light". Let yourself be overtaken by the shock wave of Paolo Uccello's* Diluvio Universale (The Flood) *in Santa Maria Novella's Chiostro Verde. Render homage to the "macchiaioli" (the Italian movement related to Impressionism) in the Galleria d'Arte Moderna (Gallery of Modern Art) in the sumptuous Palazzo Pitti. Finally, go and visit the "greats" in Santa Croce, thanking them for all of Italy.*

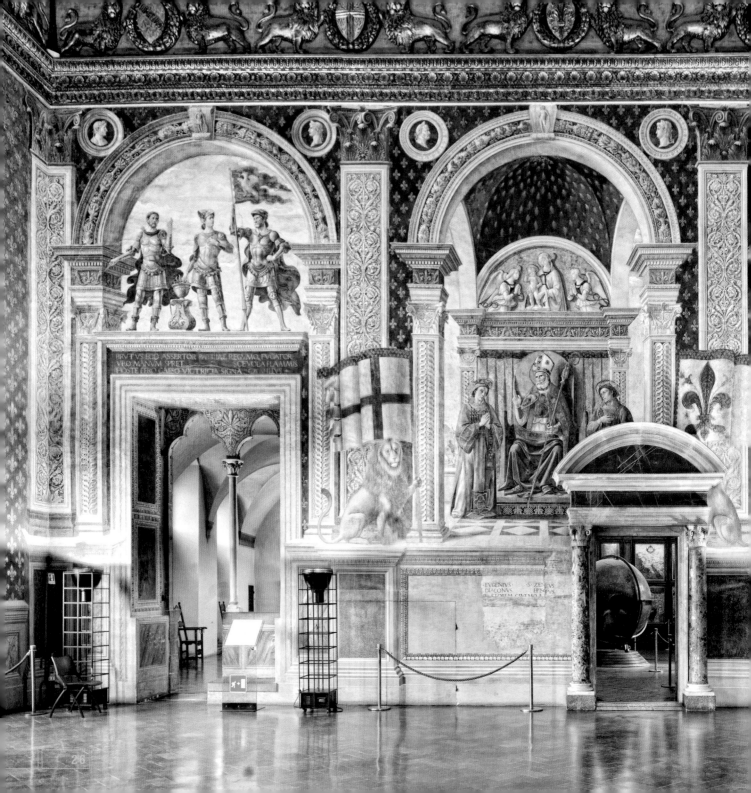

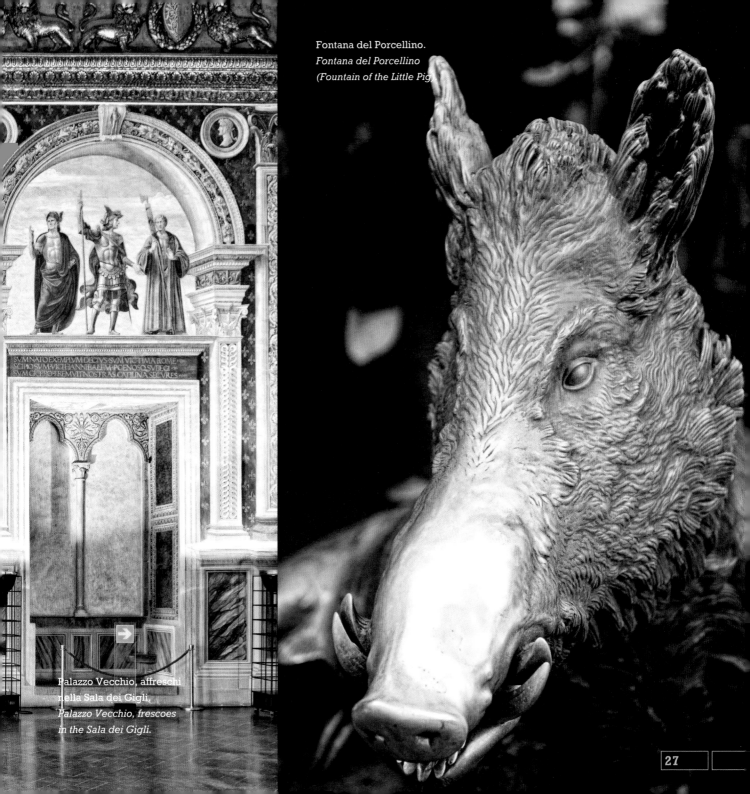

Fontana del Porcellino.
*Fontana del Porcellino
(Fountain of the Little Pig).*

SVM NATO EXEMPLVM DECVS SVM VICTIMA ROME
SCIPIOSVM VICTI ANNIBALEM PœNOSQ SVBEGI
SVM CICERO FREMVIT NOSTRAS CATILINA SECVRES

Palazzo Vecchio, affreschi
nella Sala dei Gigli.
*Palazzo Vecchio, frescoes
in the Sala dei Gigli.*

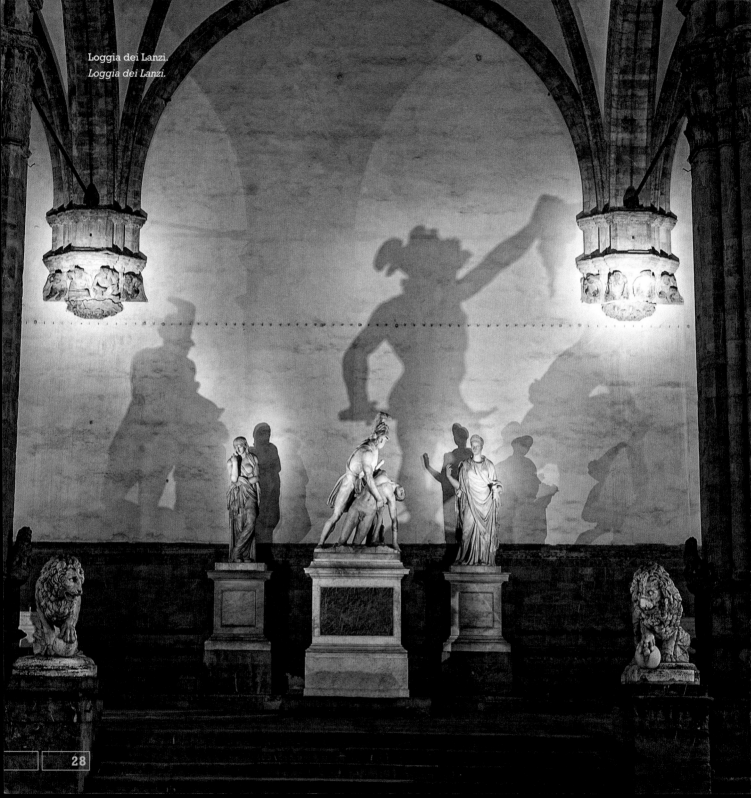

Loggia dei Lanzi.
Loggia dei Lanzi.

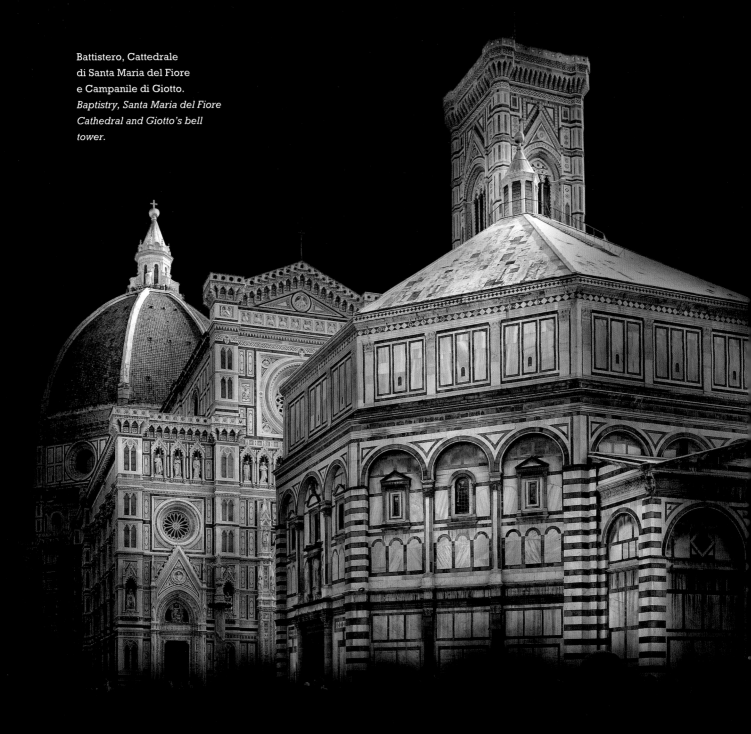

Battistero, Cattedrale
di Santa Maria del Fiore
e Campanile di Giotto.
*Baptistry, Santa Maria del Fiore
Cathedral and Giotto's bell
tower.*

ARTIGIANATO FIORENTINO

Fu Giotto nel Trecento ad affrancare per primo l'artista dall'artigiano e a fornire al primo la patente dell'intellettuale moderno. Il ruolo dell'artigianato nello sviluppo economico e culturale della città fu decisivo già a partire dal XII secolo, in particolare dopo la nascita delle cosiddette Arti Minori a metà Duecento. Si trattava di Corporazioni di Arti e Mestieri che fornivano protezione e supporto ai numerosi artigiani del tempo: maestri di pietra e legname, fabbri, cuoiai, corazzai e spadai, chiavaioli... Oggi che il quadro socioeconomico è mutato oltre ogni previsione, botteghe dal sapore antico punteggiano alcune vie del centro come macchie di leopardo (perciò in via d'estinzione), concentrandosi soprattutto in Oltrarno: è come fare un tuffo nel passato più nobile della 'capitale delle arti'.

FLORENTINE HANDICRAFTS

It was Giotto in the fourteenth century the first to separate the concept of artist from artisan and to give the first the title of modern intellectual. The role of handicraft in the economic and cultural development of the city was first decisive in the twelfth century, in particular after the birth of the so-called "Arti Minori" (minor arts) in the mid-thirteenth century. The Corporations of Arts and Crafts which offered protection and support to the numerous artisans of the time (wood and stone masons, smiths, leather workers, armour and sword makers, key makers). Now that the socio-economic situation has changed beyond any prediction, there are workshops with an antique flavor that dot the streets of the center like the spots on a leopard and are, much like this animal, at risk of extinction. They can be found especially in Oltrarno. It's like diving into the more noble past of the "capital of the arts".

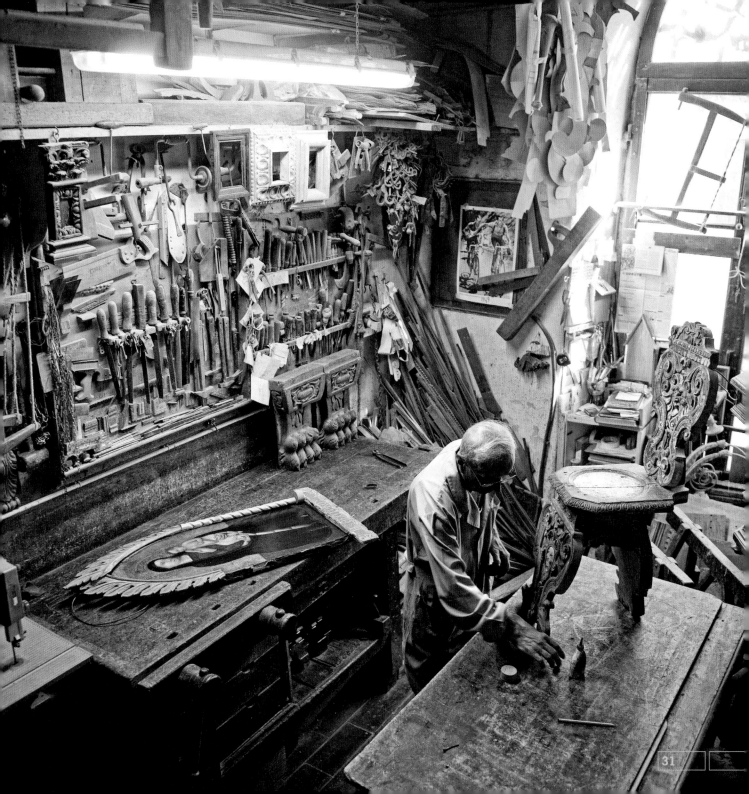

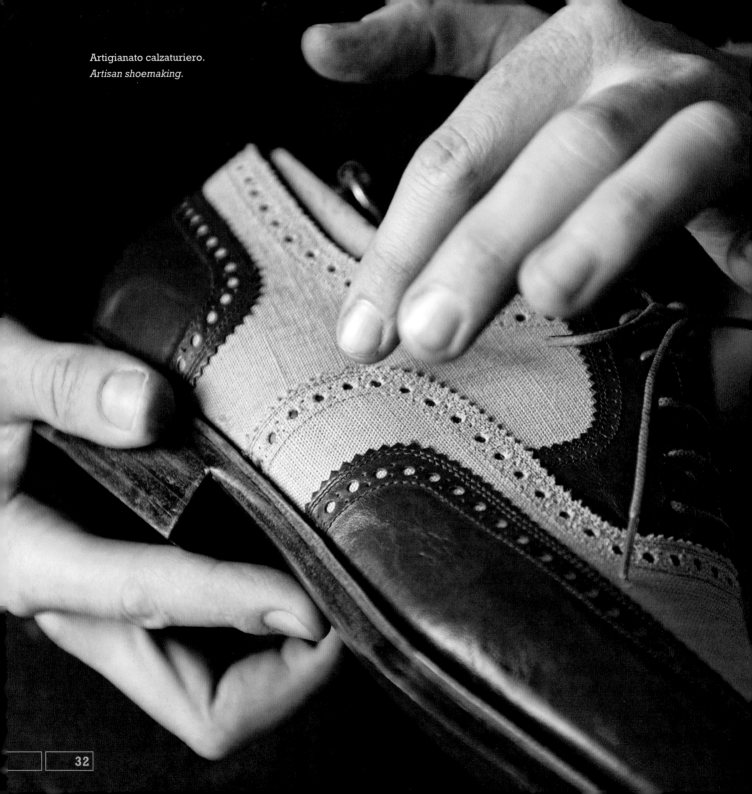

Artigianato calzaturiero.
Artisan shoemaking.

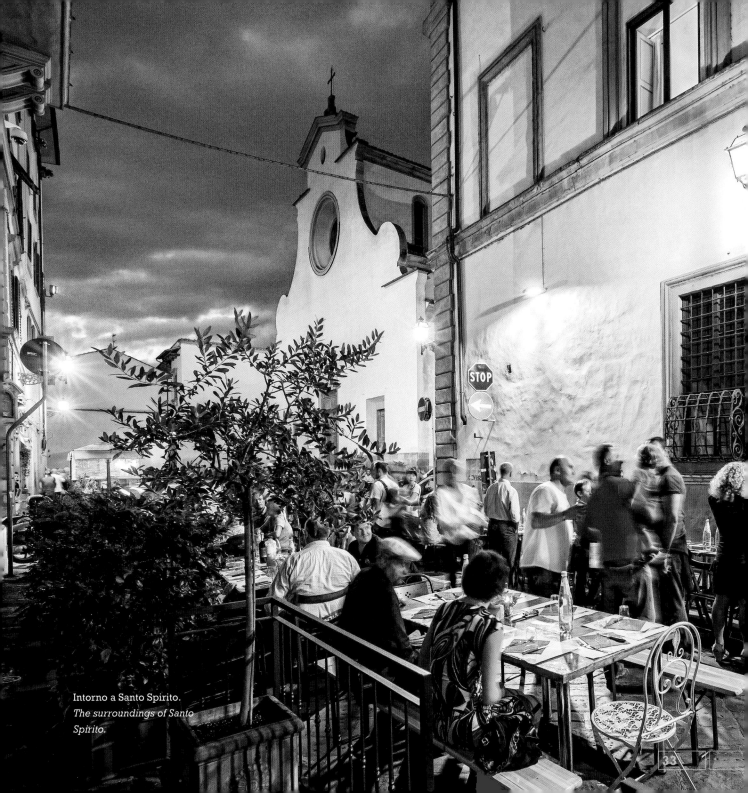

Intorno a Santo Spirito.
The surroundings of Santo Spirito.

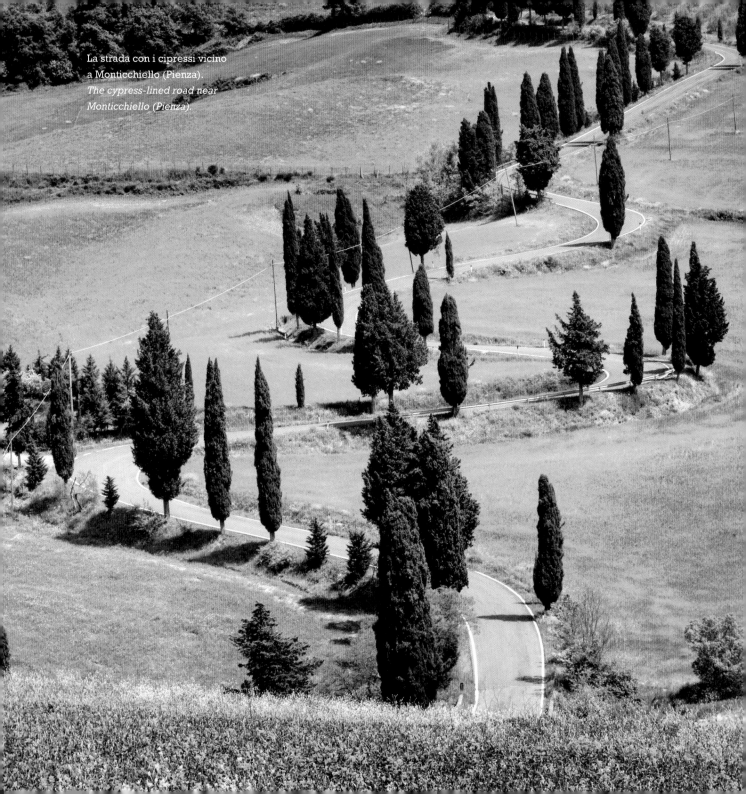

La strada con i cipressi vicino
a Monticchiello (Pienza).
*The cypress-lined road near
Monticchiello (Pienza).*

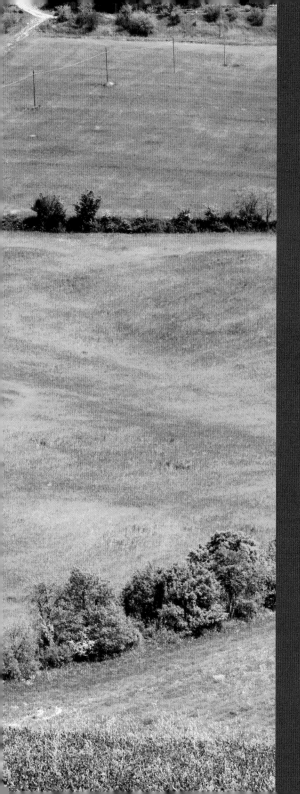

Ci sono panorami della Toscana scolpiti nella memoria anche se non li abbiamo mai visti di persona...

val d'orcia e crete senesi val d'orcia and crete senesi

There are Tuscan landscapes that have been chiselled into our memory, even if we have never been there...

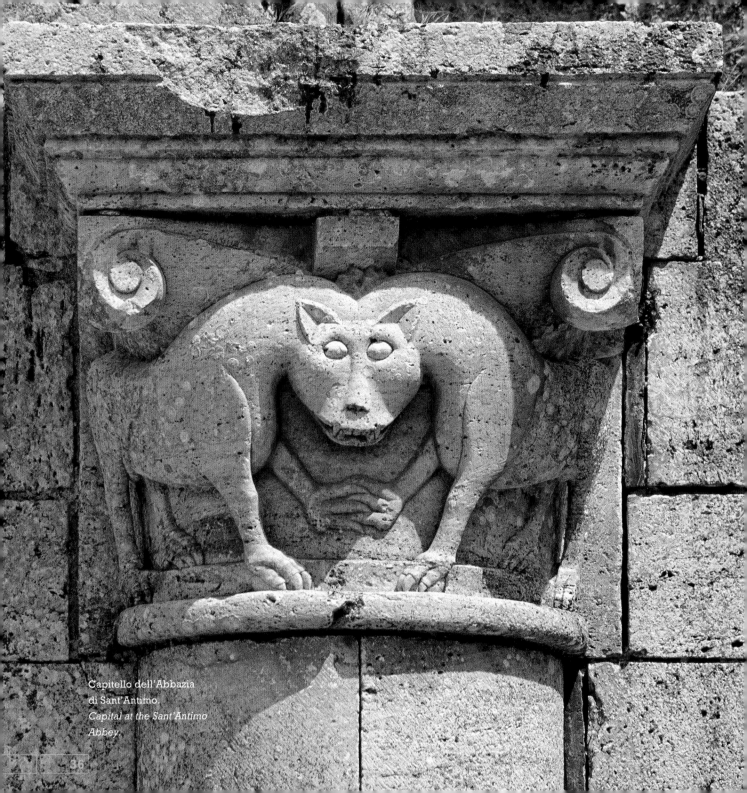

Capitello dell'Abbazia
di Sant'Antimo.
Capital at the Sant'Antimo
Abbey.

Ci sono panorami della Toscana scolpiti nella memoria anche se non li abbiamo mai visti di persona. Sono le strade bianche che zigzagano pigramente tra i rilievi più morbidi che si possano immaginare; i filari di cipressi che tracciano percorsi dell'anima; gli sterminati campi di grano e girasole che tappezzano i coltivi; le nude e grigiastre creste dei calanchi argillosi. E c'è poi l'armonia di una relazione uomo-natura cristallizzata dal tempo, esempio e monito di come lo sviluppo non debba necessariamente stravolgere il respiro dei luoghi. Nelle motivazioni che nel 2004 l'Unesco ha apportato per includere la Val d'Orcia nel Patrimonio dell'Umanità vi è la peculiarità di un paesaggio naturale ridisegnato da mano umana con sapienza e rispetto, nonché la sua influenza sulla nascita della pittura di paesaggio durante il Rinascimento che, a sua volta, ha influenzato il modo di dipingere in tutta Europa dal Trecento in poi (pensiamo solo ai senesi Lorenzetti).

>> pag. 41

There are Tuscan landscapes that have been chiselled into our memory, even if we have never been there. They are those gravel roads zigzagging lazily over the softest rolling hills you can imagine, the rows of cypress trees that mark paths of the soul, the endless wheat and sunflower fields that cover the farmlands and the bare, grey crests of the clay ravines. Then there's the harmony with which the relationship between humans and nature has been frozen in time. It is an example of and a cautionary tale about how development needs not necessarily interrupt the natural rhythm of the landscape. One of the reasons given for the inclusion of Val d'Orcia on UNESCO's world Heritage list in 2004 is the peculiarity of a natural landscape that has been redrawn by human hands with respect and wisdom. Not to mention its influence upon the birth of landscape painting during the Renaissance which, in turn, influenced the painting in all of Europe from the fourteenth century on. Just think about the Sienese Lorenzetti brothers.

>> page 41

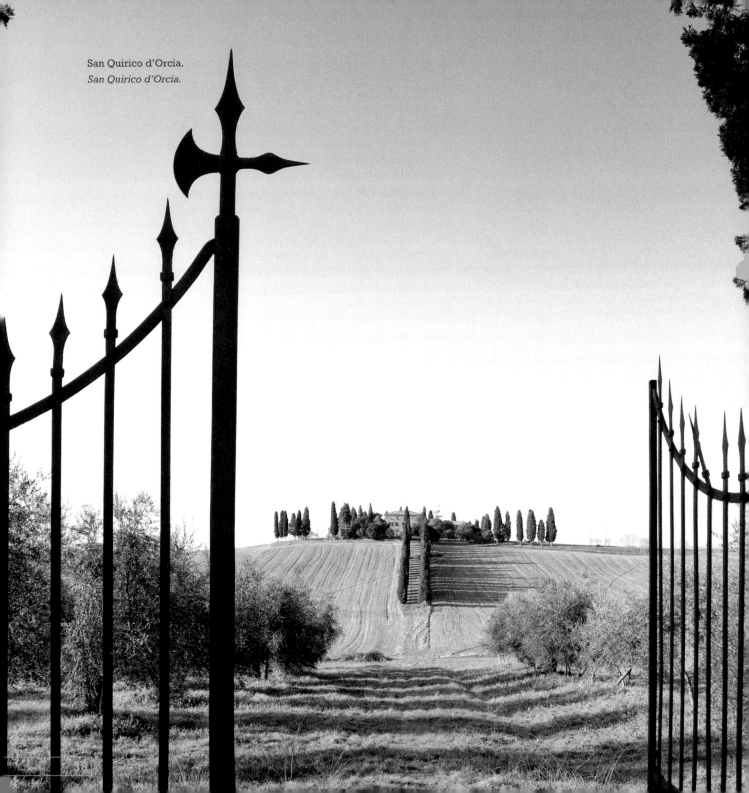

San Quirico d'Orcia.
San Quirico d'Orcia.

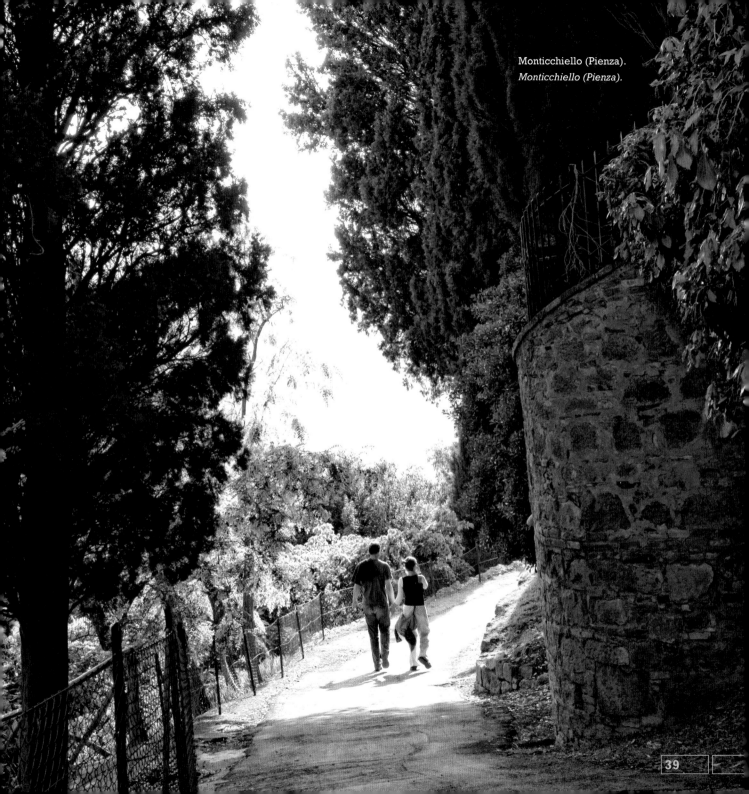

Monticchiello (Pienza).
Monticchiello (Pienza).

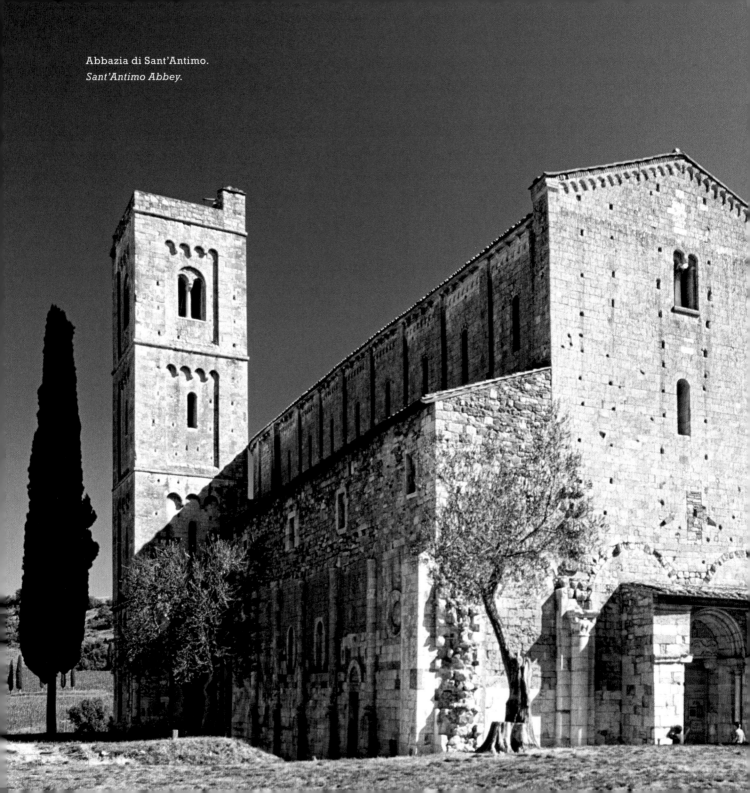

Abbazia di Sant'Antimo.
Sant'Antimo Abbey.

<< pag. 37 Stiamo cioè parlando del paesaggio italiano per eccellenza, quella sintesi suprema di natura e attività umane che è andata oltre il suo valore intrinseco diventando un simbolo. Un paesaggio della mente, nel quale la visione pura si mescola alle sovrastrutture culturali e ai ricordi di ognuno di noi. Un paesaggio praticamente 'astratto', dove case rurali si stagliano isolate sui poggi, dove gli inverni separano le cime dei colli dalle valli, facendole galleggiare in oceani di nebbia, e guarnigioni di cipressi fanno da sentinelle a case e pievi. Un paesaggio che nei secoli è stato attraversato dai pellegrini diretti a Roma ed è perciò disseminato di borghi arroccati, castelli e abbazie. Ci sono poi le Crete, singolari fenomeni erosivi, formazioni quasi 'lunari', che punteggiano come una tavolozza il Senese. Non è un caso che, come estrema malia, questa terra abbia dato il nome addirittura a un colore: quella terra di Siena (bruciata, in alcuni casi) con cui è dipinta buona parte del paesaggio.

<< page 37 *We are talking about the epitomy of Italian landscape: that supreme synthesis of nature and human activities which has gone beyond its intrinsic value and has become a symbol. It is the landscape of the mind, in which pure vision mixes with the cultural superstructures and our own individual memories. It is practically an "abstract" landscape, where country houses stand isolated upon the heights, where winter separates the top of the hills from the valleys, making them float in oceans of fog, and a garrison of cypresses stand guard on houses and country churches. For centuries, pilgrims going to Rome crossed this landscape, and it is for this reason that it is scattered with small hamlets, castles and abbeys on hilltops. Then we have the "Crete", singular formations caused by erosion, which look like a lunar landscape and they dot the Sienese countryside like a palette. It is not by chance, that with extreme charm, this land gave its name to a color as well: "Sienna" or "Burnt Sienna", with which a good part of the landscape has been painted.*

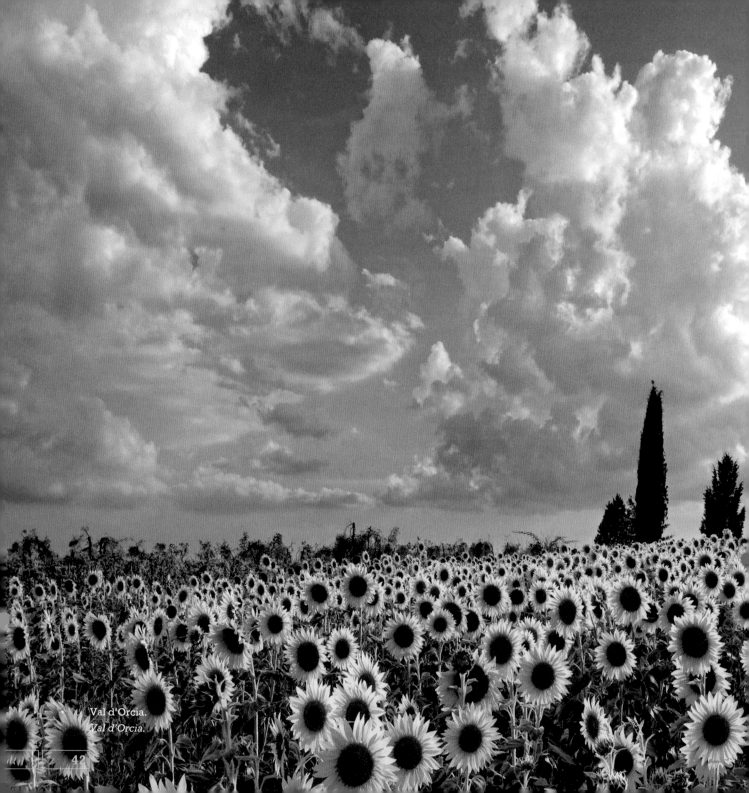

Val d'Orcia.
Val d'Orcia.

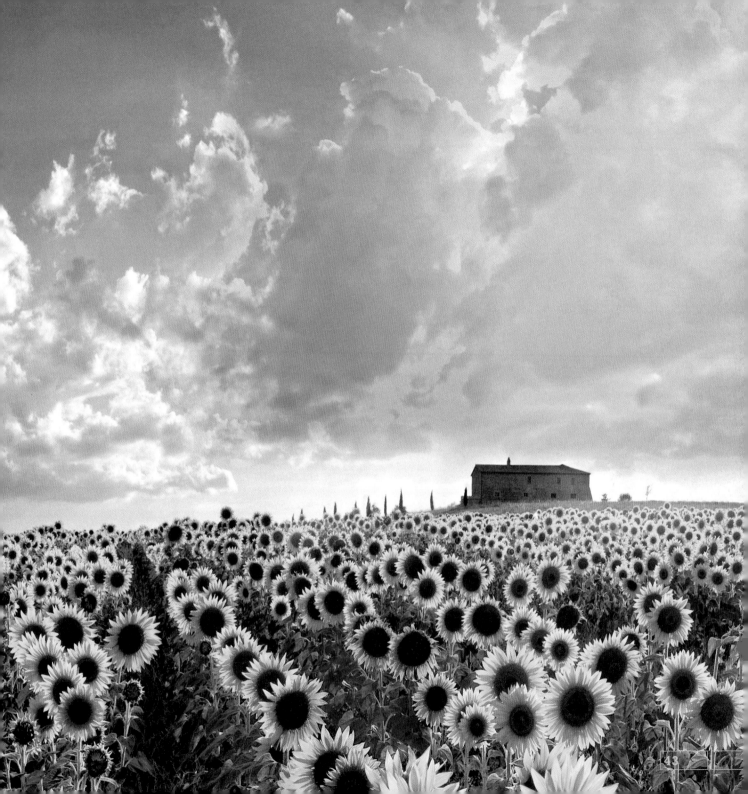

STRADE BIANCHE

Bici da corsa su strada costruite prima del 1987, con cambio o addirittura senza (come quelle di fine Ottocento e primi Novecento), o perlomeno in stile, sono le uniche ammesse all'Eroica, la competizione ciclistica che ogni ottobre si svolge nel Senese. Anche l'abbigliamento dev'essere curato fin nei minimi dettagli: sono ammessi maglie e calzoncini di lana, anche d'ispirazione vintage, evitando ogni accessorio e riferimento moderno. Dai 38 ai 209 km i percorsi possibili, con arrivo e partenza da Gaiole, e dislivelli che superano i 3700 metri per l'opzione più lunga ed estenuante. Il motivo è che buona parte del percorso si svolge su sterrati di pietrisco bianco, che serpeggiano tra gli splendidi rilievi di Val d'Orcia, Valdarbia e Chianti.

GRAVEL ROADS

Street racing bikes built before 1987, with gears or even without (like those from the late nineteenth century and early twentieth century) or at least those made in that fashion, are the only bicycles allowed in the Eroica, the bike competition held every October in the Siena area. Even riders' clothing must be appropriate to the last detail: wool shirts and shorts are allowed, even those with merely a vintage inspiration, all modern accessories or references must be avoided. There are routes that vary between 38 and 209 km. All start and finish in Gaiole, but the longest and most exausting route has a height differential of more than 3700 meters. Most of the route takes place on white gravel roads that wind through the beautiful hills in Val d'Orcia, Valdarbia and Chianti.

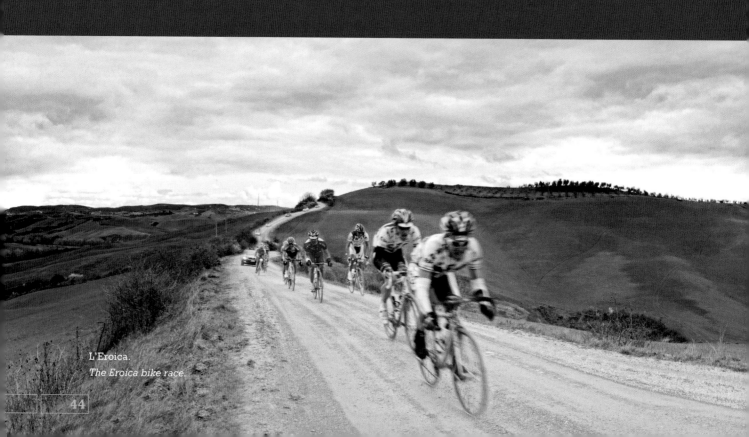

L'Eroica.
The Eroica bike race.

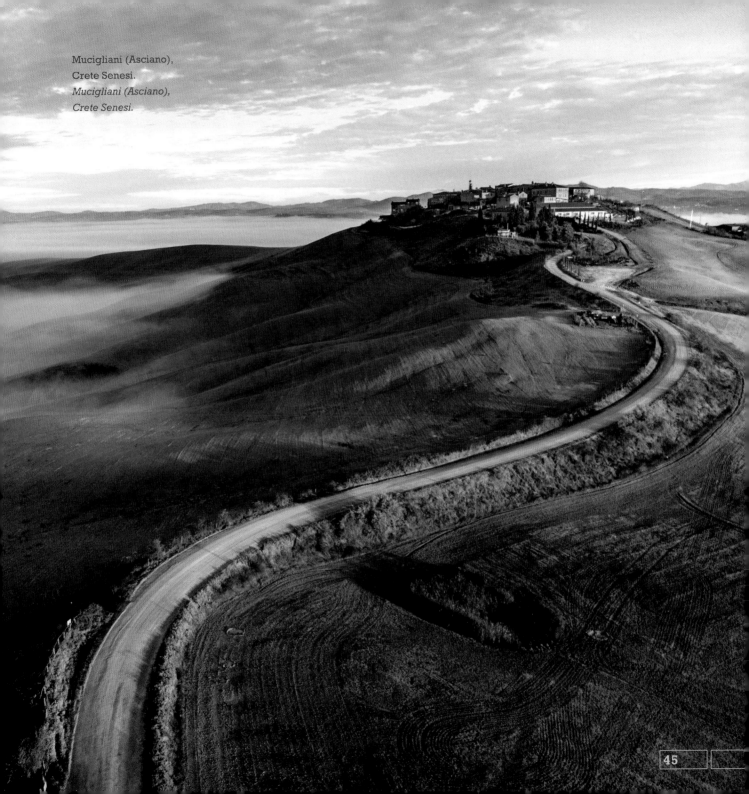

Mucigliani (Asciano),
Crete Senesi.
Mucigliani (Asciano),
Crete Senesi.

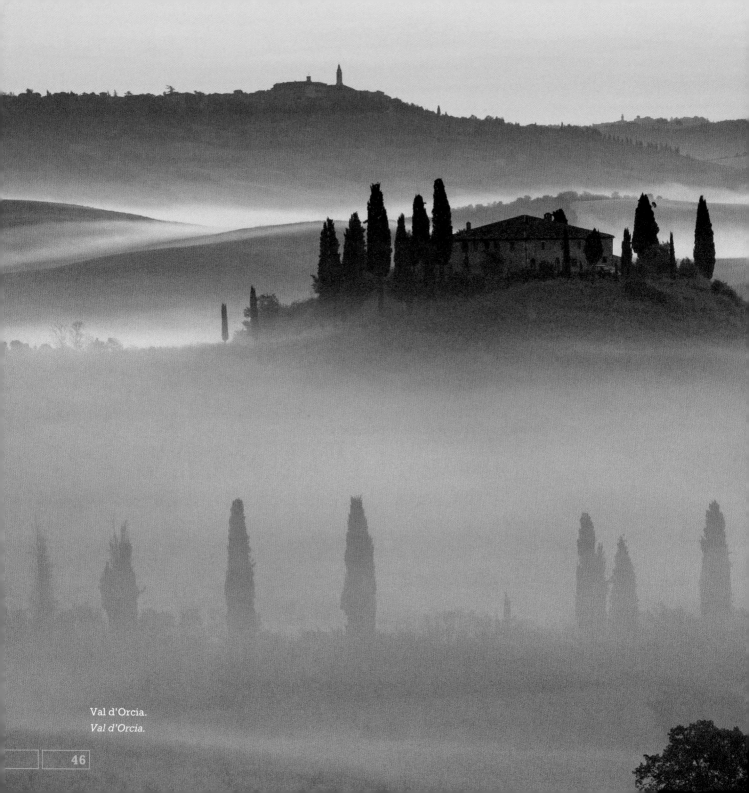

Val d'Orcia.
Val d'Orcia.

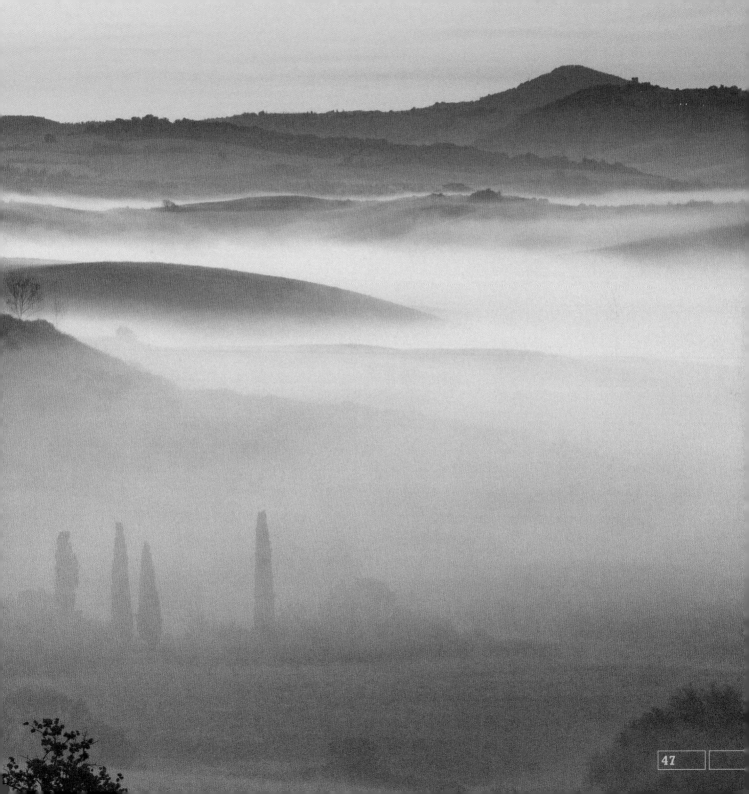

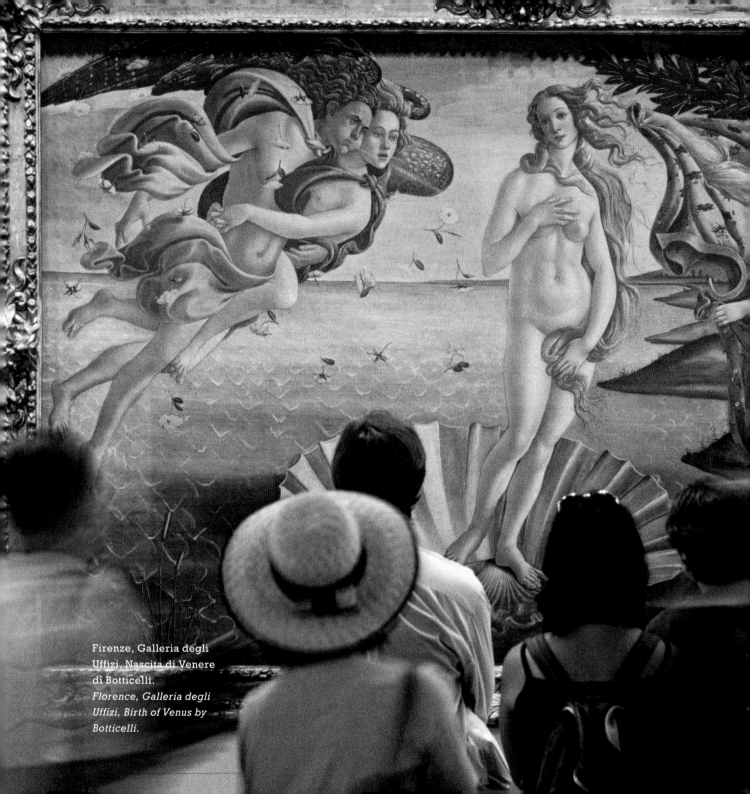

Firenze, Galleria degli Uffizi, Nascita di Venere di Botticelli.
Florence, Galleria degli Uffizi, Birth of Venus by Botticelli.

Nel 1401 si svolge il concorso forse più famoso della storia. Spodestati gli altri artisti, rimasero in un testa a testa solo Lorenzo Ghiberti e Filippo Brunelleschi...

rinascimento e oltre renaissance and beyond

What is perhaps the most famous competition in history took place in 1401. Having defeated all the other artists, the only two left in the running were Lorenzo Ghiberti and Filippo Brunelleschi...

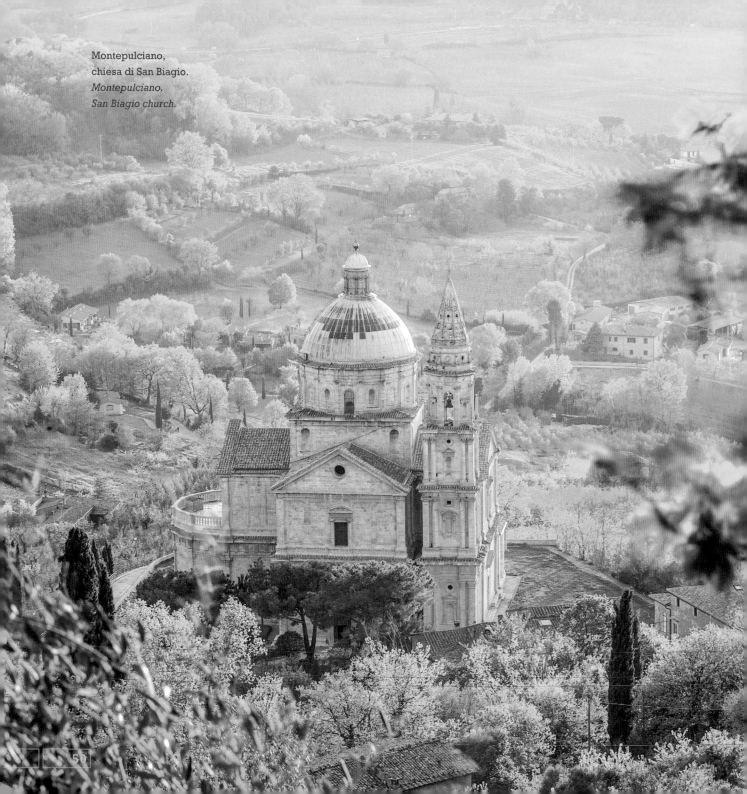

Montepulciano,
chiesa di San Biagio.
Montepulciano.
San Biagio church.

Nel 1401 si svolge il concorso forse più famoso della storia: gli orafi sono chiamati a sfoggiare la loro eccellenza nell'esecuzione di una formella per la porta settentrionale del Battistero fiorentino. Spodestati gli altri valenti artisti, rimasero in un testa a testa solo Lorenzo Ghiberti e Filippo Brunelleschi. La vittoria arrise al Ghiberti o fu forse un ex aequo? Le fonti non concordano su questo punto: fatto sta che Ghiberti realizzò la porta, mentre Brunelleschi prese altre strade, che lo portarono attorno al 1416 a definire scientificamente il metodo della prospettiva lineare e, quattro anni più tardi, a intraprendere la sovrumana impresa della cupola di Santa Maria del Fiore. Contemporaneamente Donatello rivoluziona la scultura e Masaccio introduce in pittura sentimenti e profondità. Dietro questi stacchi cronologici convenzionali si nasconde una realtà molto più complessa e affascinante. Il Romanico fiorentino è così 'classico' da essere un'anticipazione della visione umanistica. È inutile coprirsi gli occhi davanti alla 'perfetta' costruzione spaziale e plastica della *Maestà di Ognissanti* e alle strabilianti >> pag. 53

What is perhaps the most famous competition in history took place in 1401. Goldsmiths were called to demonstrate their excellence in creating a square (formella) for the northern door of the Florentine baptistry. Having defeated all the other talented artists, the only two left in the running were Lorenzo Ghiberti and Filippo Brunelleschi. Historical sources don't agree whether fortune smiled upon Ghiberti or if it was possibly a tie. All we know is that Ghiberti made the door, while Brunelleschi went in another direction which brought him to scientifically define the method of linear prospective in 1416 and four years later to take on the superhuman feat of designing the cupola of Santa Maria del Fiore. At the same time Donatello revolutionized sculpture and Masaccio introduced feelings and depth in painting. Behind these conventional chronological change points hides a much more complex and fascinating reality. The Florentine Romanic style is so "classic" that it anticipates humanistic vision. One cannot help seeing this before >> page 53

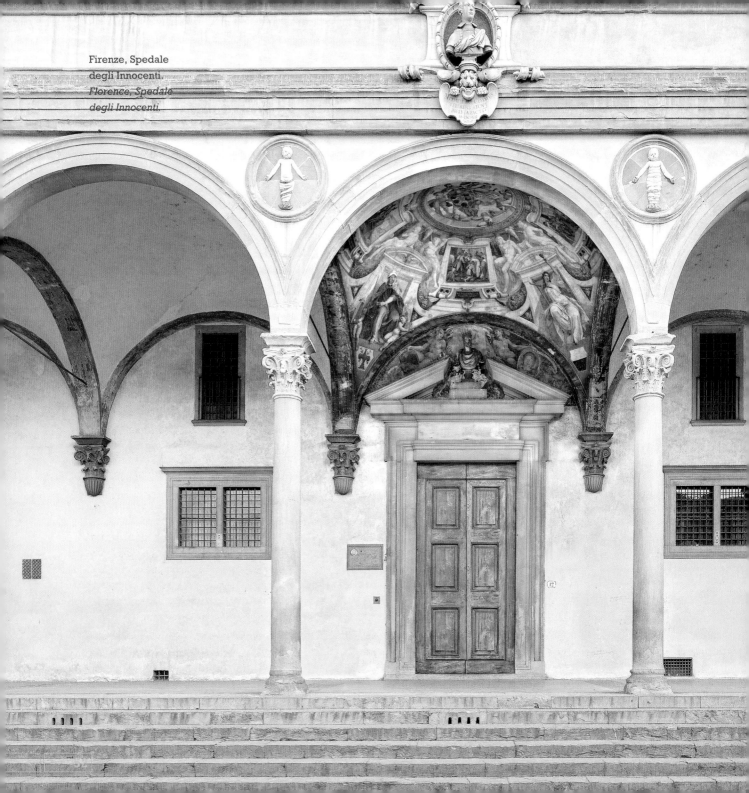

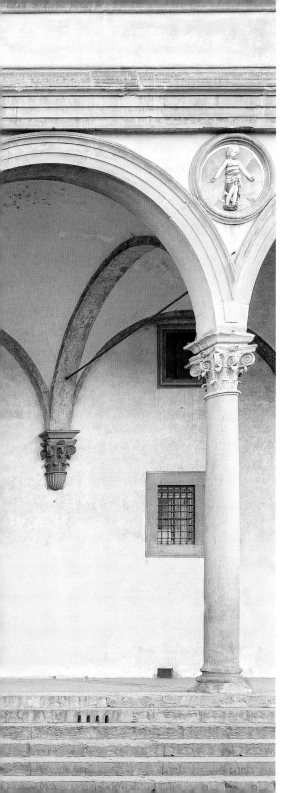

<< pag. 51 scatole prospettiche dipinte nella cappella Peruzzi (basilica di Santa Croce): siamo nel primo quarto del Trecento e già Giotto (nato nel Mugello) ha intrapreso quella 'via senza ritorno' che porterà qualche decennio più tardi all'esplosione di prospettiva, forma, emozione. E poi cosa accadde? Firenze, la Toscana, l'Italia intera nel giro di un paio di secoli si trasformano radicalmente: mentre alcuni proseguono lungo la strada di un tranquillo ed elegante tardogotico, l'ultimo bagliore di Medioevo viene spazzato via e soppiantato da archi a tutto sesto, edifici a pianta centrale, affreschi dalle prospettive impeccabili, sculture a tutto tondo dialoganti con i grandi capolavori dell'antichità. La bizzarria e la vertigine cedono il passo a rigore e misura, aboliti i fondi oro si spalancano paesaggi sconfinati, le misure allungate appaiono ormai ridicole di fronte agli antichi canoni di perfezione. Poi il Rinascimento si ripiegò su se stesso, ma questa è un'altra storia.

<< page 51 *the "perfect" spatial and plastic construction of the* Maestà di Ognissanti *and the amazing boxes in perspective painted in the Peruzzi chapel (Santa Croce Basilica). We are in the first quarter of the Trecento and already Giotto (born in the Mugello area) has gone down that "path of no return" that will lead to the explosion of perspective, form and emotion in about a decade. Then what happens? Florence, Tuscany, the whole of Italy in a few centuries change radically. While some artists continue with the current of the serene and elegant late-Gothic, the last flash of the Middle Ages is swept away and replaced by arches, buildings with a central plan, frescoes with impeccable perspective, full-relief sculptures which dialogue with the great masterworks of antiquity. Whimsy and headiness give way to rigor and measure. The gold backgrounds are abolished and opened up to limitless landscapes. The elongated measurements now appear ridiculous when compared to the antique standards of perfection. Then the Renaissance folded in upon itself, but that's another story.*

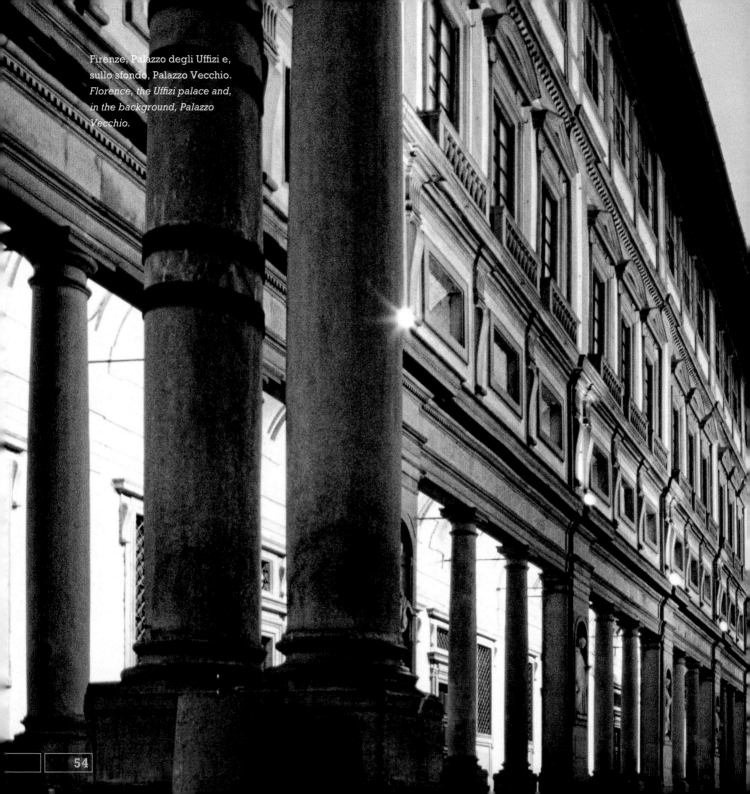

Firenze, Palazzo degli Uffizi e,
sullo sfondo, Palazzo Vecchio.
*Florence, the Uffizi palace and,
in the background, Palazzo
Vecchio.*

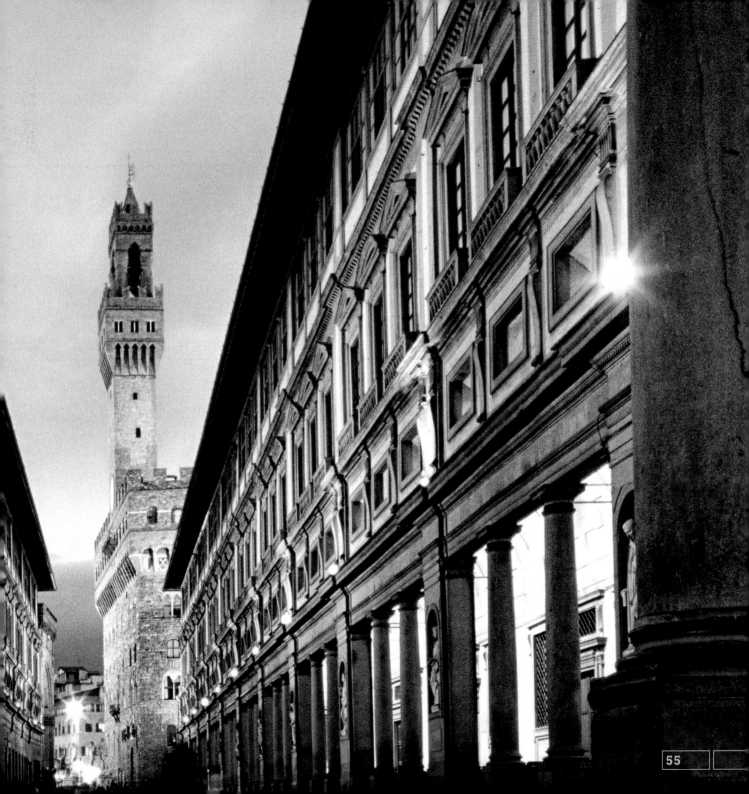

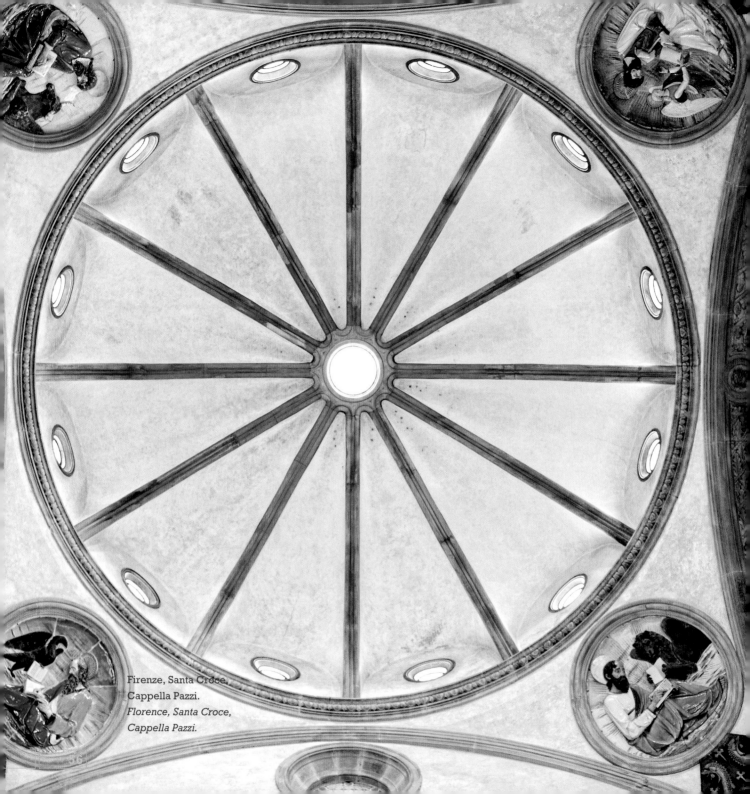

Firenze, Santa Croce,
Cappella Pazzi.
*Florence, Santa Croce,
Cappella Pazzi.*

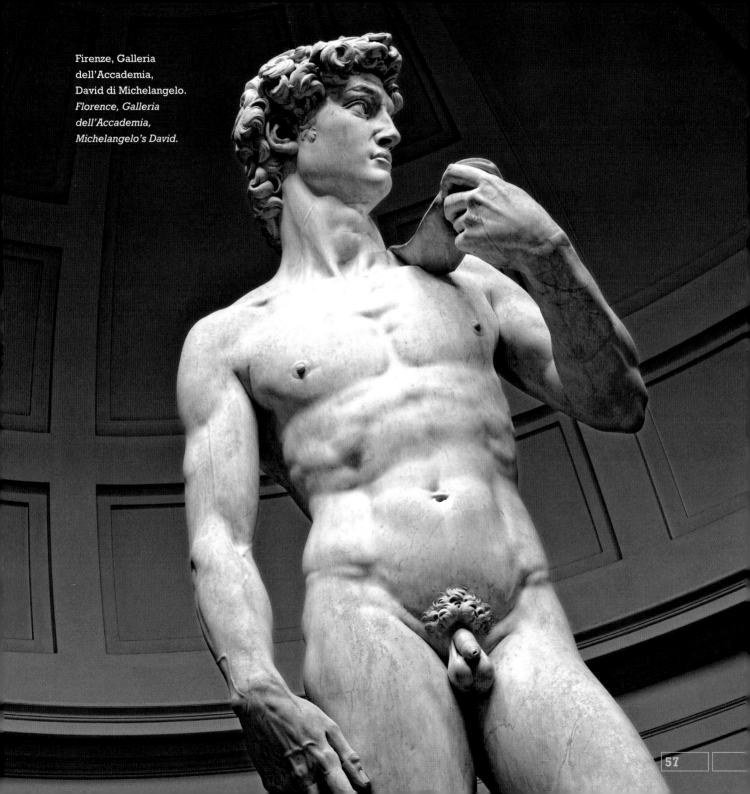

Firenze, Galleria
dell'Accademia,
David di Michelangelo.
*Florence, Galleria
dell'Accademia,
Michelangelo's David.*

PIENZA

Dare il proprio nome a una città, immortalarsi nella pietra in un sogno estremo di perfezione. L'antica Corsignano, affacciata sull'Amiata e sulla Val d'Orcia, viene ribattezzata Pienza nel 1462, quando Enea Silvio Piccolomini, divenuto papa come Pio II, decide che è giunto il momento di abbandonare il Medioevo e tuffarsi nel Rinascimento. Conferisce perciò a Bernardo Rossellino, allievo di Leon Battista Alberti, il compito di riprogettare in chiave moderna il suo borgo natale. Il desiderio umanistico della 'città ideale' riesce finalmente a materializzarsi e ha come fulcro piazza e corso intitolati a papa e architetto: palazzi, duomo, pozzo e pavimentazione contribuiscono a creare un set da favola, che Pio II poté solo immaginare nella sua compiutezza, per la morte prematura avvenuta nel 1464.

PIENZA

To give one's own name to a city is to immortalize oneself in stone in an extreme dream of perfection. The ancient town of Corsignano, facing the Amiata and the Val d'Orcia, was renamed Pienza in 1462, when Enea Silvio Piccolomini, who had become pope Pius II, decided that time had come to abandon the Middle Ages and dive into the Renaissance. Therefore he had Bernardo Rossellino, pupil of Leon Battista Alberti, redesign the village where he was born with a modern take. The humanistic desire for an "ideal city" manages to finally materialize and has the piazza and the "corso" (main street) as its cornerstones, named after pope and architect. Palazzi, duomo, well and paving all contribute to a fairy tale setting which pope Pius II could only imagine in its entirety, because of his premature death in 1464.

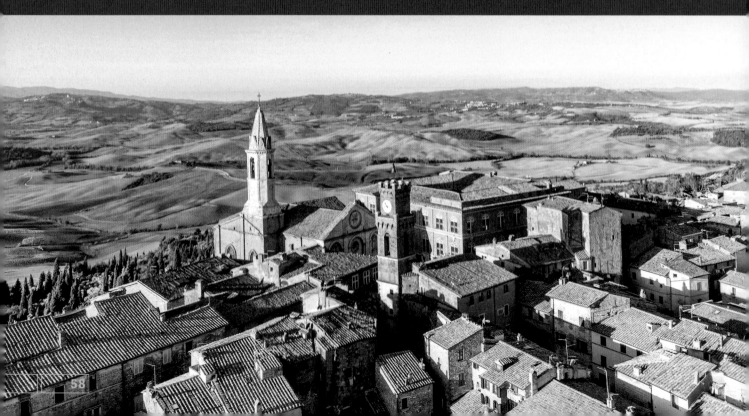

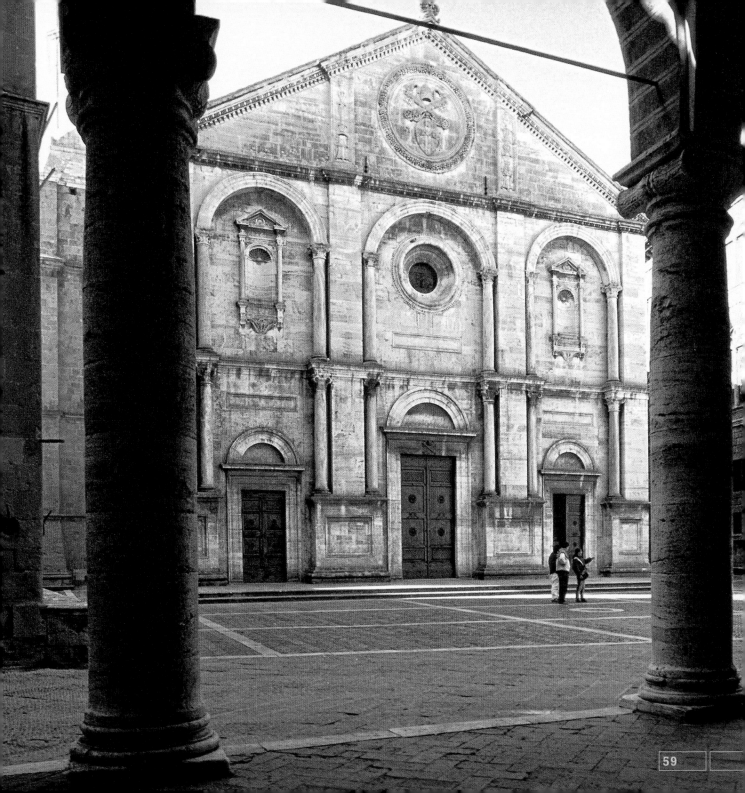

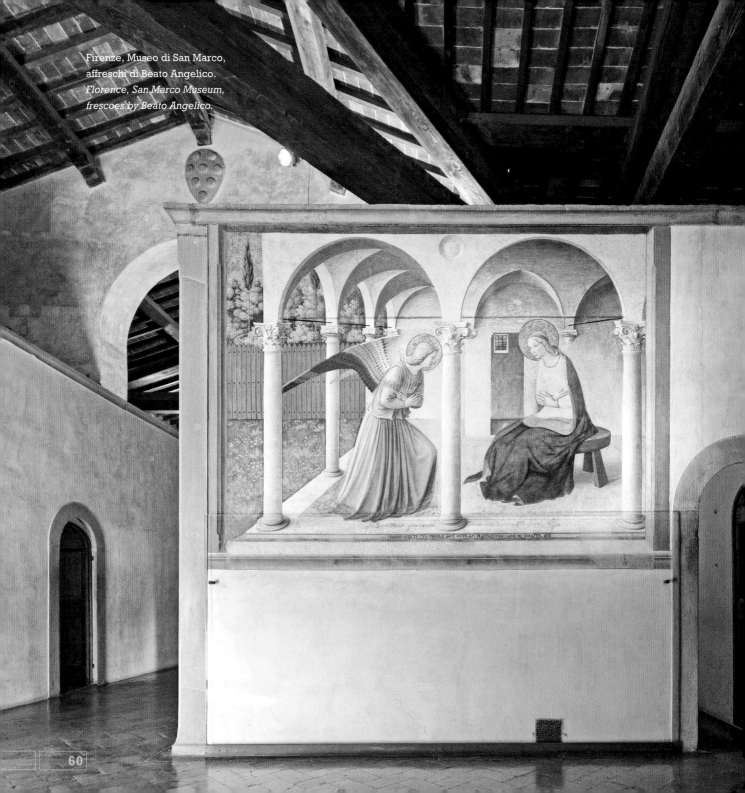

Firenze, Museo di San Marco,
affreschi di Beato Angelico.
*Florence, San Marco Museum,
frescoes by Beato Angelico.*

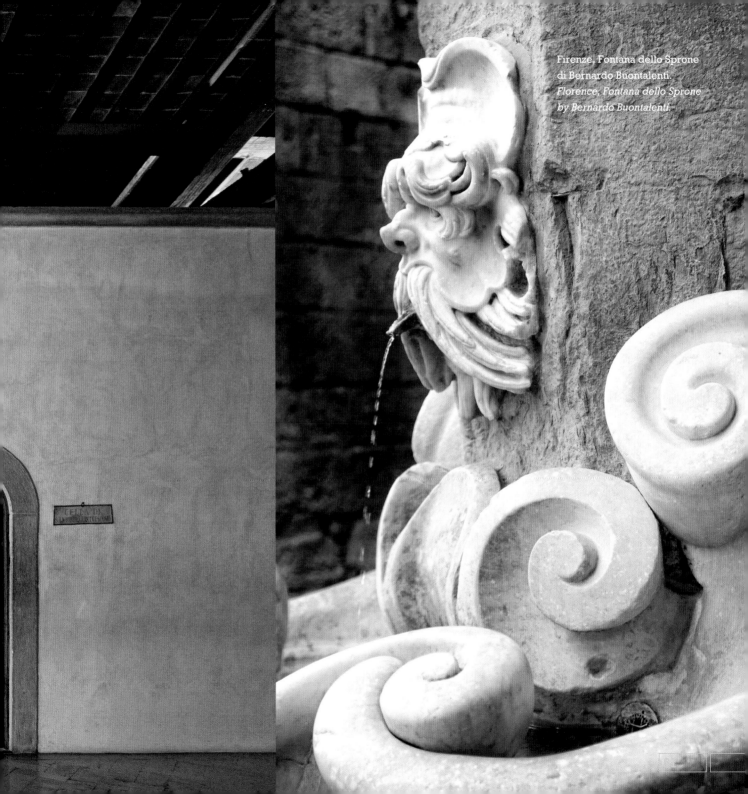

Firenze, Fontana dello Sprone
di Bernardo Buontalenti.
*Florence, Fontana dello Sprone
by Bernardo Buontalenti.*

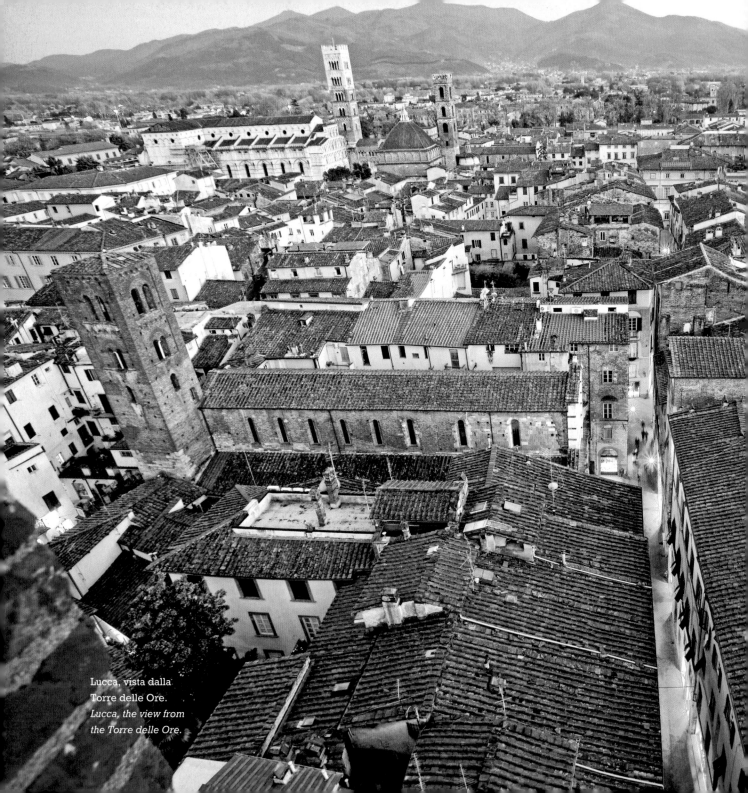

Lucca, vista dalla
Torre delle Ore.
*Lucca, the view from
the Torre delle Ore.*

È il Romanico il filo sottile che unisce
queste due splendide cittadine toscane...

lucca e pistoia lucca and pistoia

The Romanic style is the subtle thread
which connects these two splendid
Tuscan cities...

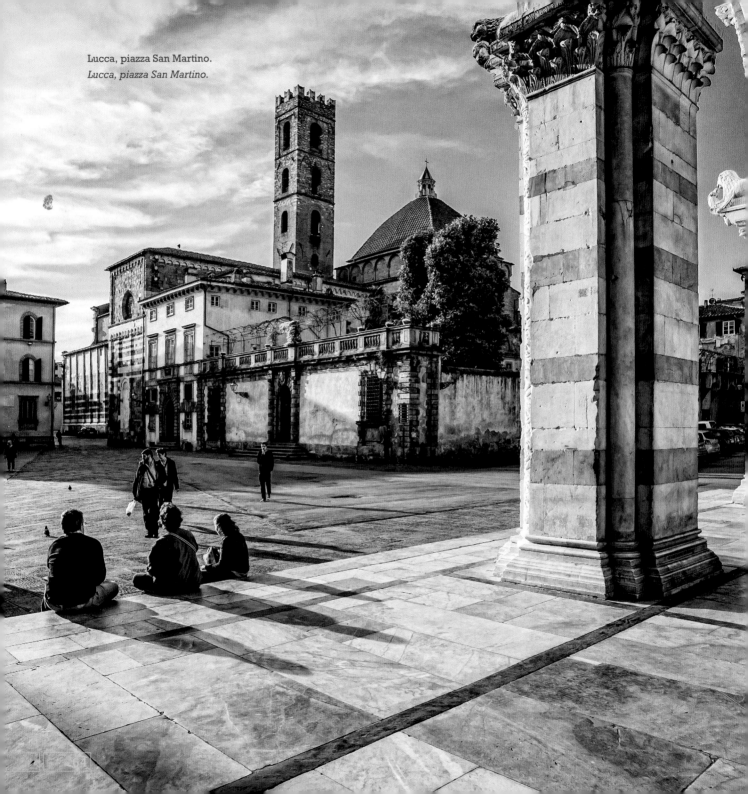

Lucca, piazza San Martino.
Lucca, piazza San Martino.

È il Romanico il filo sottile che unisce queste due splendide cittadine toscane. Quello stile così austero e sacrale che sprigionano le pietre di San Michele in Foro e del Duomo di Lucca, quelle del Duomo di Pistoia e delle altre cento chiese disseminate nei loro cuori antichi. Conviene perdersi tra i simboli scolpiti su facciate, architravi e capitelli, per stupirsi di una genialità che ha sfidato i secoli e le intemperie. Ma pian piano che procede l'esplorazione, le due città cominciano a delinearsi nelle loro anime più autentiche e individuali. 'Città dei pulpiti' era definita Pistoia già nel Quattrocento, per l'abbondanza di questi elementi sacri che ancora abbelliscono alcune chiese del centro. Le formelle maiolicate sull'Ospedale del Ceppo trasportano subito in un favoloso Rinascimento a colori: opere di Giovanni della Robbia e altri, sono quanto di più alto quest'arte abbia prodotto. Si scende nel sottosuolo per un'inedita esplorazione delle viscere della terra e si riemerge per emozionarsi di fronte a *Il grande carico* di Anselm Kiefer nella Biblioteca di San Giorgio. >> pag. 69

The Romanic style is the subtle thread which connects these two splendid Tuscan cities. It is that austere and sacred atmosphere released by the stones of San Michele in Foro, the Duomo of Lucca, the Duomo of Pistoia and of all the other hundreds of churches scattered throughout the ancient hearts of the two cities. One would do well to get lost among the symbols sculpted on the façades, architraves and capitals, to feel the astonishment at a geniality which has defied the centuries and the elements. But as we continue our exploring, the two cities begin to reveal their most authentic and individual souls. As early as the fifteenth century, Pistoia was defined as the 'City of pulpits', for the abundance of these sacred elements that still decorate several churches in the center of town. The majolica tiles on the Ospedale del Ceppo immediately transport us to a fabulously colored Renaissance: works by Giovanni della Robbia and others are the highest forms of this art. Then one goes down underground for an unparalleled exploration of the bowels of the earth and emerges >> page 69

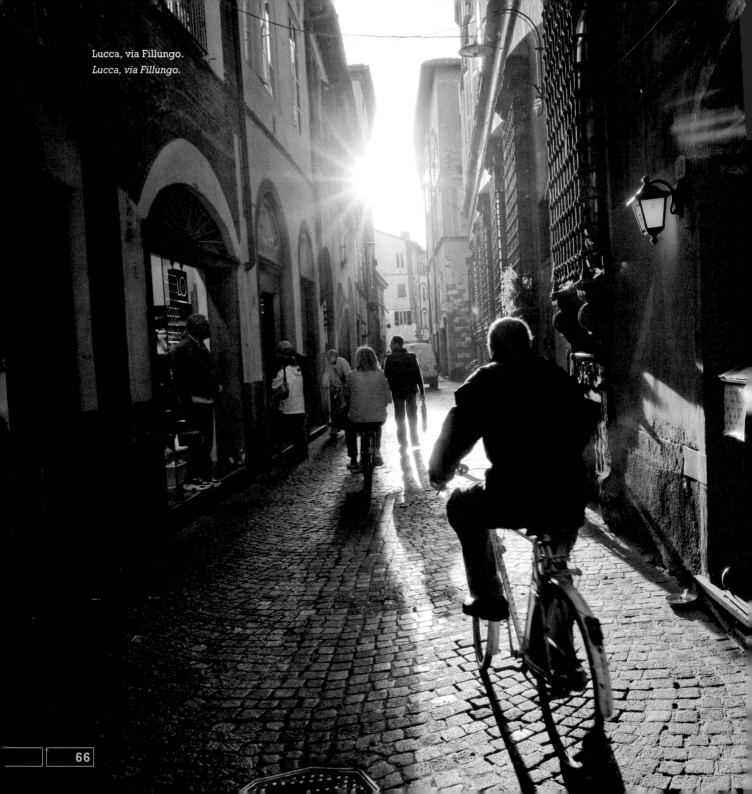

Lucca, via Fillungo.
Lucca, via Fillungo.

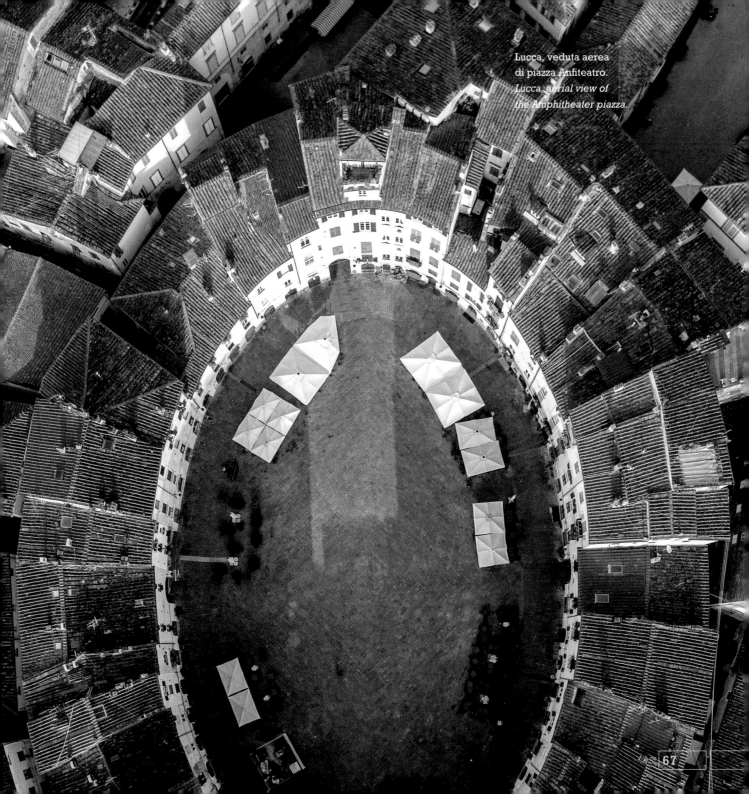

Lucca, veduta aerea
di piazza Anfiteatro.
*Lucca, aerial view of
the Amphitheater piazza.*

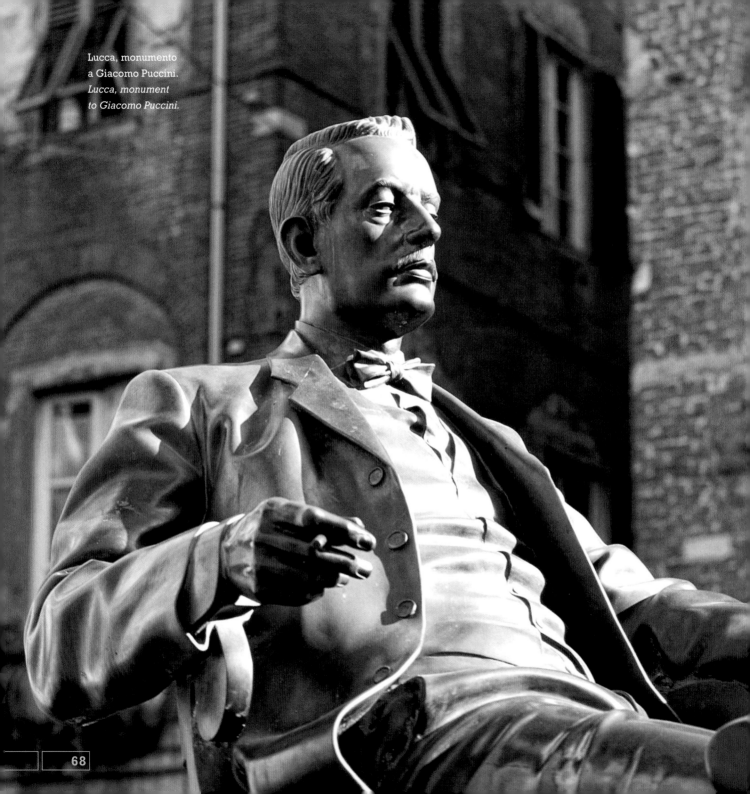

Lucca, monumento
a Giacomo Puccini.
*Lucca, monument
to Giacomo Puccini.*

<< *pag. 65* Appena fuori città, è tutto uno zigzagare tra il verde acceso dei vivai: ci si aggira tra specie botaniche da tutto il mondo, sognando di portarsele nel giardino (o nel balcone) di casa.

A Lucca si fa visita alla 'signora' più illustre, per ricordarsi una volta di più come la morte non si fermi davanti alla bellezza: Ilaria del Carretto, morta di parto nel 1405, riposa in un sarcofago che è il trionfo della scultura di Jacopo della Quercia e, stavolta, dell'arte sulla morte. Dopo la dama, si passa a trovare il 'signore' di Lucca: sulle note della *Turandot* o della *Tosca*, ci si inebria delle arie di Giacomo Puccini nella sua città natale. È ora tempo di dare un'occhiata dall'alto della Torre Guinigi: dove altro – se non su un grattacielo di qualche metropoli – ci si può riparare all'ombra di lecci maestosi a 44 metri da terra? Un giro in bici sulle mura, tra le più spettacolari d'Italia, e un aperitivo in piazza Anfiteatro (sì, è proprio costruita su un'arena romana e l'avrete vista in tante pubblicità), sono l'omaggio conclusivo a una città indimenticabile.

<< *page 65* *in front of* Il grande carico *by Anselm Kiefer in the Biblioteca di San Giorgio. On the outskirts of town you can zigzag among the bright greens of the nurseries that are filled with botanical species from all around the world while dreaming of taking them home to your garden or balcony.*

When in Lucca, you are visiting the most illustrious lady that reminds us of how death never halts - not even in the face of beauty: Ilaria del Carretto, who died during labour in 1405, rests in a sarcophagus which represents the triumph of Jacopo della Quercia's sculpture and of the art depicting death. After seeing the "lady", go on to visit the "lord" of Lucca: hearing the notes of Turandot *or* Tosca, *one can become inebriated by the arias by Giacomo Puccini in his native city. It is now time to have a look at the Torre Guinigi: where else if not up in a skyscraper in some metropolis, can one enjoy the shade of majestic oaks 44 meters from the ground? A bike trip around the city walls, among the most spectacular in all of Italy, and an aperitif in piazza Anfiteatro (yes, it really is built upon a Roman arena), are the perfect final tribute to an unforgettable city.*

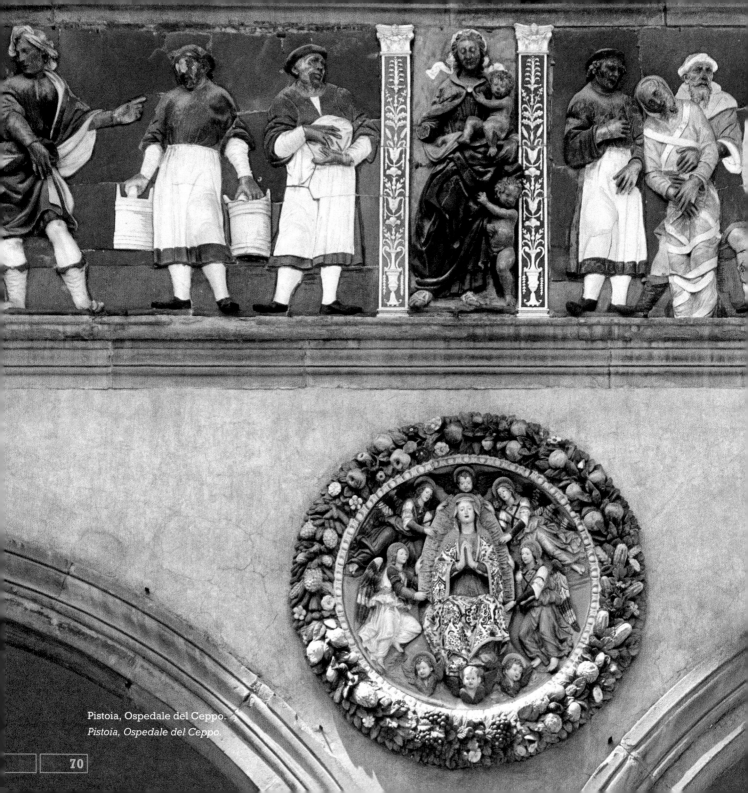

Pistoia, Ospedale del Ceppo.
Pistoia, Ospedale del Ceppo.

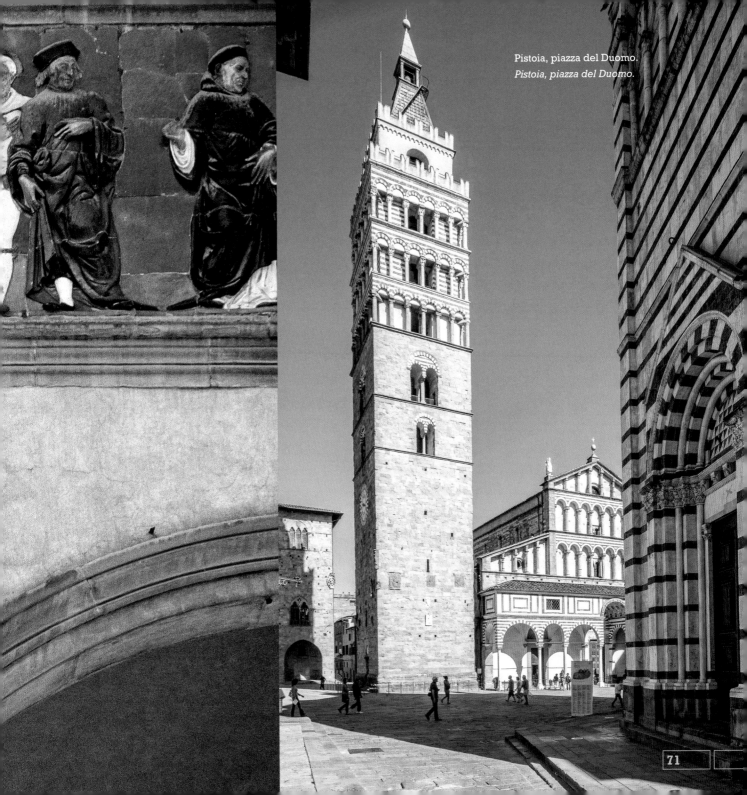

Pistoia, piazza del Duomo.
Pistoia, piazza del Duomo.

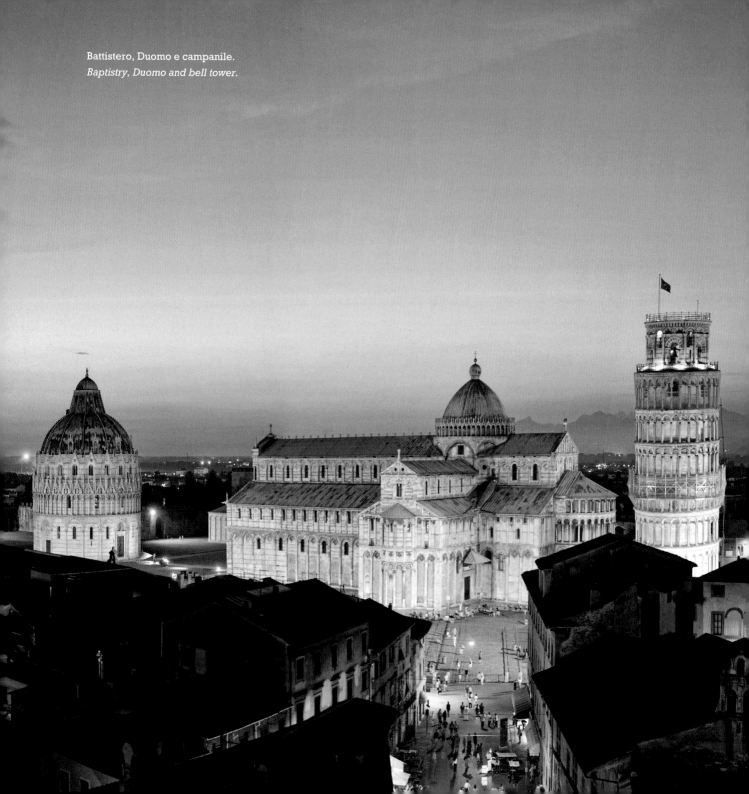

Battistero, Duomo e campanile.
Baptistry, Duomo and bell tower.

Vi fu un tempo in cui, al posto dei milioni di turisti provenienti da ogni parte del globo, le banchine del porto di Pisa fremevano di traffici e di mercanti...

pisa pisa

There was a time when the docks in the port of Pisa were bustling with merchants and trade instead of the millions of tourists who now flock to the city from all corners of the world...

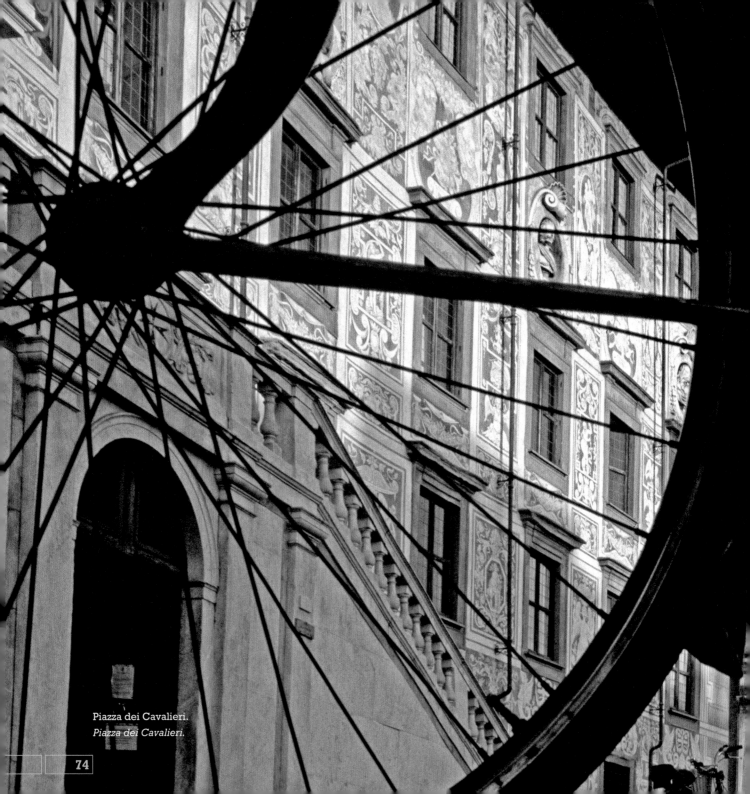

Piazza dei Cavalieri.
Piazza dei Cavalieri.

FERDINANDO MED·
MAG·DVCE ETR· ET
ORD·MAG·MAGIST·
III FELICITER
DOMINANTE
ANNO DOMINI
M·D·XC VI

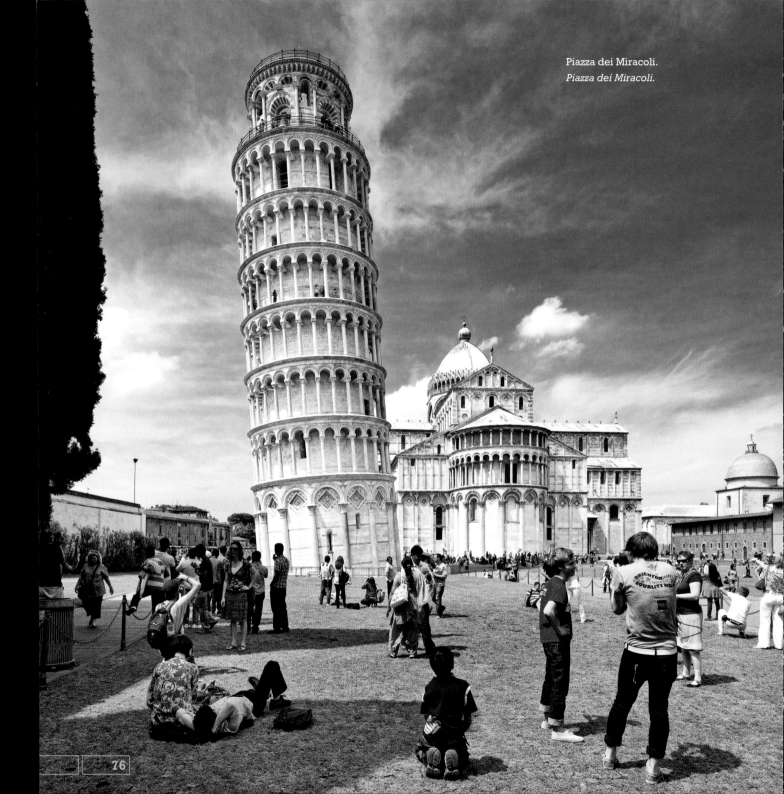

Piazza dei Miracoli.
Piazza dei Miracoli.

Vi fu un tempo in cui, al posto dei milioni di turisti provenienti da ogni parte del globo, le banchine del porto di Pisa fremevano di traffici e di mercanti. Nell'aria si levavano profumi di spezie orientali, legni pregiati erano pronti per essere scaricati, pietre e tessuti preziosi per essere venduti a caro prezzo. Fu Genova, storica rivale, a infrangere i sogni di gloria di una delle più potenti Repubbliche marinare del Medioevo: con la battaglia della Meloria (1284) prese avvio un lento e inesorabile declino. Oggi quel porto non esiste più e Pisa è diventata una città di transito, scelta solo per qualche foto ricordo (con o senza torre pendente 'in mano'). È un errore piuttosto grave, perché oltre a quella magnificenza che è Piazza dei Miracoli, Pisa possiede un bellissimo centro storico, affacciato sulle due rive d'Arno, ricco di vie palazzate e di chiese, di studenti e di allegria (la Normale è il fiore all'occhiello della città e dell'Italia intera), perfetta per essere esplorata in bicicletta.

>> pag. 79

There was a time when the docks in the port of Pisa were bustling with merchants and trade instead of the millions of tourists who now flock to the city from all corners of the world. The air was filled with the scents of oriental spices, valuable lumber waited to be unloaded, precious stones and textiles were ready to be sold at high prices. The dreams of glory of what was then one of the most powerful Medieval maritime republics were shattered by Genova, her rival. After the battle of Meloria (1284) Pisa began her slow but inexorable decline. Today that port no longer exists and Pisa has become merely a city people pass through, taking a few pictures (with or without the tower leaning on their hands). This is a pity, because along with the magnificent Piazza dei Miracoli, Pisa boasts a beautiful historic center on both sides of the Arno river. It is filled with palace and church-lined streets, students and a joyful atmosphere. The Normale University in Pisa is the pride of the city and of the whole of Italy.

>> page 79

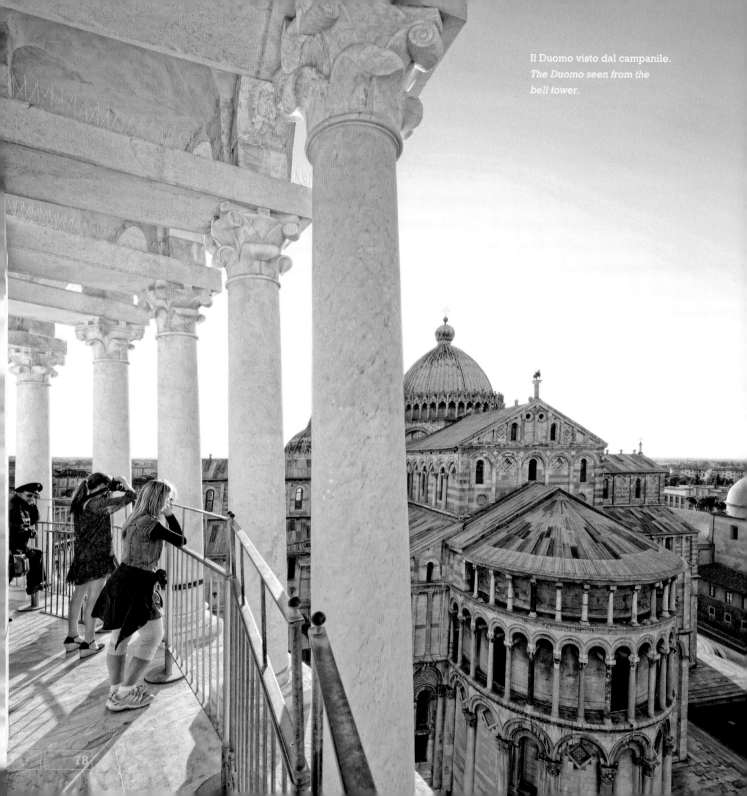

Il Duomo visto dal campanile.
The Duomo seen from the bell tower.

<< pag. 77 Giacomo Leopardi addirittura preferiva il suo lungarno a quello fiorentino: è un capolavoro di equilibrio e di colori che s'incendia di luminarie e fuochi d'artificio per la festa di San Ranieri.

Certo, poi le gambe conducono sempre lì, verso quella 'piazza' che è (appunto) un miracolo assoluto di perfezione, in cui l'Occidente si sposa con l'Oriente, dove i volumi cristallini del Battistero e del Duomo sono sintesi suprema del Medioevo occidentale ('senza precedenti' recita l'epitaffio di Buscheto, artefice della chiesa) e il campanile pendente è diventato un oggetto pop e un'ossessione collettiva. È tra i merletti traforati che cingono il Battistero e la cupola della chiesa (così simile alle architetture islamiche), tra le innumerevoli opere d'arte – pergami, porte bronzee, sinopie – che la macchina fotografica non farà mai fatica a trovare soggetti ideali, cangianti con lo scorrere della luce su queste pietre incantate.

<< page 77 *The city seems as if it were made to be explored by bicycle. Giacomo Leopardi went so far as to say that he preferred the banks of the Arno here to those in Florence: it is a masterpiece of balance and colors that burns with a sea of lights and fireworks for the feast of San Ranieri. Of course, our feet always carry us back to the piazza which is an absolute miracle of perfection where Western and Oriental come together, where the crystalline volumes of the Baptistry and the Duomo become a supreme synthesis of Western Middle Ages ("without equal" recites the epitaph of Buscheto, who was the creator of the church). The leaning tower itself has become a pop object and a collective obsession. Your camera won't find it difficult to find perfect subjects to photograph within the stone lacework that encircles the Baptistry and the cupola of the church (which so closely resembles Islamic architecture), and among the numerous works of art, stone pulpits, bronze portals, and sinopias which change with the shifting of the light upon these enchanted stones.*

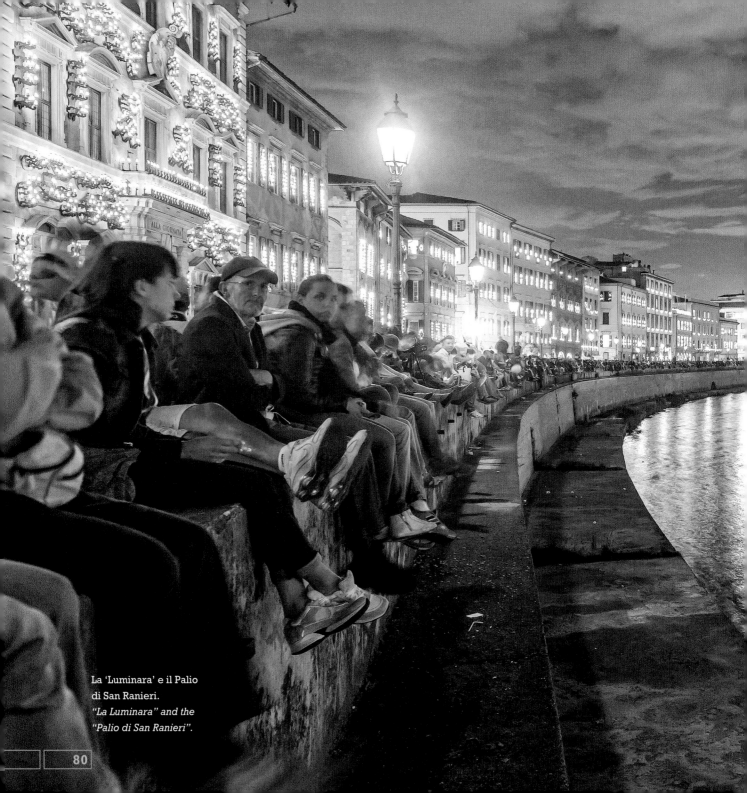

La 'Luminara' e il Palio
di San Ranieri.
*"La Luminara" and the
"Palio di San Ranieri".*

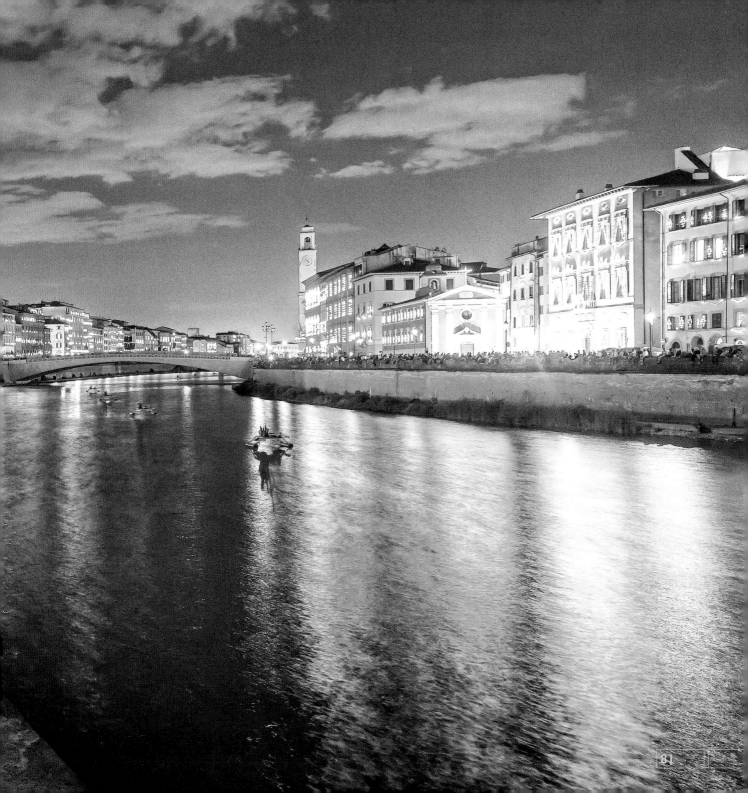

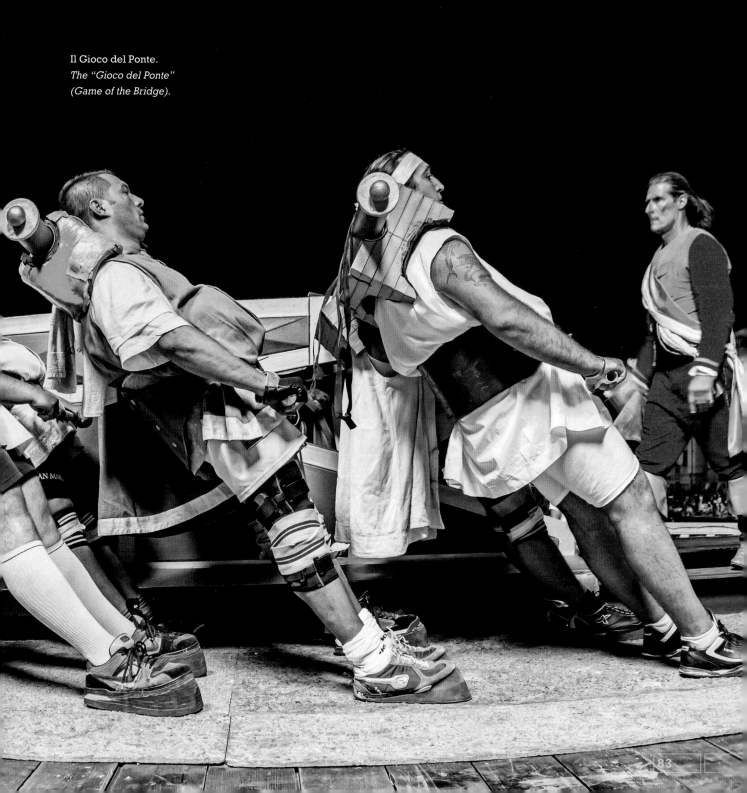

Il Gioco del Ponte.
The "Gioco del Ponte"
(Game of the Bridge).

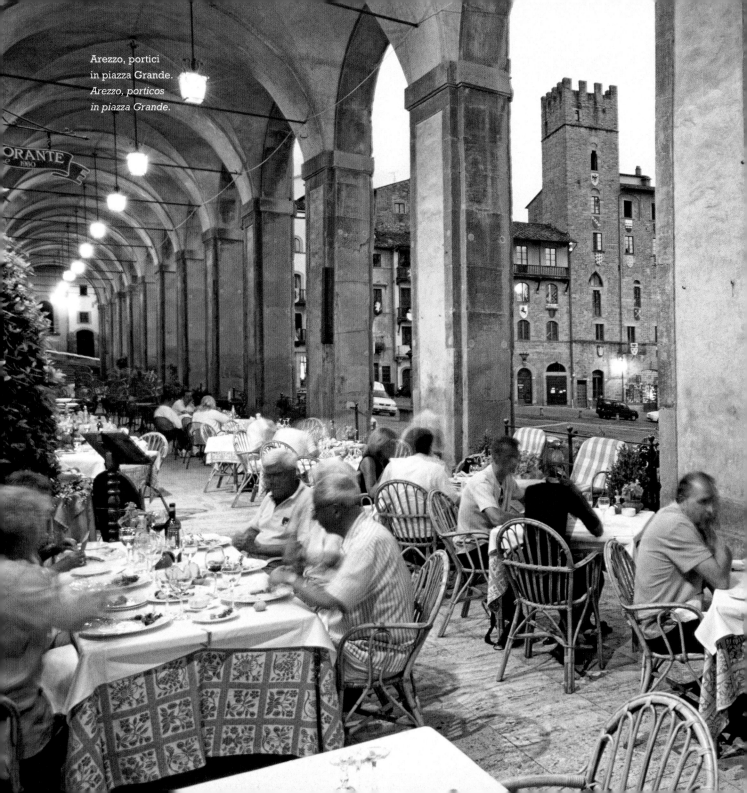

Arezzo, portici
in piazza Grande.
*Arezzo, porticos
in piazza Grande.*

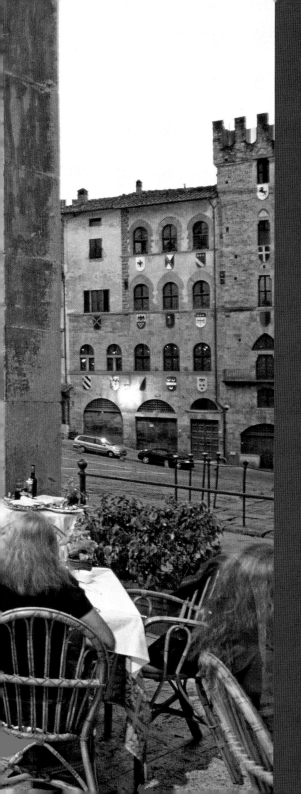

Dove la Toscana si confonde con l'Umbria,
le Marche e la Romagna, lì è l'Aretino,
terra attraente e ricca di sorprese...

arezzo e casentino
arezzo and casentino

In an area where Tuscany blends into
Umbria, Marche and Romagna, lies
the Aretino area, an attractive land
full of surprises...

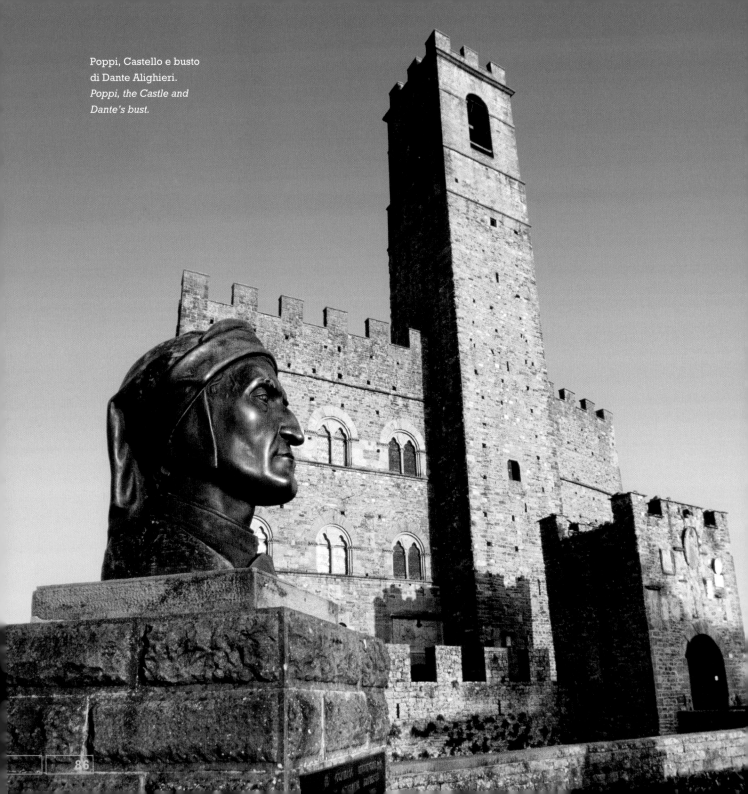

Poppi, Castello e busto
di Dante Alighieri.
*Poppi, the Castle and
Dante's bust.*

Dove la Toscana si confonde con l'Umbria, le Marche e la Romagna, lì è l'Aretino, terra attraente e ricca di sorprese. Un primato di certo questa regione della Toscana può vantarlo. Vi sono nate alcune delle personalità più rilevanti della storia: Mecenate, Guido e Guittone d'Arezzo (inventore delle note musicali il primo, autore delle primissime rime della letteratura italiana l'altro), Francesco Petrarca, Masaccio, Piero della Francesca, Luca Signorelli, Giorgio Vasari, Michelangelo, l'Aretino... Il centro storico di Arezzo è un autentico riassunto di stili ed epoche, da quella etrusca a quella romana, da quella medievale a quella medicea e fino a quella barocca. L'emozione in piazza Grande è tanta, forse proprio a causa di tanta miscellanea: questo spazio 'in discesa', così articolato, si trasfigura durante la mensile Fiera antiquaria e per la Giostra del Saracino, quando sembrano di rivivere di colpo il Medioevo e i suoi tornei cavallereschi. E dietro l'anonima e brulla facciata di San Francesco, >> pag. 89

In an area where Tuscany blends into Umbria, Marche and Romagna, lies the Aretino area, an attractive land full of surprises. This region of Tuscany certainly holds the record for the birthplace of a great number of important historical figures: Mecenate, Guido and Guittone d'Arezzo (the first inventor of musical notes and the latter author of the first lines of poetry in Italian), Francesco Petrarca, Masaccio, Piero della Francesca, Luca Signorelli, Giorgio Vasari, Michelangelo and the Aretino. The historical city center of Arezzo is truly a fusion of styles and periods from Etruscan to Roman, from Medieval to Medici all the way to the Baroque. Perhaps it is this very mixture in piazza Grande that makes it so moving. This downhill space is transformed during the monthly antiques market and for the Giostra del Saracino (Saracin Joust), when the colors of chivalric tournaments of the Middle Ages seem to come alive. It is behind the anonymous and rough façade of San Francesco that the master from Aretino, >> page 89

Sansepolcro.
Sansepolcro.

<< pag. 87 il maestro aretino per eccellenza, Piero della Francesca, introduce a un mondo di pura bellezza, con dame stupendamente abbigliate, paesaggi a perdita d'occhio, battaglie campali a cavallo e oniriche visioni imperiali.

Appena fuori Arezzo si spalanca un mondo fatto di acque, di borghi e di colline: è la Val Tiberina, che si tramuta presto in uno scenario di montagne e di valli appenniniche, il Casentino, che per i più aggiornati fa rima con il panno di lana infeltrito, tornato di gran moda. Nell'aria sembrano ancora aleggiare le mastodontiche figure di Piero a Monterchi e Sansepolcro (la sua città), di Dante (esiliato in queste terre) e di Michelangelo (natio di Caprese), di San Francesco (nel santuario della Verna ricevette le stimmate) e di San Romualdo (a Camaldoli fondò il primo monastero dell'ordine) e paiono risuonare le grida della cruenta battaglia di Anghiari. Foreste incontaminate ammantano le cime, da dove si gettano sguardi di stupore a una natura ancora padrona.

<< page 87 *Piero della Francesca, introduces us to a world of pure beauty with stupendously dressed ladies, landscapes as far as the eye can see, battles on horseback and imperial dream-visions.*

Just outside Arezzo there is a world made of waters, hamlets and hills: it is the Val Tiberina, which quickly turns into a landscape filled with mountains and Apennine valleys. The Casentino region has become renowned for that wool felt which has come back into style. You can almost feel the presence of the gigantic figures of Piero a Monterchi and Sansepolcro (his city), of Dante (exiled to these lands), of Michelangelo (born in Caprese), of Saint Francis (he received his stigmate in the sanctuary of Verna) and of Saint Romualdo (it was in Camaldoli that he founded the order's first monastery). You can almost hear the clashes and cries from the terrible battle of Anghiari. Pristine forests cover the peaks and one's eye can admire the way in which nature is still master of this land.

PIERO DELLA FRANCESCA

Lo scrittore Aldous Huxley considerava la *Resurrezione* di Sansepolcro il dipinto più bello del mondo. E c'è da credergli: Piero è l'incarnazione della pittura rinascimentale di luce e colore, in cui matematica e proporzioni non sono sterili esercitazioni, ma si trasformano in sentimenti puri e atmosfere. Negli affreschi di Arezzo l'immersione in un mondo incantato si fa totale. Nutrendosi di storie bibliche e leggende medievali, il pittore compone un mastodontico *storyboard* dedicato alle vicissitudini della croce di Cristo, dal momento in cui il legno germoglia dalla bocca di Adamo al riconoscimento da parte della Regina di Saba, fino al ritrovamento da parte di Elena, la madre di Costantino, e al sogno dell'imperatore che trionferà con la religione. C'è solo da abbandonarsi ai dettagli e all'armonia, cercando corrispondenze e significati nascosti.

PIERO DELLA FRANCESCA

The writer Aldous Huxley considered the Resurrezione *of Sansepolcro the most beautiful painting in the world. It's easy to believe: Piero is the embodiment of the light and color of Renaissance painting, where mathmatics and proportions are not mere sterile exercises but pure emotions and ambiance. Looking at the frescoes in Arezzo, the observer is fully immersed in an enchanted world. Nourishing himself with biblical stories and medieval legends, the painter composed an enormous storyboard dedicated to the events of Christ's cross from the time it sprouts from Adam's mouth to when it is recognized by the Queen of Saba, up to the time when Helena, mother of Constantine, finds it and then, finally, when the emperor dreams of triumph through religion. One has merely to abandon oneself to the details and the harmony of the painting, looking for relationships and hidden meanings.*

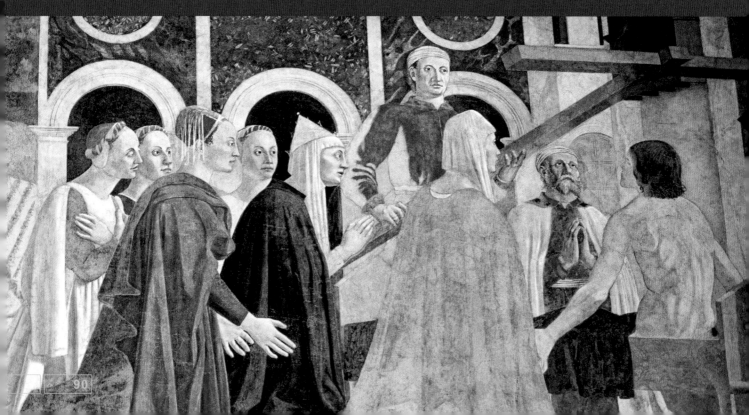

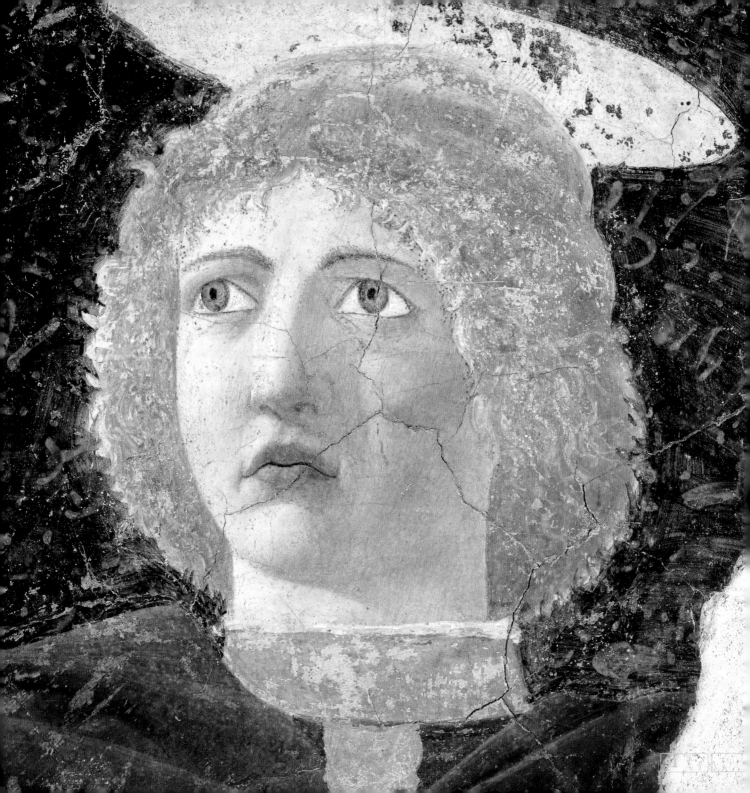

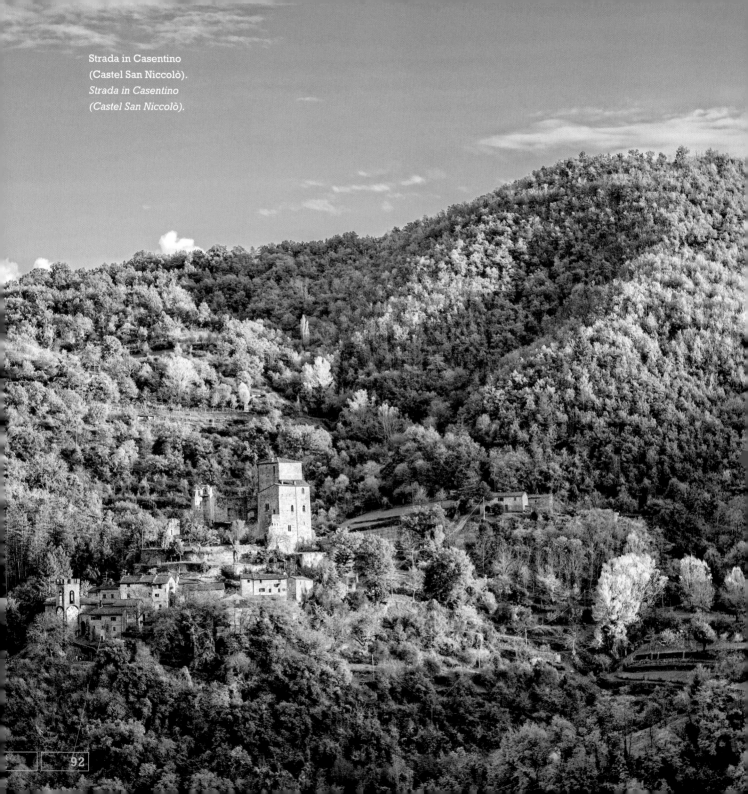

Strada in Casentino
(Castel San Niccolò).
*Strada in Casentino
(Castel San Niccolò).*

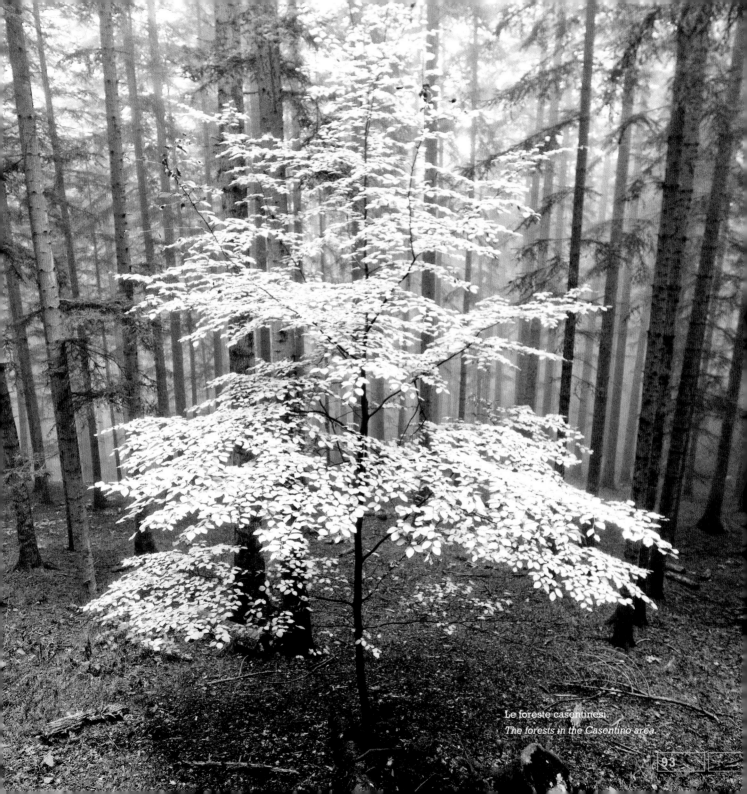

Le foreste casentinesi.
The forests in the Casentino area.

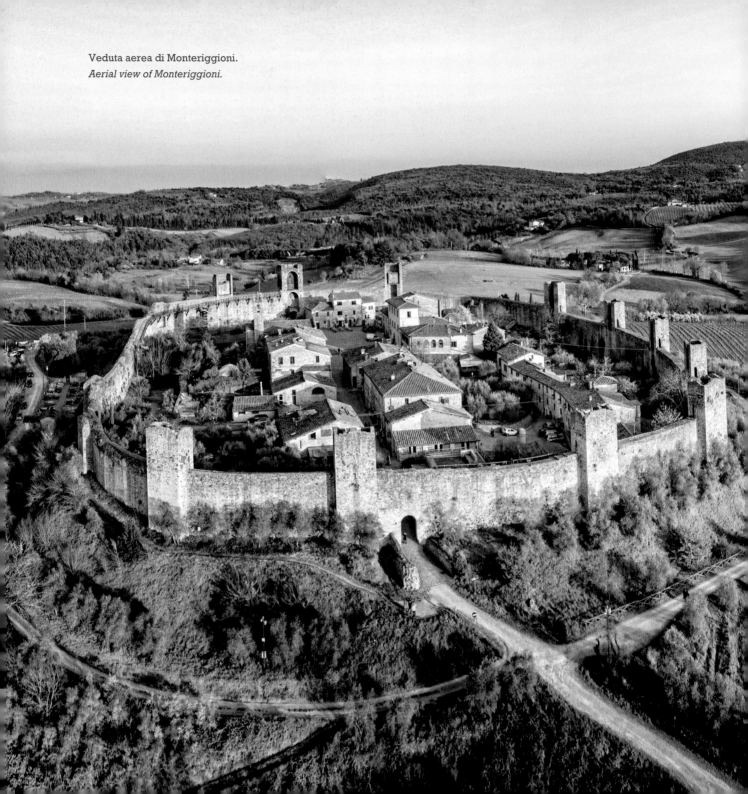

Veduta aerea di Monteriggioni.
Aerial view of Monteriggioni.

Dire Medioevo evoca subito Toscana.
Dove, infatti, si contrapposero gli odi
più feroci, le lotte tra fazioni, le battaglie
più memorabili ?

medioevo toscano the tuscan middle ages

The term Medieval immediately reminds
one of Tuscany. Where else can you find
more ferocious hatred, stronger opposing
factions, more memorable battles ?

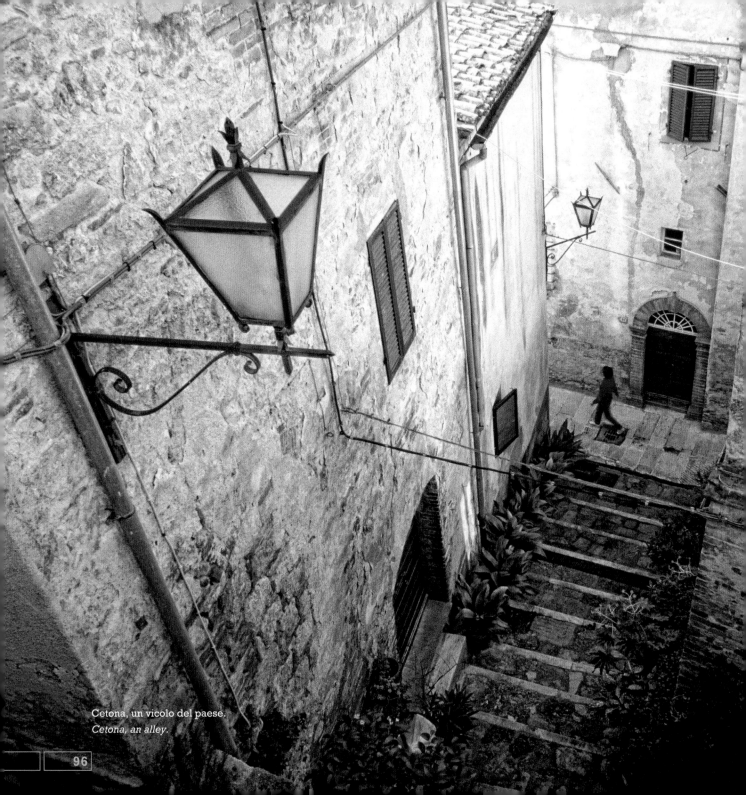

Cetona, un vicolo del paese.
Cetona, an alley.

Dire Medioevo evoca subito Toscana. Dove, infatti, si contrapposero gli odi più feroci, le lotte tra fazioni (i proverbiali guelfi e ghibellini), le battaglie più memorabili di quel lunghissimo periodo storico?

Dalle nebbie dell'Alto Medioevo questa terra emerge con forza dopo l'anno Mille e in particolare tra il Duecento e il Trecento, quando si cristallizza la sua immagine, ancora oggi valida, di 'terra di città'. La popolazione aumenta, le tecniche agricole migliorano e i commerci tornano a svilupparsi, determinando lo sviluppo dei centri urbani, ognuno dei quali va differenziandosi fino a emergere in tutta la sua specifica identità. Su tutto però aleggia la falce della 'morte nera', la terribile pestilenza che nel 1348 stermina la vita – e non solo in Toscana.

Capitani di ventura, signorotti e grandi condottieri marchiano con la loro personalità e le loro imprese il lungo periodo antecedente l'instaurarsi della signoria medicea. Sono secoli segnati da esili e alleanze, >> pag. 99

The term Medieval immediately reminds one of Tuscany. Where else can you find more ferocious hatred, stronger opposing factions (Guelphs and Ghibellines), more memorable battles than in Tuscany during that long historical period?

From the mists of the Dark Ages Tuscany emerged after the year one thousand and particularly in the twelfth and thirteenth centuries, when it became known as "the land of cities". The population grew, agriculture improved and commerce strengthened once again, allowing city-centers to develop, each one different from the other, each one with its specific identity. Over it all, however, loomed the scythe of the "Black Death", the terrible plague that struck Tuscany in 1348. Soldiers of fortune, lords and great "condottieri" mark the long period preceding the Medicis with their personalities and their feats. They were centuries marked by exiles and alliances, battles in open fields and peace treaties. >> page 99

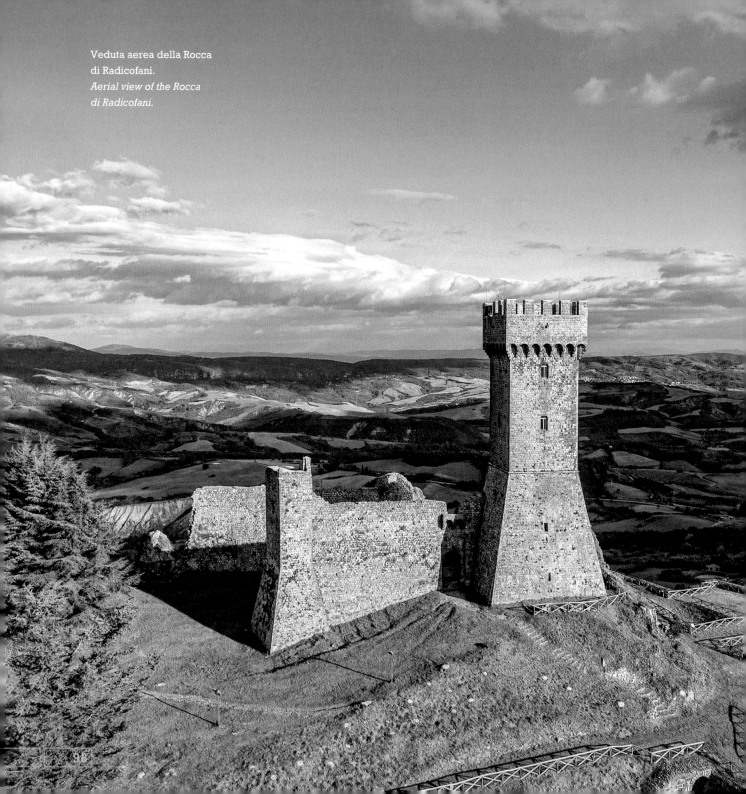

Veduta aerea della Rocca
di Radicofani.
*Aerial view of the Rocca
di Radicofani.*

<< pag. 97 battaglie campali e trattati di pace. Le rivalità sono accese, le bramosie di dominio enormi: Firenze combatte Siena senza tregua, fino a sottometterla, e così fa con Arezzo, che nel 1384 viene venduta per 40.000 scudi d'oro. L'arte, tuttavia, fiorisce: nei borghi murati s'innalzano torri difensive e si aprono porte d'accesso. Gli spazi si modellano secondo le mutate esigenze del vivere collettivo. Dall'XI secolo esplode il Romanico a Pisa, a Firenze e in molti altri luoghi, differenziandosi da centro a centro, al punto che è meglio declinare questo stile al plurale. Il Duecento è l'epoca del Gotico: emerge adesso Siena, in tutti i campi. Non si contano gli architetti, gli scultori e i pittori (tralasciando poeti e scrittori) che in queste terre – ma a colloquio con il resto d'Italia, e d'Europa – costruiscono passo dopo passo un linguaggio artistico destinato non solo ad abbellire palazzi, chiese e piazze, ma soprattutto a creare quell'identità così profondamente e tipicamente 'toscana'.

<< page 97 *Rivalry was as strong as was the thirst for power: Florence fought Siena without ceasing until Siena was subdued along with Arezzo, which was sold in 1384 for 40.000 gold "scudi".*
Art, however, thrived: in the walled towns defensive towers were built and gates opened. Spaces were designed answering to the new needs of collective living. Beginning with the eleventh century the Romanesque style exploded in Pisa, Florence and many other cities, taking on a different form in each center to the point of needing a new name for each locality. The Duecento is time for the Gothic style to emerge first in Siena. There were innumerable architects, scupltors and painters (not to mention poets and writers) who gradually built an artistic language influenced by the rest of Italy and Europe, a language which was destined not only to decorate the palazzi, *churches and* piazze *of these cities but would ultimately become the deep-reaching and typical identity of Tuscany.*

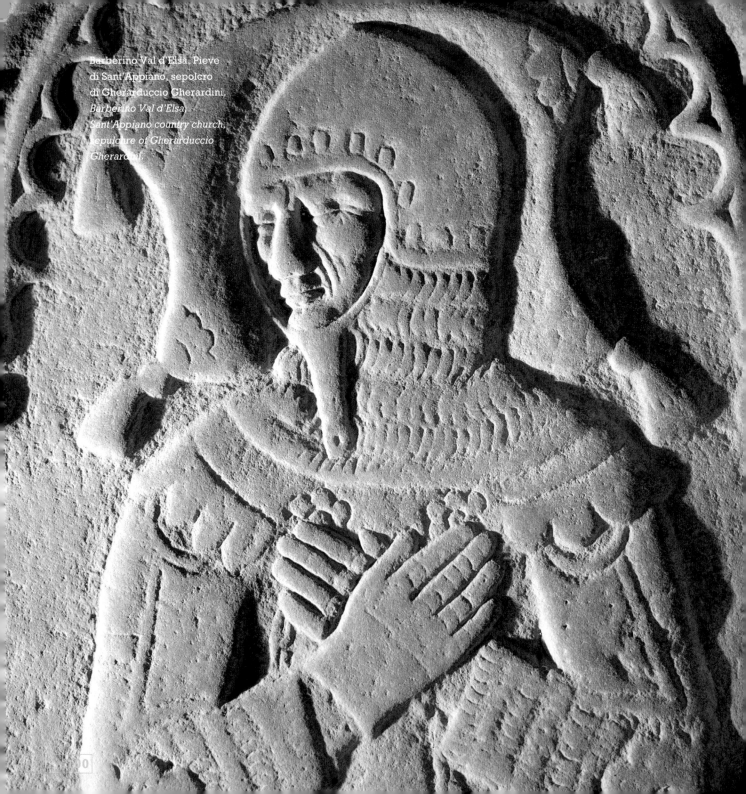

Barberino Val d'Elsa, Pieve di Sant'Appiano, sepolcro di Gherarduccio Gherardini.
Barberino Val d'Elsa, Sant'Appiano country church, sepulchre of Gherarduccio Gherardini.

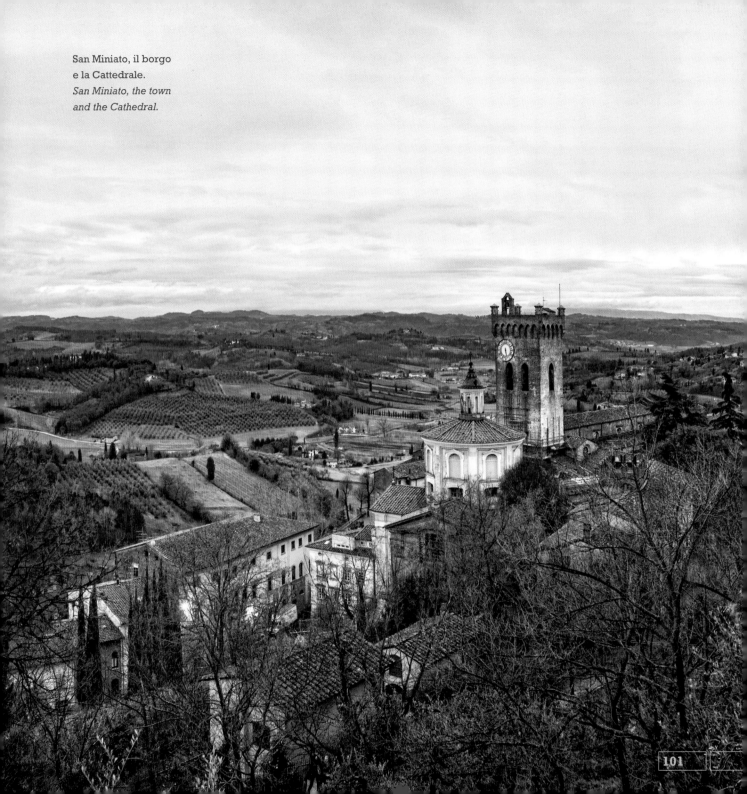

San Miniato, il borgo
e la Cattedrale.
*San Miniato, the town
and the Cathedral.*

SAN GIMIGNANO

Ascesa e declino delle potenze comunali: delle 72 torri che un tempo svettavano sotto il cielo di San Gimignano, oggi ne sopravvivono solo 14. Ma anche una visione lungimirante della bellezza e del decoro cittadino: nel 1282 viene promulgata una legge che vieta la demolizione delle torri, se non per erigerne di più belle. Guerre intestine, carestie e la terribile peste nera del 1348 hanno superbamente congelato nel tempo San Gimignano, il cui skyline la fa assomigliare a una New York del Medioevo, se non fosse per quelle improvvise folgorazioni di artisti contemporanei che ogni tanto riportano alla realtà.

SAN GIMIGNANO

This city is an excellent example of the rise and fall of power of the comuni (city-states). Of the 72 towers which once stood in San Gimignano, there are only 14 left. There was also a far-reaching vision of beauty and civil decorum. For example in 1282 a law was passed that forbade the demolition of a tower unless a much more beautiful one was to be built in its place. Civil wars, famine and the terrible black death in 1348 practically froze San Gimignano in time. Its skyline making it look much like a Medieval New York, if it weren't for the ideas of contemporary artists that occasionally bring one back to reality.

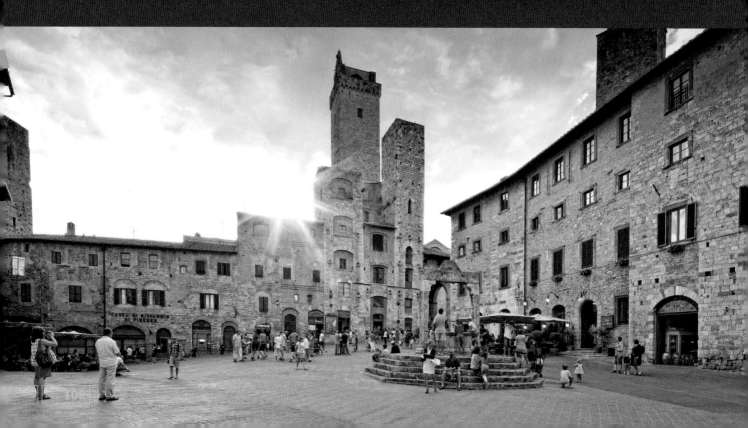

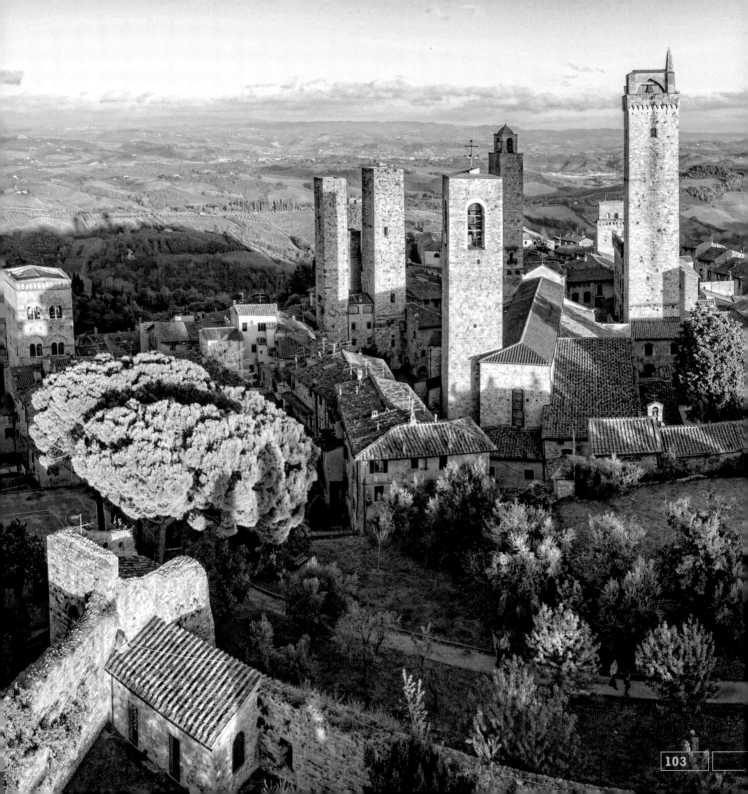

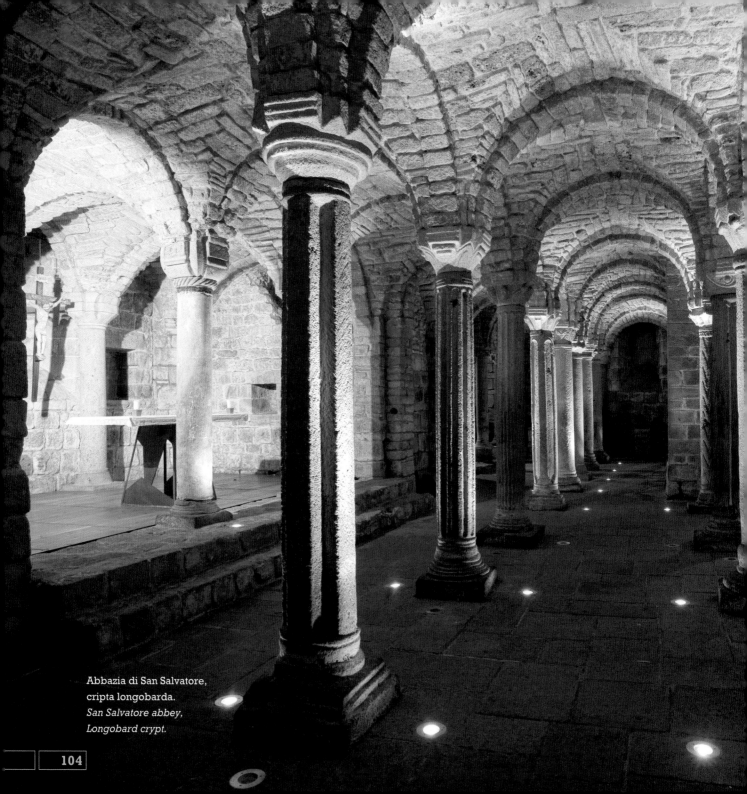

Abbazia di San Salvatore,
cripta longobarda.
*San Salvatore abbey,
Longobard crypt.*

Serravalle Pistoiese, chiesa dei
Ss. Rocco e Sebastiano, dettaglio
del Giudizio Universale.
Serravalle Pistoiese, Church
of Saints Rocco and Sebastiano,
detail of the Last Judgement.

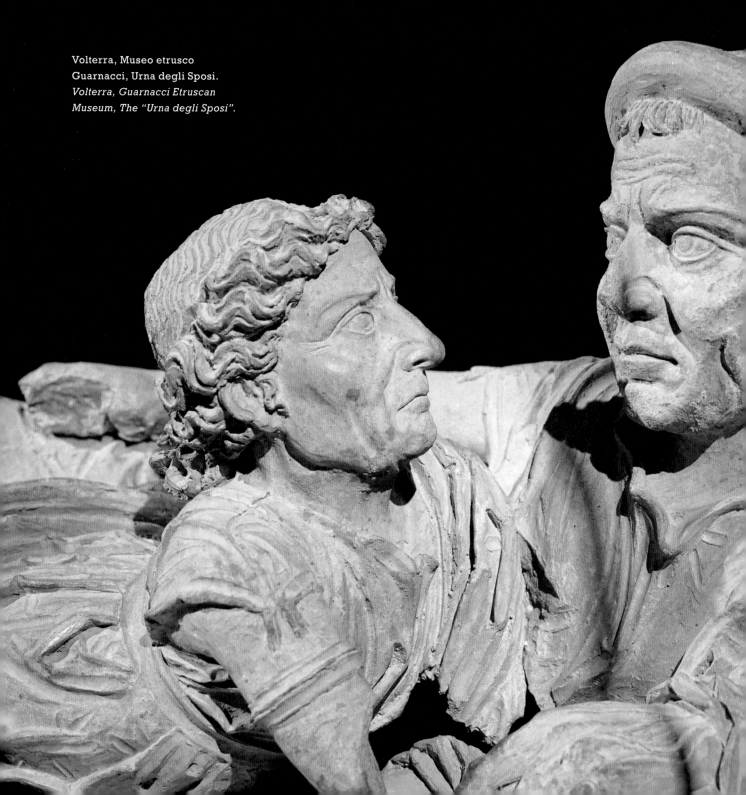

Volterra, Museo etrusco
Guarnacci, Urna degli Sposi.
*Volterra, Guarnacci Etruscan
Museum, The "Urna degli Sposi".*

È poco chiaro il legame tra l'Ombra della sera, bronzo etrusco di oltre mezzo metro e le sculture altrettanto allungate di Alberto Giacometti...

etruschi the etruscans

It isn't quite clear what the connection is between Ombra della sera, a more than half a meter long Etruscan bronze statue, and the similarly elongated sculptures by Alberto Giacometti...

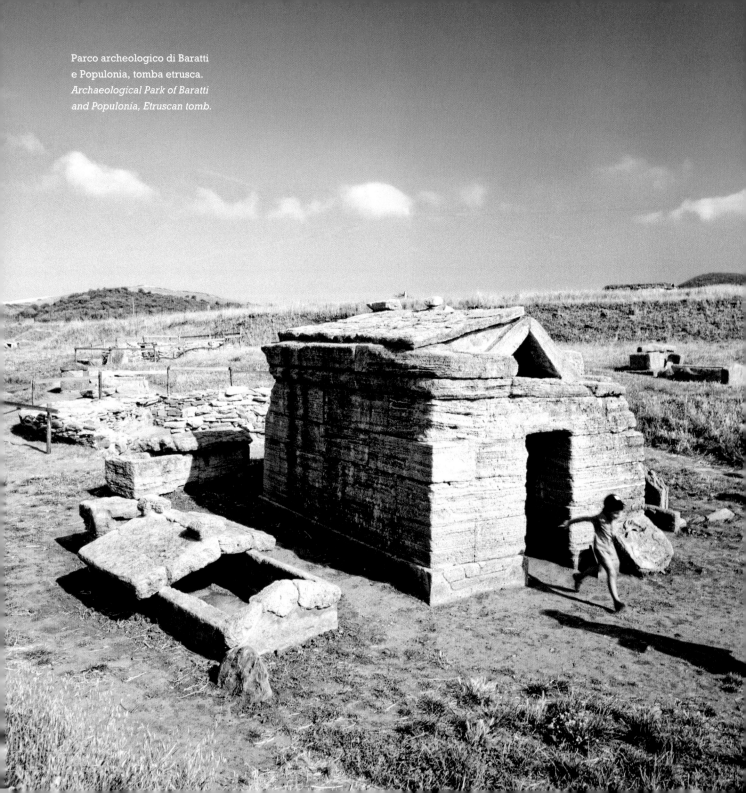

Parco archeologico di Baratti
e Populonia, tomba etrusca.
*Archaeological Park of Baratti
and Populonia, Etruscan tomb.*

È poco chiaro il legame tra l'*Ombra della sera*, bronzo etrusco di oltre mezzo metro nel Museo Guarnacci di Volterra (il nome pare datogli da Gabriele D'Annunzio) e le sculture altrettanto allungate di Alberto Giacometti. In entrambi i casi, si percepiscono il senso di un'attesa e una sconvolgente modernità. Questo popolo, ancora oggi definito 'misterioso' (non si sa se autoctono o giunto d'Oriente), era fortemente proiettato verso l'aldilà: ecco perché i musei archeologici toscani abbondano di urne cinerarie ritrovate nelle necropoli, di alabastro, tufo, terracotta, con i defunti adagiati sui coperchi come se banchettassero (ammirevole è il pathos dell'*Urna degli sposi*). Nelle necropoli (a Vetulonia, ad esempio, e nel Parco di Baratti e Populonia), si avverte tutto il richiamo del sacro: tombe a edicola (a forma di tempietto) o a tumulo (una sorta di collinetta artificiale) sono incastonate in ambienti di rara suggestione, spesso collegati con 'vie cave' scavate nel tufo e alte come canyon. >> pag. 115

It isn't quite clear what the connection is between Ombra della sera, *a more than half a meter long Etruscan bronze statue, found in the Guarnacci Musem in Volterra (the writer Gabriele D'Annunzio apparently named it thus), and the similarly elongated sculptures by Alberto Giacometti. In both cases, you can preceive a sense of expectation and a disconcerting modernity. This civilization, still today defined as mysterious (it still isn't clear whether they were native or came from the Orient), was strongly oriented toward the otherworld: which explains why Tuscan archaeological museums have abundant collections of urns found in the necropolises in alabaster, tufo, terracotta, with the dead lying upon the covers as if banqueting (the pathos of the* Urna degli sposi *is admirable). In the necropolises (in Vetulonia, for example, and in the Baratti and Populonia park), you can feel the call of the sacred: tombs in the form of temples or mounds are placed in evocative settings and are often connected by "vie cave" which are trenches dug into the tufa stone and are often as deep as canyons.* >> page 115

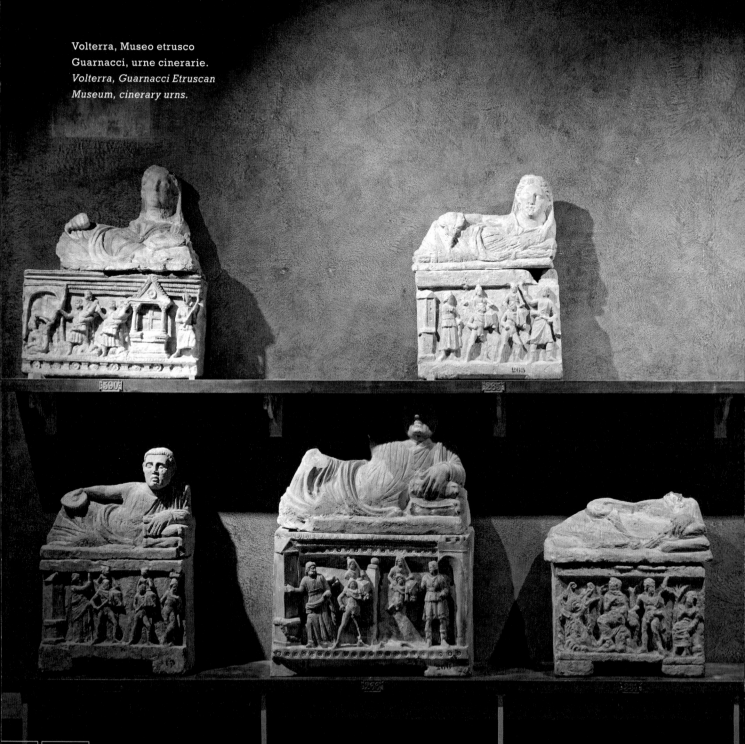

Volterra, Museo etrusco
Guarnacci, urne cinerarie.
*Volterra, Guarnacci Etruscan
Museum, cinerary urns.*

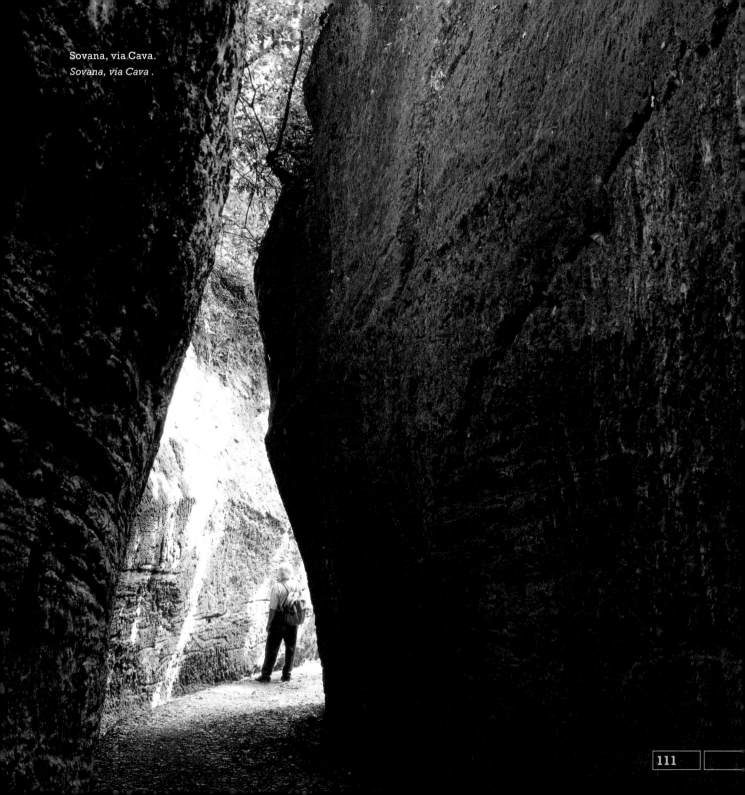

Sovana, via Cava.
Sovana, via Cava .

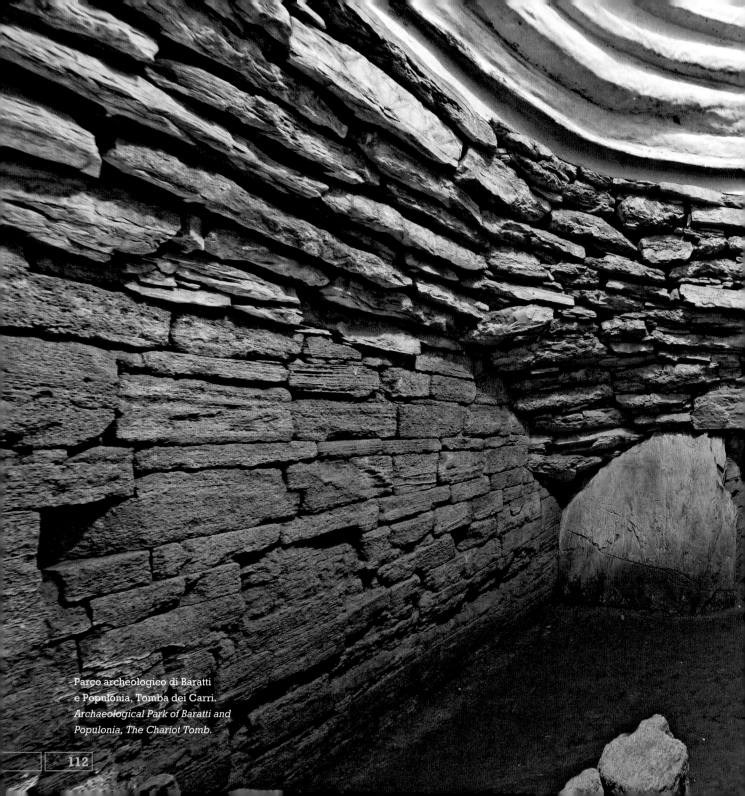

Parco archeologico di Baratti
e Populonia, Tomba dei Carri.
*Archaeological Park of Baratti and
Populonia, The Chariot Tomb.*

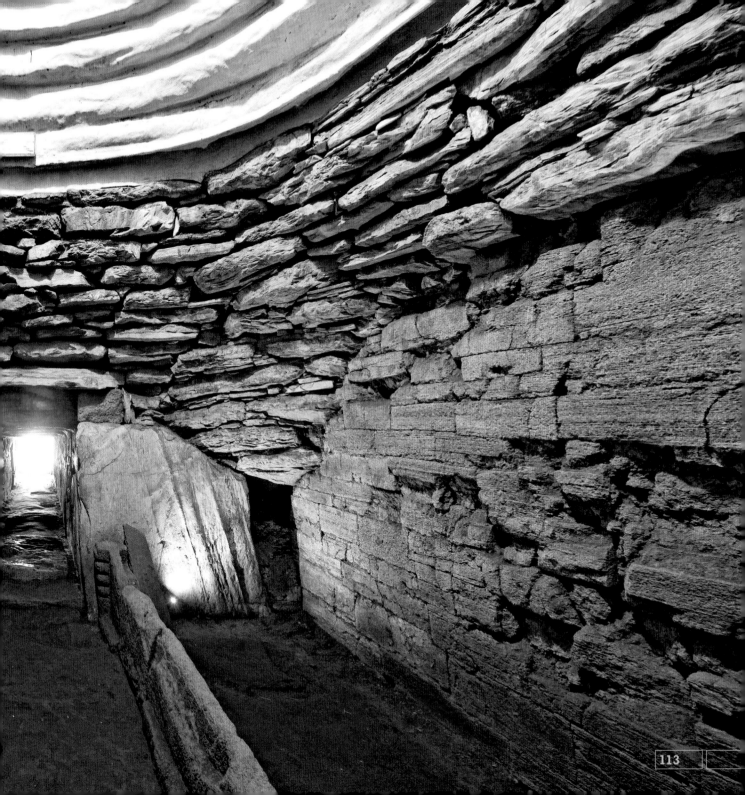

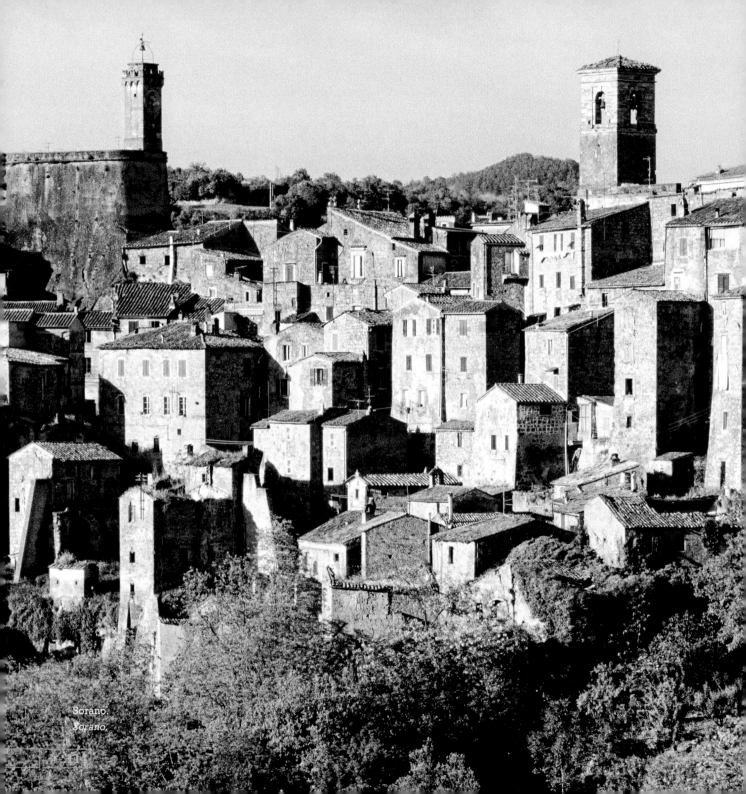

Sorano.
Sorano.

<< pag. 109 Gli Etruschi impreziosirono le acropoli con templi e abitazioni e le cinsero di mura colossali aperte da porte che spesso sopravvivono. Produssero anche quelle affascinanti ceramiche lucide e nere che prendono il nome di buccheri e non disdegnavano le terme.

Volterra, Chiusi, Arezzo, Cortona, Populonia, Vetulonia, Pitigliano, Sorano: sono solo alcune delle città etrusche, tutte collocate in posizioni dominanti. In stretto contatto con il mondo greco, cedettero poi ai Romani molte loro invenzioni (una tra tutte: l'ordine architettonico detto 'tuscanico'). Augusto nominò 'Etruria' la Regio VII dell'impero, comprendente, oltre all'attuale Toscana, anche Perugia e il Lazio settentrionale fino alle porte dell'Urbe. Era il 7 d.C. e l'imperatore metteva in pratica la sua imponente riforma amministrativa. Già da parecchi secoli gli Etruschi abitavano le terre 'toscane', organizzati in città-stato indipendenti che sfruttavano ampiamente le risorse minerarie, raggiungendo l'apice della loro civiltà nel VII secolo a.C. Poi si fusero con i Romani, a tal punto che i primi re di Roma appartennero proprio a quel popolo.

<< page 109 *The Etruscans rendered their acropolises precious by building temples and homes and circling them with colossal walls with gates - some of which can still be seen today. They made fascinating glossy black ceramics called "buccheri", and they enjoyed thermal baths.*

Volterra, Chiusi, Arezzo, Cortona, Populonia, Vetulonia, Pitigliano and Sorano are only a few of the Etruscan cities, each one in dominating position. They were in close contact with the Greek world, passing on many of their inventions to the Romans (one of the many was the architectural order called "tuscanico"). Augustus named "Etruria" the Regio VII of the Empire, which included, along with the present day Tuscany, even Perugia and northern Lazio all the way to the gates of Rome. In 7 AD the Emperor was carrying out his massive administrative reform. For many centuries the Etruscans had lived in the "Tuscan" lands in independent city-states which thoroughly took advantage of the mineral resources, reaching the peak of their civilization in the seventh century BC. They then merged with the Romans, to the point that the first kings of Rome were actually Etruscans.

Pitigliano, Cantina
Cooperativa.
Pitigliano, Cooperativa
Winery.

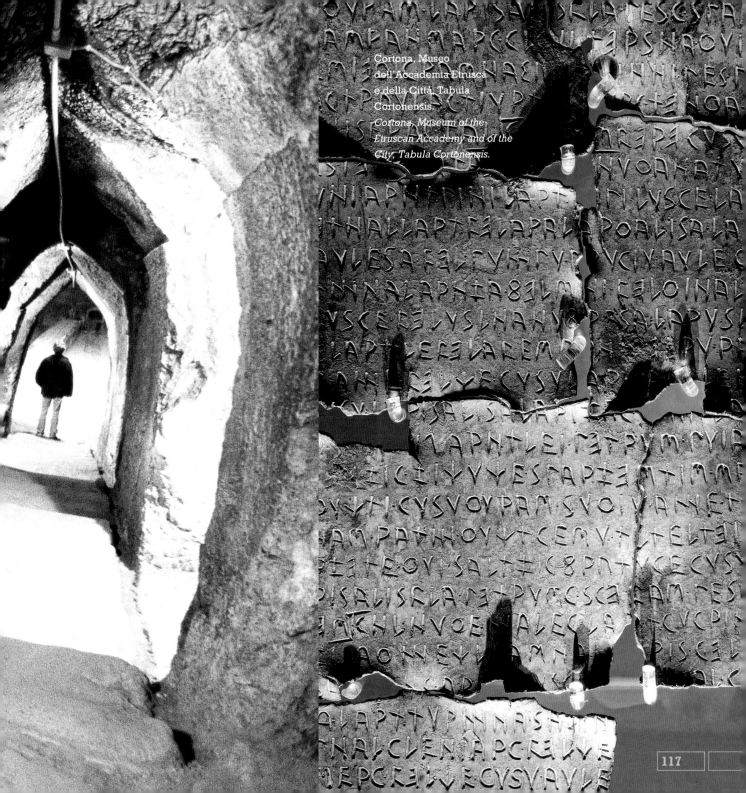

Cortona, Museo
dell'Accademia Etrusca
e della Città. Tabula
Cortonensis.
*Cortona, Museum of the
Etruscan Academy and of the
City, Tabula Cortonensis.*

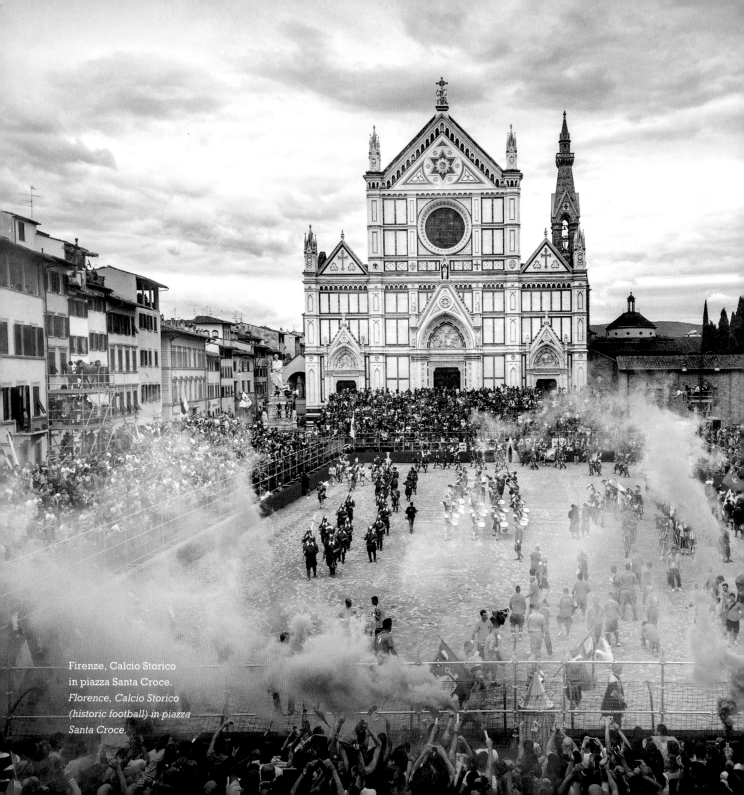

Firenze, Calcio Storico
in piazza Santa Croce.
*Florence, Calcio Storico
(historic football) in piazza
Santa Croce.*

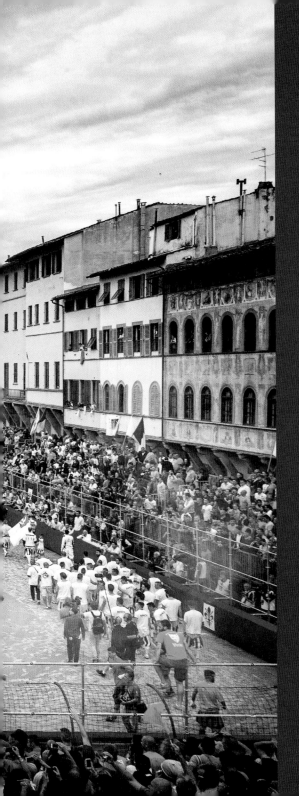

Palio di Siena, Giostra del Saracino
ad Arezzo, Calcio Storico fiorentino
e Carnevale di Viareggio non sono che
il 'quartetto' più famoso...

feste e riti
festivals
and rituals

The Palio di Siena, the Saracino Joust
in Arezzo, "Calcio Storico Fiorentino"
and the Carnevale of Viareggio are only
the most famous "quartet"...

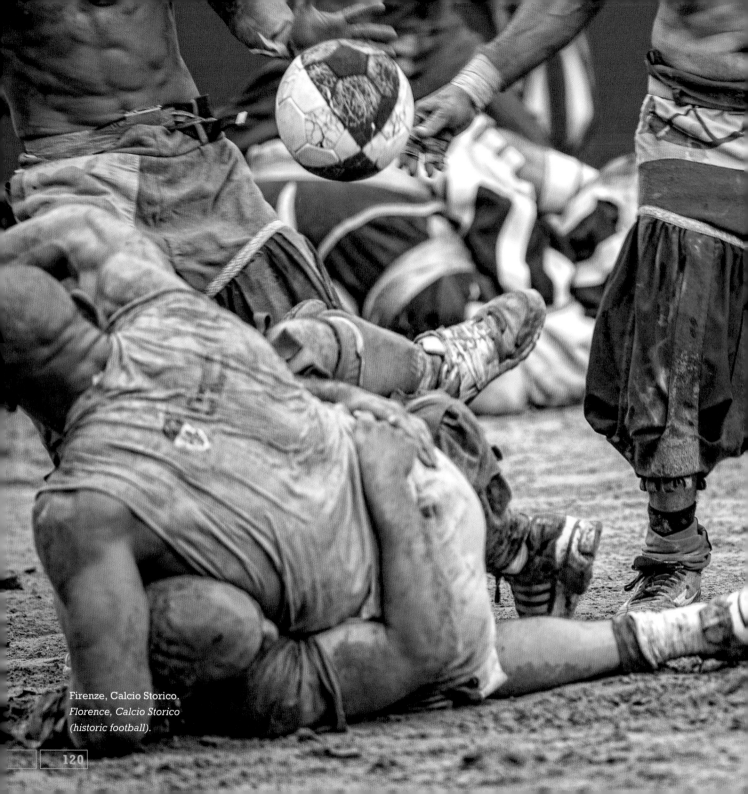

Firenze, Calcio Storico.
*Florence, Calcio Storico
(historic football).*

Artisti e artigiani, architetti e scenografi, danzatori, compagnie di canto, maestri d'arme e cuochi: le menti e le abilità migliori contribuivano all'allestimento di feste strabilianti nella Firenze medicea. Non erano momenti ludici, trattandosi soprattutto di costante ricerca di affermazione del potere personale. Di questa tradizione, del costante esplodere di odi profondi tra fazioni avverse e di un'antica e sentita religiosità popolare v'è traccia nelle mille manifestazioni del calendario toscano. Palio di Siena, Giostra del Saracino ad Arezzo, Calcio Storico fiorentino e Carnevale di Viareggio non sono che il 'quartetto' più famoso, perché quasi ogni paese può contare su una festa, un torneo, un rito. A Firenze con lo Scoppio del Carro si rinnova una tradizione antichissima e dalla genesi complessa e affascinante, intrisa della memoria di crociate, pietre del Santo Sepolcro – che sfregate si accendono in un fuoco sacro, distribuito (oggi simbolicamente) ai fedeli la domenica di Pasqua – e importanti auspici sull'anno a venire. >> pag. 125

Artists and artisans, architects and scenographers, dancers, groups of singers, masters-at-arms and cooks: the best minds and talents would contribute to the organization of stunning feasts in the Florence of the Medici. They weren't merely fun times, but rather occasions to continuously reaffirm personal power. There are traces of this tradition, this constant explosion of deep hatred among factions and the ancient and strongly felt popular religiousness in all the yearly Tuscan festivals. The Palio di Siena, the Saracen Joust in Arezzo, "Calcio Storico Fiorentino" (historic football) and the Carnevale of Viareggio are only the most famous "quartet", because almost every town holds a feast, tournament or ritual. In Florence the "Scoppio del Carro" (Explosion of the Cart) is an ancient tradition of complex and fascinating origins, imbued with memories of the crusades, stones of the holy sepulchre which if rubbed together ignite the holy fire, distributed (now symbolically) to believers on Easter Sunday. It is believed to provide important auspices for the coming year. >> page 125

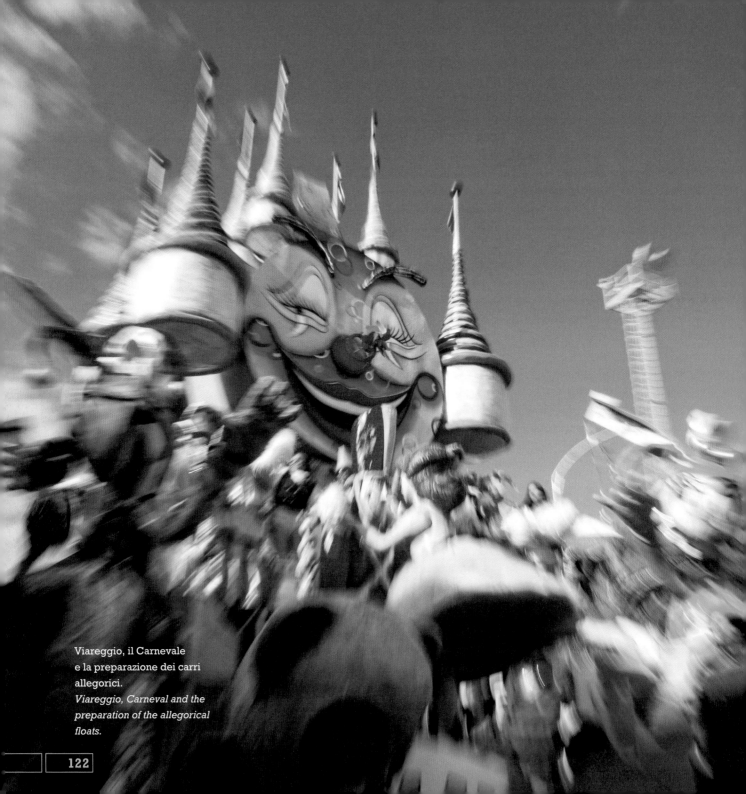

Viareggio, il Carnevale
e la preparazione dei carri
allegorici.
Viareggio, Carneval and the
preparation of the allegorical
floats.

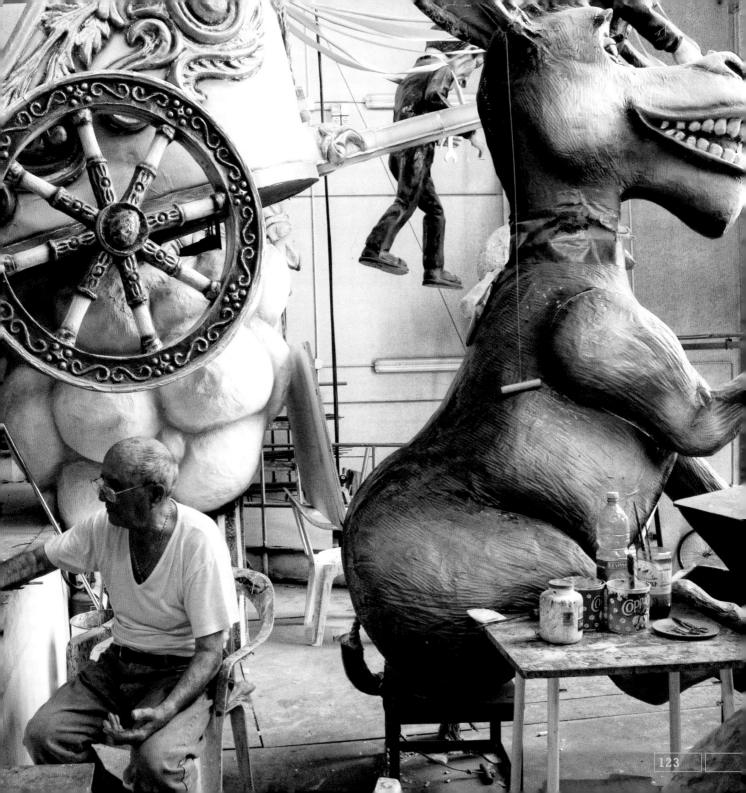

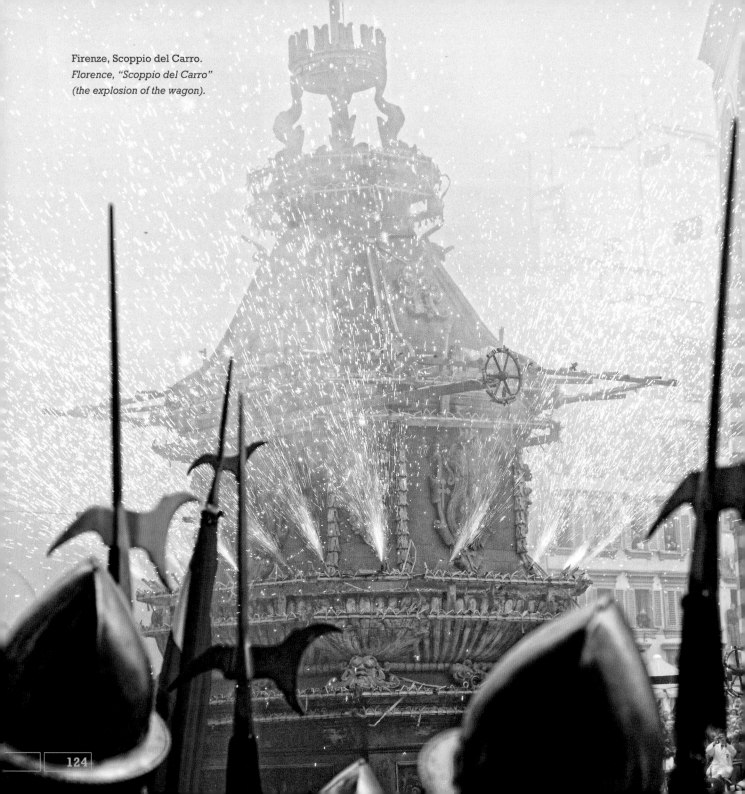

Firenze, Scoppio del Carro.
Florence, "Scoppio del Carro"
(the explosion of the wagon).

<< pag. 121 Due le prove di forza più ardue della Toscana. Si 'combatte' in costume da tempi lontanissimi il Calcio Storico, uno degli sport più duri al mondo: mix di pugilato, lotta greco-romana e rugby, si è dovuto dotare di regole antiviolenza per garantire la sua stessa sopravvivenza. Memorabile la sfida lanciata il 17 febbraio 1530 a Carlo V e alle sue truppe che cingevano d'assedio la città: si continuò a giocare anche in quella circostanza, dando prova di sprezzo e coraggio, le stesse doti che servono tuttora. Erede del ben più cruento Gioco del Mazzascudo, il cui nome evoca combattimenti corpo a corpo con armi implacabili, è il Gioco del Ponte che si tiene a Pisa: la contesa si concentra oggi su un carrello scorrevole. Chi non ama le esibizioni di forza potrà meravigliarsi di fronte ai 'Fochi' di San Giovanni a Firenze e alle luminarie in onore di San Ranieri a Pisa, gli spettacoli di luce più sensazionali della regione, o partecipare al tripudio della coloratissima Infiorata di Cetona.

<< page 121 *There are two particularly challenging demonstrations of strength in Tuscany. People have been "fighting" in costumes for centuries in "Calcio storico" matches. This is one of the toughest sports in the world: a mix of boxing, Greco-Roman wrestling and rugby. It had to adopt anti-violence rules in order to guarantee its own survival. On the 17th of February 1530 the citizens of Florence defied Charles V and his troops which were besieging the city by continuing a match even in that circumstance, with great courage and disdain - traits that are necessary to play it even now. The "Gioco del Ponte" (Game of the Bridge) is heir to a much more violent "Gioco del Mazzascudo", the name, meaning clubshield, reminds one of head to head combat with terrible weapons. The "Gioco del Ponte" is held on a bridge in Pisa and today it is carried out on a cart on wheels. Those who don't enjoy displays of force will certainly marvel at the "Fochi" (fires) of San Giovanni in Florence and at the lights in honor of Saint Ranieri in Pisa, the most spectacular light shows of the region. Another marvellous alternative is to participate in the triumph of the colorful "Infiorata" (a procession along flower-decorated streets) of Cetona.*

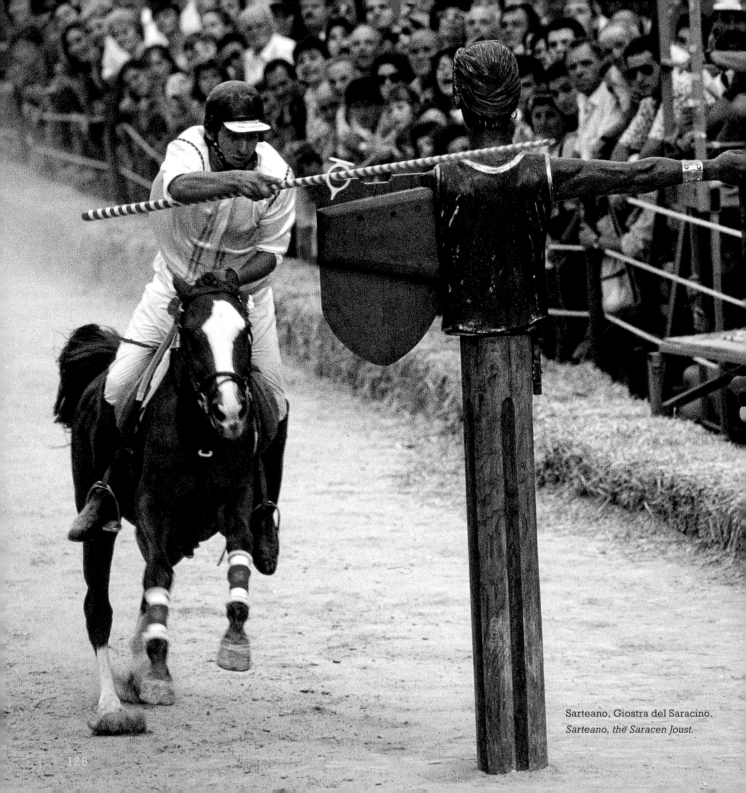

Sarteano, Giostra del Saracino.
Sarteano, the Saracen Joust.

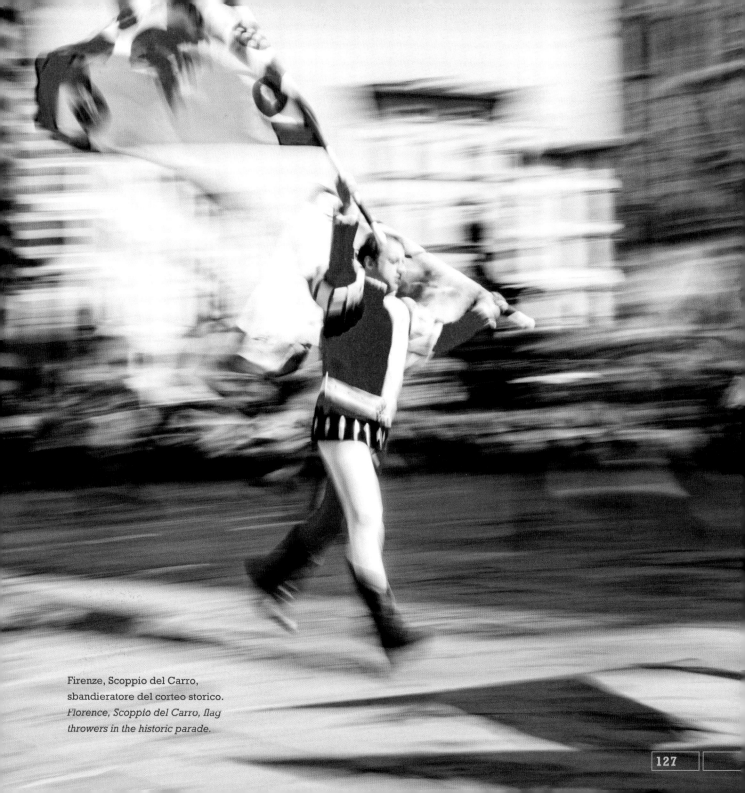

Firenze, Scoppio del Carro,
sbandieratore del corteo storico.
*Florence, Scoppio del Carro, flag
throwers in the historic parade.*

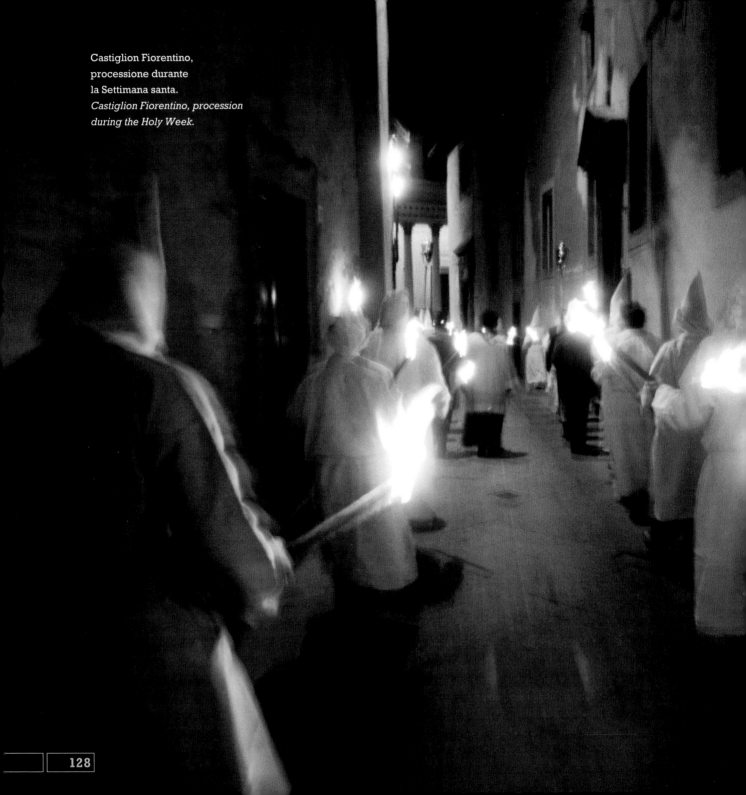

Castiglion Fiorentino,
processione durante
la Settimana santa.
*Castiglion Fiorentino, procession
during the Holy Week.*

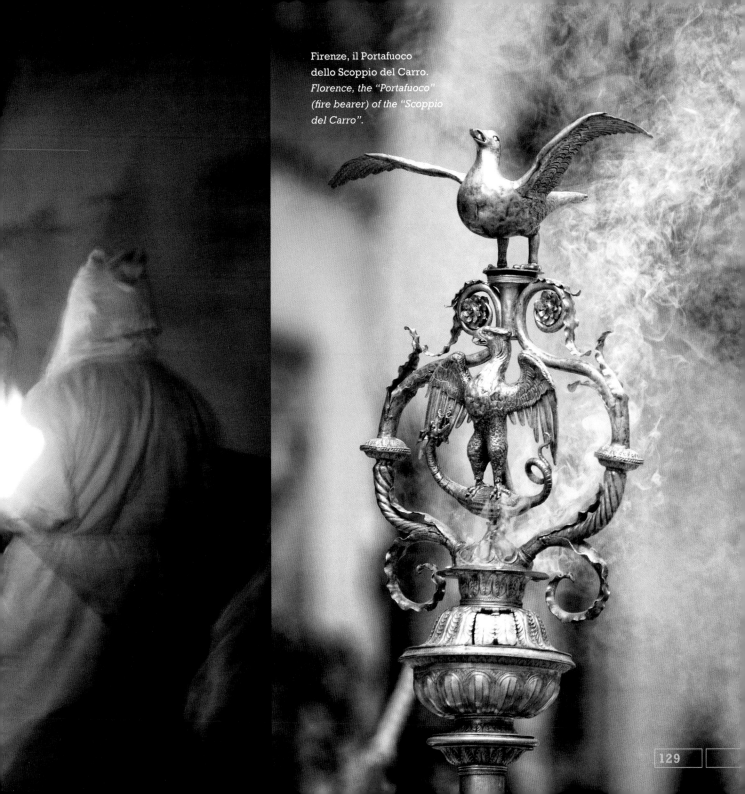

Firenze, il Portafuoco
dello Scoppio del Carro.
*Florence, the "Portafuoco"
(fire bearer) of the "Scoppio
del Carro".*

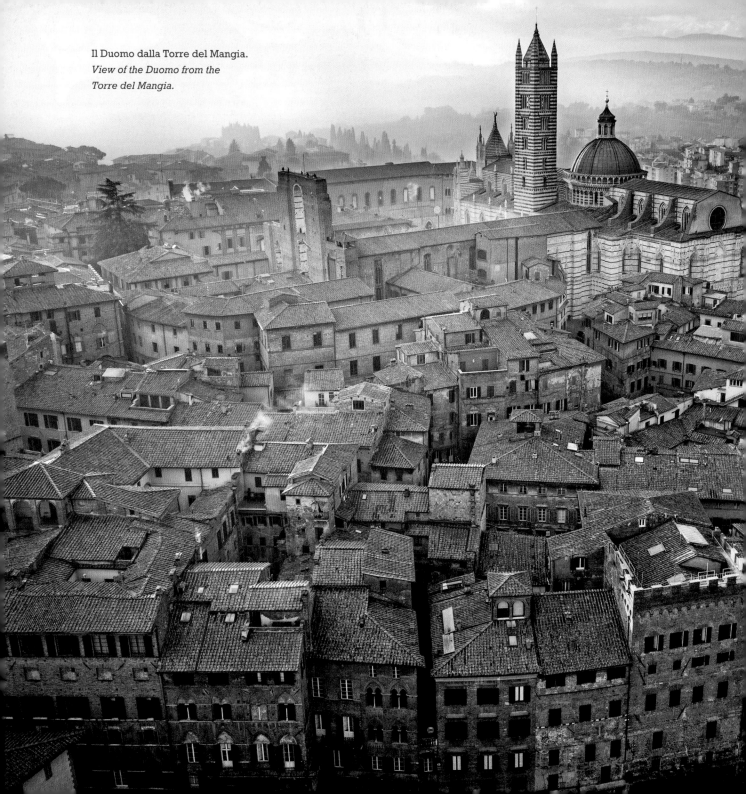

Il Duomo dalla Torre del Mangia.
View of the Duomo from the
Torre del Mangia.

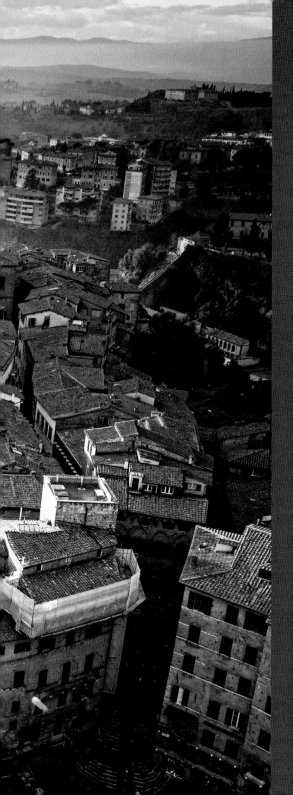

«Quando Siena piange, Firenze ride».
Invertite a piacere le due città e avrete
una delle più celebri misure del
campanilismo...

siena siena

«When Siena weeps, Florence laughs». You
can switch the names of the two cities as
much as you want, but it will still be the
perfect example of exaggerated local pride...

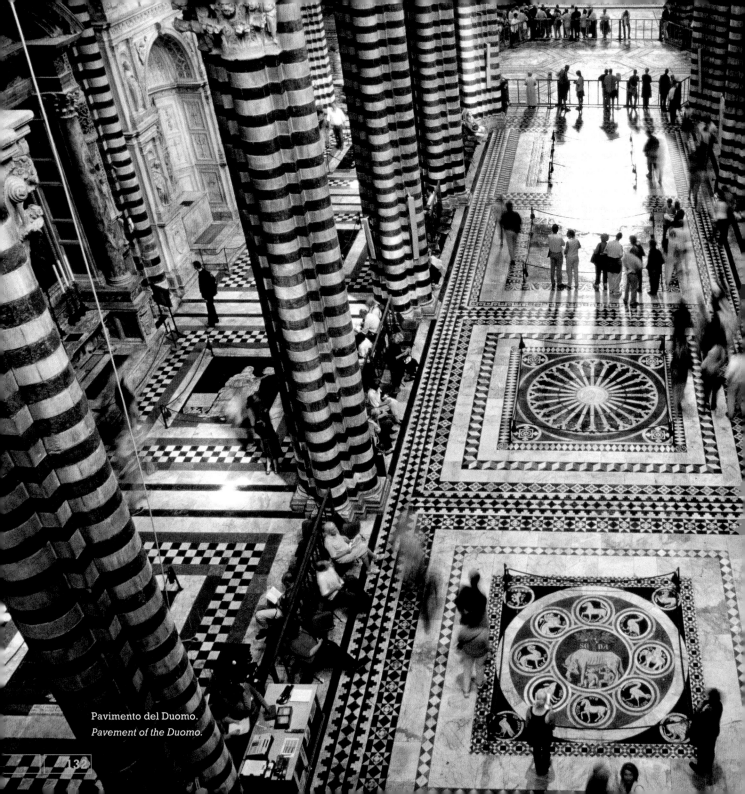

Pavimento del Duomo.
Pavement of the Duomo.

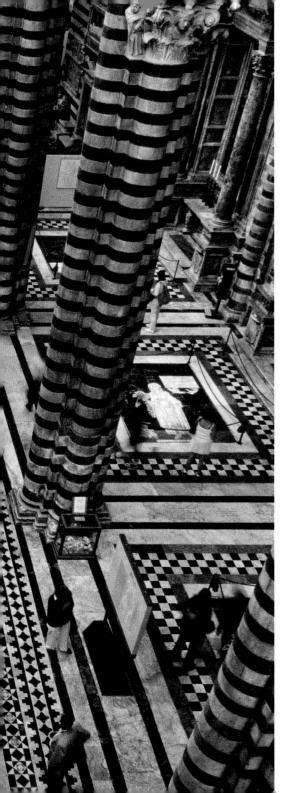

«Quando Siena piange, Firenze ride». Invertite a piacere le due città e avrete una delle più celebri misure del campanilismo. Si percepisce subito, entrando in questo brandello di Medioevo rimasto impigliato nelle maglie della storia che non sarà una visita come le altre. Iniziamo dai suoi abitanti, fieri, consapevoli e attaccati a tradizioni secolari e mescoliamoci a migliaia di studenti che animano il centro. Rosso come il mattone, così diverso dalle altre città toscane, dal cuore antico di Siena sembra spazzata via ogni forma di modernità: nel 2002 si decise di eliminare dai tetti tutte le antenne che interferivano con uno dei panorami storici più integri al mondo.

Ma ora è il 1311: stiamo partecipando al trasporto della colossale pala della *Maestà* di Duccio di Buoninsegna dallo studio del pittore fino in Cattedrale. Siena sta vivendo il suo apogeo politico e culturale: la guerra con Firenze è sempre all'orizzonte, ma l'arte tocca vertici insuperati. Simone Martini dipinge nel Palazzo Pubblico due icone supreme del Trecento: >> pag. 135

«When Siena weeps, Florence laughs». You can switch the names of the two cities as much as you want, but it will still be the perfect example of exaggerated local pride or parochialism. As soon as you step into this shred of the Middle Ages you realize that yours won't be just any visit. Let's begin by taking into consideration the people who live here. They are proud, self-aware and attached to their century-old traditions. Now put them together with thousands of students who enliven the center. Sienna red is like the color of brick. This city is so different from other Tuscan cities. Its ancient heart seems completely void of any form of modernity. In 2002 the city decided to eliminate all antennas which interfered with one of the world's most intact historic landscapes. Now let's go back to 1311: the colossal altar-piece of the Maestà *by Duccio di Buoninsegna is being moved from the artist's studio to the Cathedral. Siena is at her political and cultural peak: the war with Florence is on the horizon, but art rises to insuperable peaks. Simone Martini paints two supreme icons of the* >> page 135

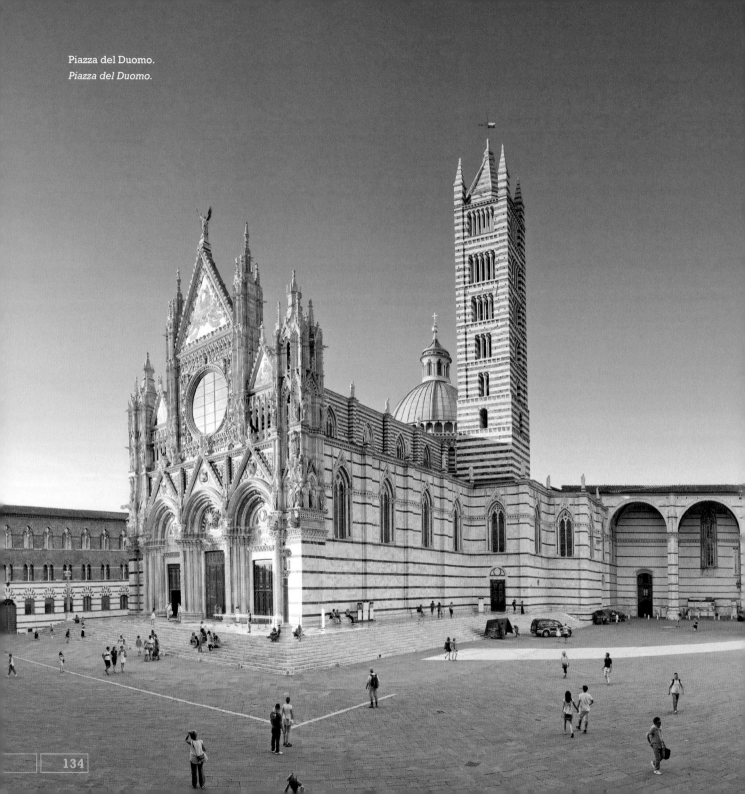

Piazza del Duomo.
Piazza del Duomo.

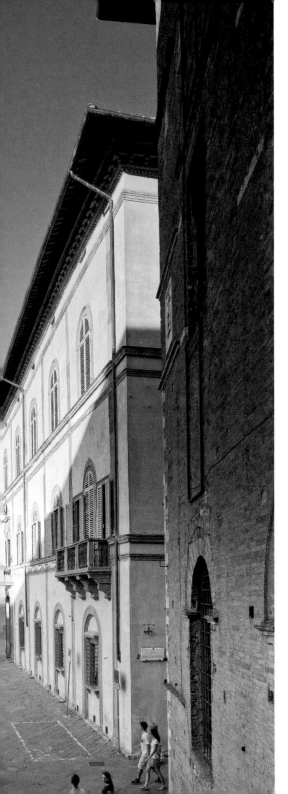

<< pag. 133 la *Maestà* e il fiero *Guidoriccio da Fogliano* a cavallo. Già alla fine del Duecento il Duomo è stato rivestito di un gotico mozzafiato, il più bello d'Italia: come estremo sogno (infranto) di magnificenza, dopo l'*annus horribilis* della peste (1348) se ne inverte addirittura l'orientamento, progettando di fare della chiesa il transetto per una nuova, colossale basilica. Sei secoli durò l'elaborazione del pavimento del Duomo, il più bello mai fatto al mondo secondo il Vasari (certamente a ragione), uno dei più complessi cicli mai realizzati a tarsie marmoree, componendo cioè scene sacre con pietre policrome come fossero pitture.

Dopo questa sindrome di Stendhal conviene riprendere fiato: di notte lo scenario metafisico di una solitaria Piazza del Campo regala pace al cuore e rasserena la vista della Torre del Mangia, icona suprema della città. A pochi passi di distanza, gli affreschi di Ambrogio Lorenzetti raffiguranti *Allegoria ed effetti del Buono e del Cattivo Governo*, sono manifesti politici da sempre molto attuali, ma mai sufficientemente recepiti dai governanti.

<< page 133 *trecento in the Palazzo Pubblico: the* Maestà *and the proud* Guidoriccio da Fogliano. *Already by the end of the thirteenth century the Duomo had been covered with a Gothic façade which takes your breath away, truly the most beautiful in Italy. It is the expression of an extreme (albeit broken) dream of magnificence. After the* annus horribilis *of the plague (1348) even its orientation is inverted and plans are made to use the church as the transcept of a new, colossal basilica. It took six centuries for the floor decoration to be put down and according to Vasari, it was the most beautiful in the world. It would be hard to disagree. It is certainly one of the most complex cycles ever made, with marble pieces which compose scenes from biblical stories as if the colored stones were paint.*

After such dizzying beauty one needs to catch one's breath in the peaceful Piazza del Campo. You are just a few steps away from the frescoes by Ambrogio Lorenzetti Allegoria ed effetti del Buono e del Cattivo Governo *(Allegory and Effects of Good and Bad Government): political manifestos which unfortunately have never been taken seriously enough by those in government.*

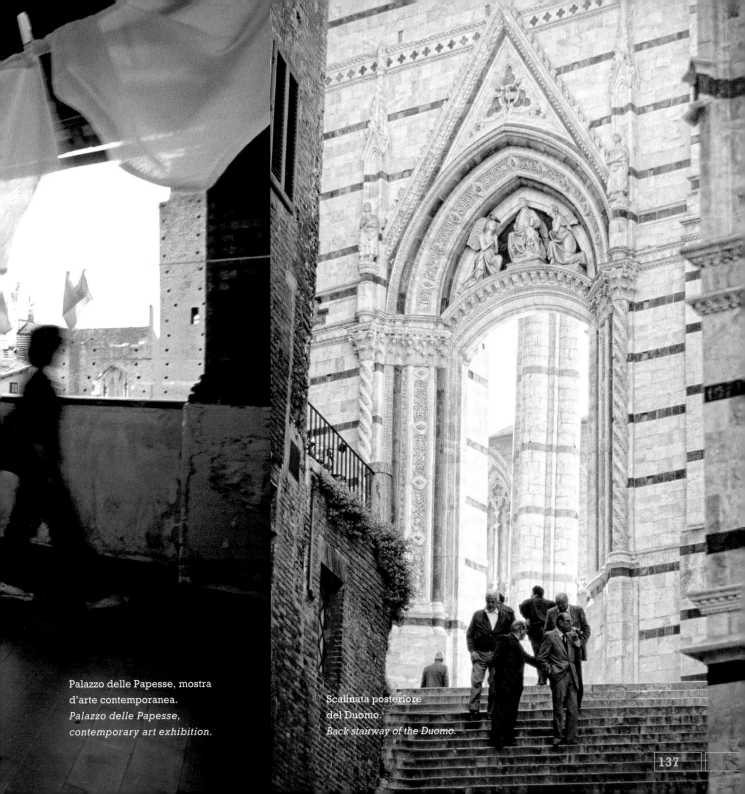

Palazzo delle Papesse, mostra
d'arte contemporanea.
Palazzo delle Papesse,
contemporary art exhibition.

Scalinata posteriore
del Duomo.
Back stairway of the Duomo.

137

IL PALIO DI SIENA

Non c'è nulla di più visceralmente senese del Palio. In una manciata di secondi si bruciano 365 giorni di tensioni, strategie e speranze in una giostra aspra e imprevedibile, che si tiene due volte l'anno (2 luglio e 16 agosto). Il Palio non è affare per turisti: è la storia stessa di Siena, condensata nella leggendaria rivalità tra le 17 contrade, micromondi *intramoenia* che si chiamano Pantera, Onda, Tartuca e Leocorno, ciascuna dotata di un proprio statuto. Il Palio è anche la benedizione dei cavalli in chiesa prima della corsa e la cena con l'animale vincitore. Gli animalisti contrari alla manifestazione visitino la città proprio in quei momenti: svuotata di tutti i contradaioli, vi regna sovrana un'atmosfera onirica.

THE PALIO DI SIENA

There is nothing more viscerally Sienese that the Palio. 365 days of tension, strategies and hopes are burned up in a few seconds in a hard and unpredictable race which takes place two times a year (July 2nd and August 16th). The Palio is no tourist trap: it is the history of Siena, condensed into the legendary rivalry between the 17 "contrade" or quarters, each its own micro-world with names such as Pantera (panther), Onda (wave), Tartuca (turtle) and Leocorno, each with its own statutes. The Palio also means the blessing of the horses in church before the race begins and the dinner with the winning animal. Animal rights activists that are contrary to this event should visit the city right at these times: emptied of all the participants the city is dominated by a dream-like atmosphere.

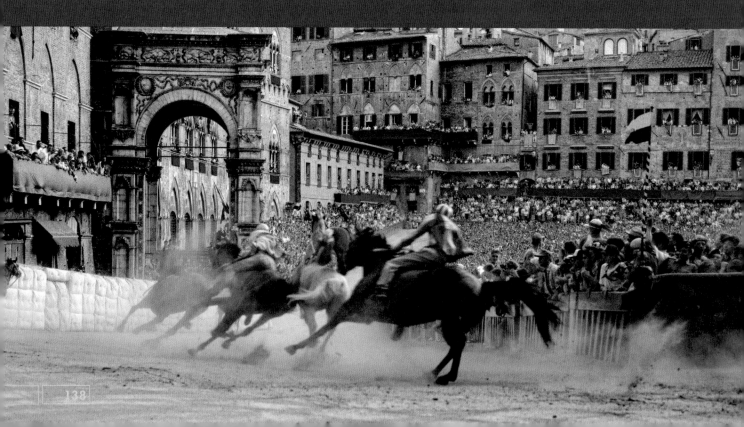

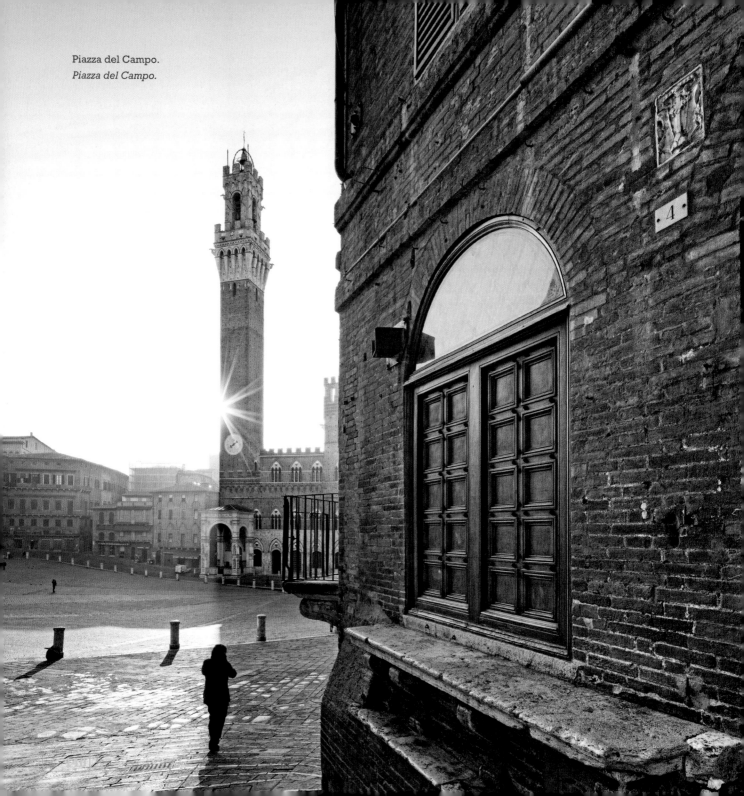

Piazza del Campo.
Piazza del Campo.

Palazzo di San Galgano,
anello di ferro battuto
anticamente usato per
legare i cavalli.
Palazzo di San Galgano,
wrought iron ring used in
ancient times to tie horses.

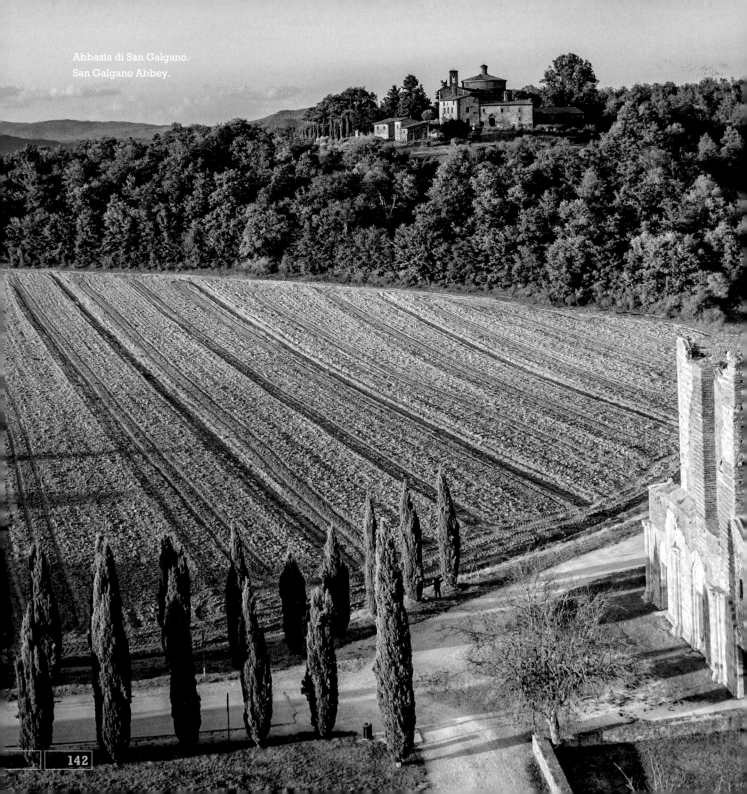

Abbazia di San Galgano.
San Galgano Abbey.

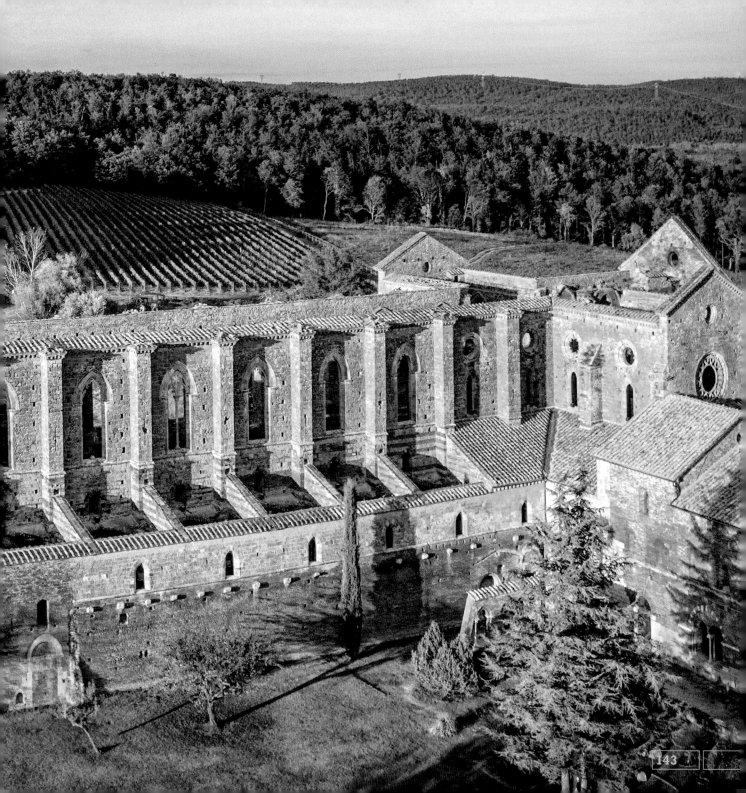

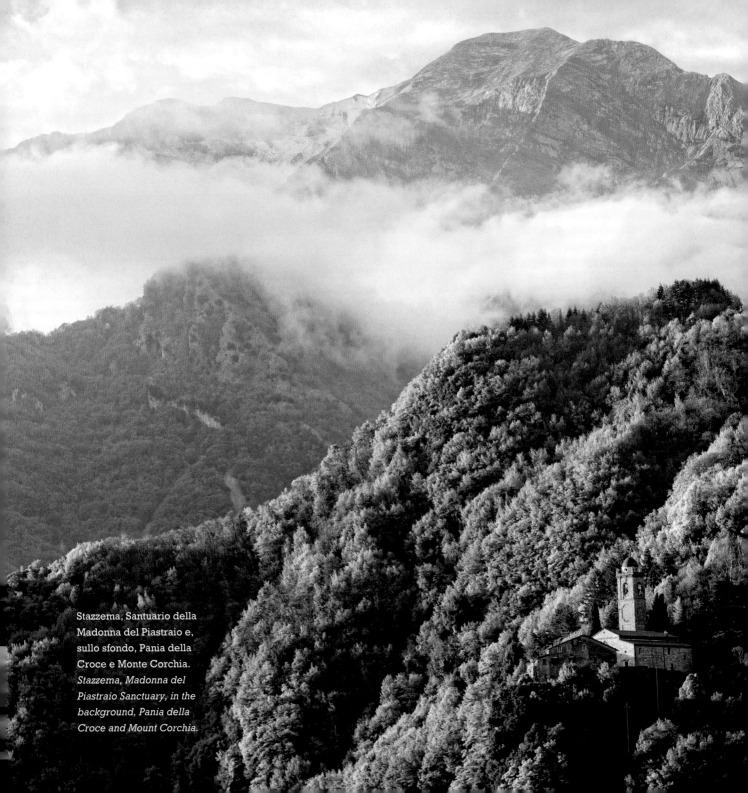

Stazzema, Santuario della Madonna del Piastraio e, sullo sfondo, Pania della Croce e Monte Corchia. *Stazzema, Madonna del Piastraio Sanctuary, in the background, Pania della Croce and Mount Corchia.*

Così diverse dai crinali appenninici,
piuttosto morbidi e ammantati di boschi,
le Apuane sono un trionfo di picchi aguzzi
e pendii scoscesi...

alpi apuane
the apuan
alps

Quite different from the Apennine
mountains, the Apuan Alps, rather soft
and carpeted with forests, are a triumph
of sharp peaks and steep slopes...

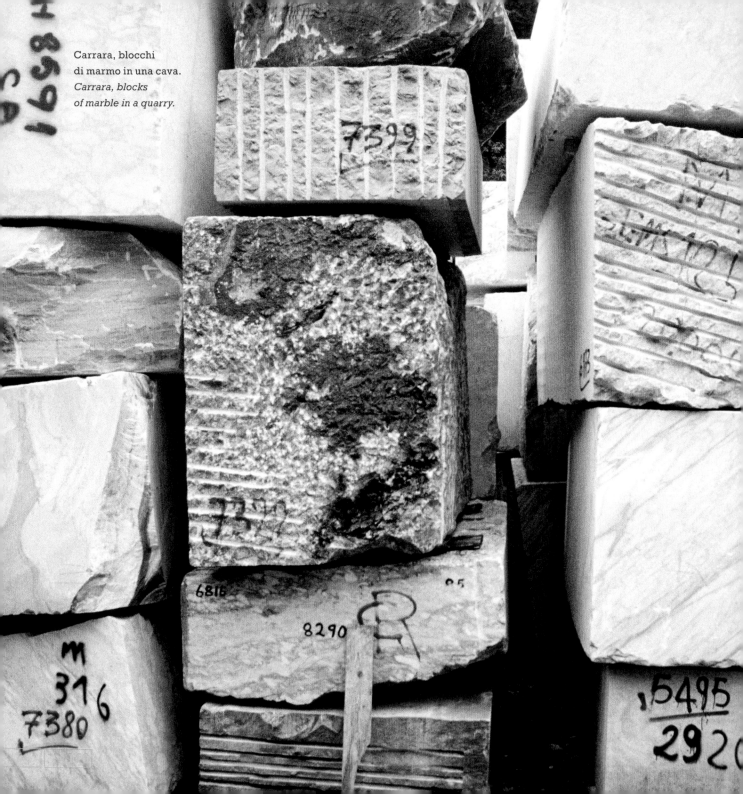

Carrara, blocchi
di marmo in una cava.
Carrara, blocks
of marble in a quarry.

Ci sono le Alpi anche in Italia centrale. Così diverse dai crinali appenninici, piuttosto morbidi e ammantati di boschi, le Apuane sono un trionfo di picchi aguzzi e pendii scoscesi che in quei profili scabri evocano le Alpi. A differenza di quelle, che dal mare si vedono di rado, immersi nelle acque tirreniche ci si sente sopraffatti dalla loro titanica potenza, scoprendo a mano a mano che sono segnate da lacrime candide all'apparenza gessose. Sono i filoni delle cave di marmo, uno dei più pregiati che si conoscano al mondo: un marmo nato nel fondo del mare, dato che questi monti sono stati plasmati dalle acque in epoche più remote degli Appennini.

Abbandonata la mondanità delle spiagge, si sale in collina e piano piano in montagna (il picco più alto supera di poco i 1900 metri). Si scoprono piccoli borghi aggrappati al tempo, acque e natura. Ci si addentra poi tra fiumi di pietra, candidi iceberg, cattedrali scoperchiate e monti sventrati del loro succo prezioso.

>> pag. 149

There are Alps even in central Italy and they are quite different from the Apennine mountains. The Apuan Alps, rather soft and carpeted with forests, are a triumph of sharp peaks and steep slopes which resemble the Alps. Differently from those that can rarely be seen from the sea, looking at the Apuan Alps from the Tyrrhenian Sea you feel overwhelmed by their titanic power and you might notice white chalky streaks falling down their sides like tears. These are the famous quarries with precious marble veins containing a marble created at the bottom of the sea where these mountains formed much farther back into the past than the Apennines.

If you leave the worldly pleasures of the beach, you can climb the hills and then the mountains (the highest peak reaches 1900 meters). You discover small hamlets clinging to time, water and nature. Then you happen upon rivers of rock, white icebergs, roofless cathedrals and mountains gutted of their precious marble marrow.

>> page 149

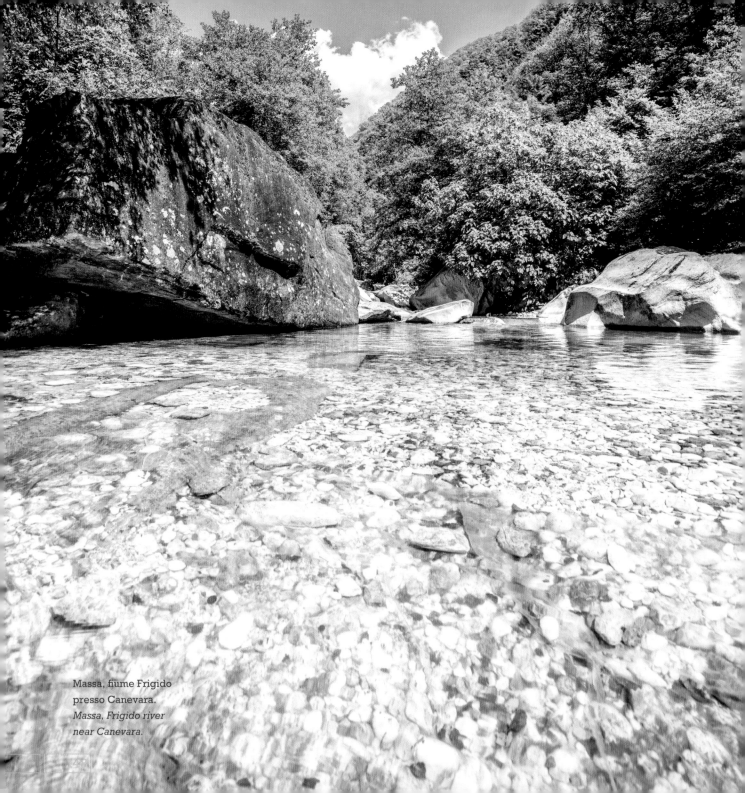

Massa, fiume Frigido
presso Canevara.
*Massa, Frigido river
near Canevara.*

<< *pag. 147* Così simili ad anfiteatri di un bianco purissimo e a candide tombe di civiltà perdute, regalano uno spettacolo surreale, e angosciante. In questo luogo il conflitto tra la convivenza delle attività umane e la conservazione del creato raggiunge l'apogeo. Spira ancora su queste ferite della montagna la fatica sovrumana di cavatori e lizzatori, riquadratori e tecchiaioli. Trasportare a valle blocchi pesanti diverse tonnellate solo con funi e slitte di legno: questa, nel passato, la provocazione dell'uomo alla natura, spesso dall'atroce epilogo.

'Tragicamente' si chiuse pure la vicenda della tomba di Giulio II. Per le sue sculture, Michelangelo desiderava solo il marmo più pregiato esistente in natura: veniva a sceglierlo personalmente nella cave di Carrara. Impiegò ben otto mesi a selezionare quello più puro da destinare alla sepoltura del pontefice. Ma il suo progetto scultoreo più ambizioso era indirizzato al fallimento: la tomba nella chiesa romana di San Pietro in Vincoli non è che una pallida eco di un sogno di estrema magnificenza.

<< *page 147* *These places that resemble amphitheaters of the purest white and candid tombs of lost civilizations, bestow on us a surreal and anguishing spectacle. The conflict between human activities and the conservation of nature reaches its zenith. The superhuman efforts of the quarrymen still breath upon the mountain's wounds. Man's challenge in the past meant transporting blocks of marble that weighed several tons only with ropes and wooden sleighs, often with atrocious outcomes.*

The story surrounding pope Julius II's tomb ended "tragically", too. For his sculptures Michelangelo wanted only the most precious marble that could be found. He would come to the quarries of Carrara himself to find it. It took him eight months to select the purest marble to be used for the burial of the pope. But his most ambitious sculptural project was destined for failure. The tomb in the Roman church of Saint Peter in Vincoli is but a pale echo of a dream of extreme magnificence.

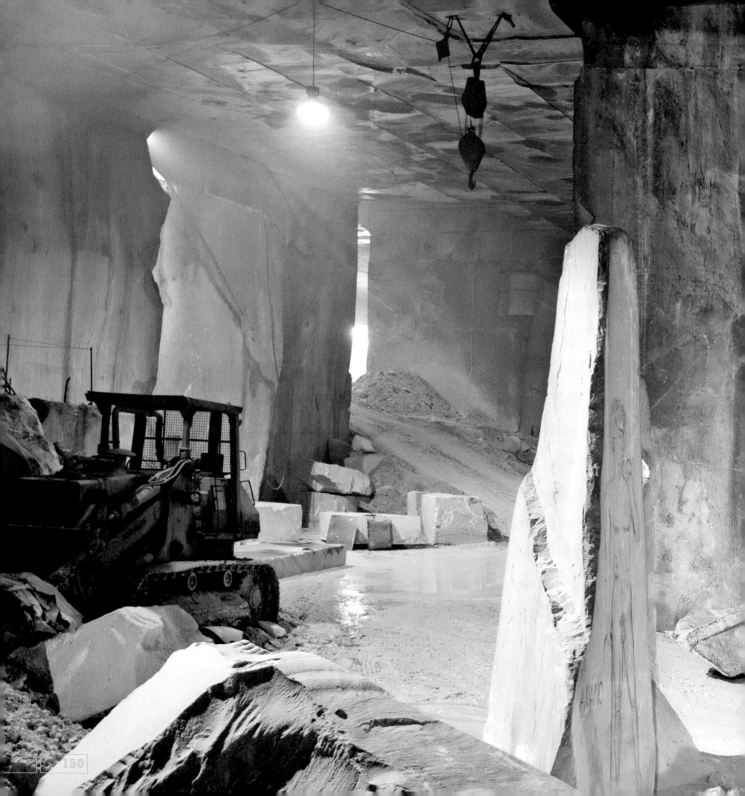

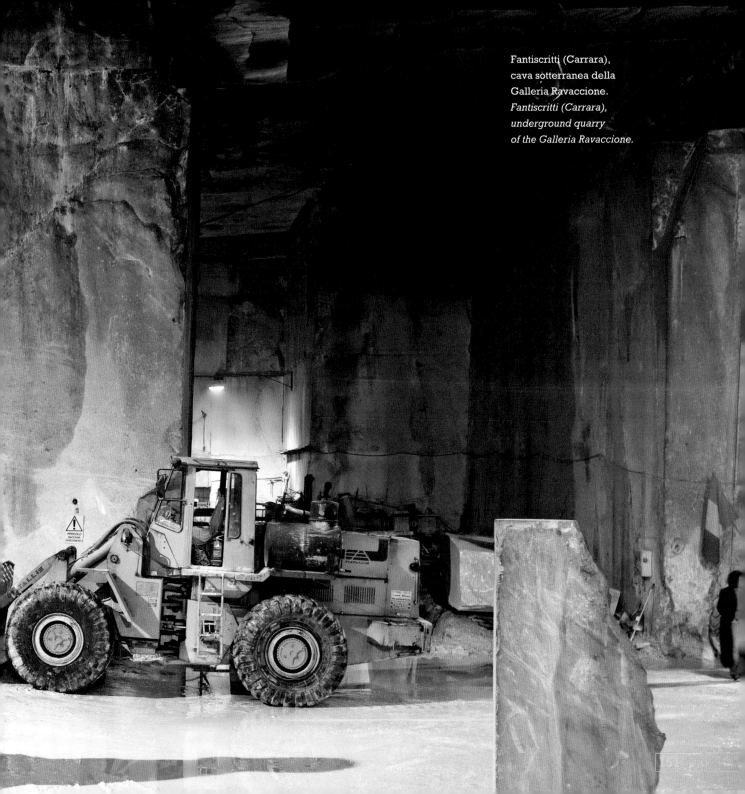

Fantiscritti (Carrara),
cava sotterranea della
Galleria Ravaccione.
*Fantiscritti (Carrara),
underground quarry
of the Galleria Ravaccione.*

PIETRASANTA

Ce l'ha proprio scolpita nel toponimo la sua vocazione. Gioiello della Versilia, Pietrasanta è la roccaforte degli scultori e degli atelier del marmo, scelta per la vicinanza delle cave già da Brunelleschi, Donatello e Michelangelo, Henry Moore e, in tempi più recenti, da Fernando Botero e Igor Mitoraj che l'hanno disseminata di opere d'arte come un museo a cielo aperto. C'è poi la meraviglia dell'ideale gipsoteca universale del Museo dei Bozzetti e il fascino di una cittadina cosmopolita in cui non è difficile incontrare artisti e galleristi quasi come in una capitale europea. Da non sottovalutare le tracce più antiche, che si condensano in quella piazza del Duomo che trasuda grazia e mondanità.

PIETRASANTA

Its name means holy stone and it is perfect for what it was destined for. It is the jewel of the Versilia region and bastion of sculptors and marble studios, chosen for its proximity to the quarries as far back as when Brunelleschi, Donatello and Michelangelo were sculpting. More recently, Henry Moore, Fernando Botero and Igor Mitoraj left their works around as if it were an open-air museum. There's the marvellous universal gipsoteca in the Museo dei Bozzetti and the appeal of a cosmopolitan town where it's as easy to encounter artists and gallery owners as in any European capital. Not to be overlooked are the town's more ancient traces which are concentrated in the graceful and mundane piazza del Duomo.

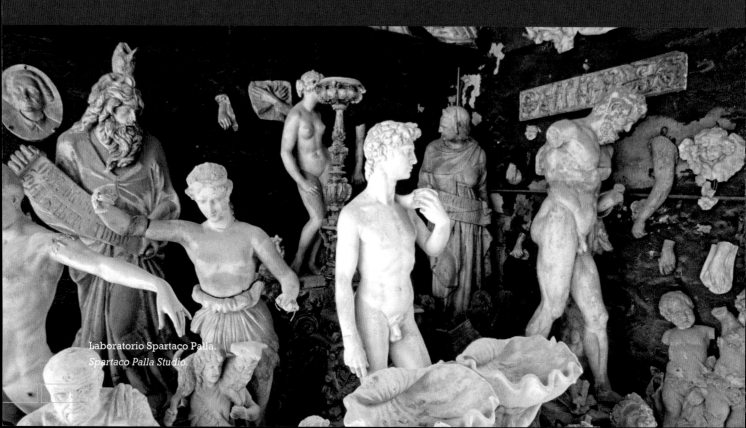

Laboratorio Spartaco Palla.
Spartaco Palla Studio.

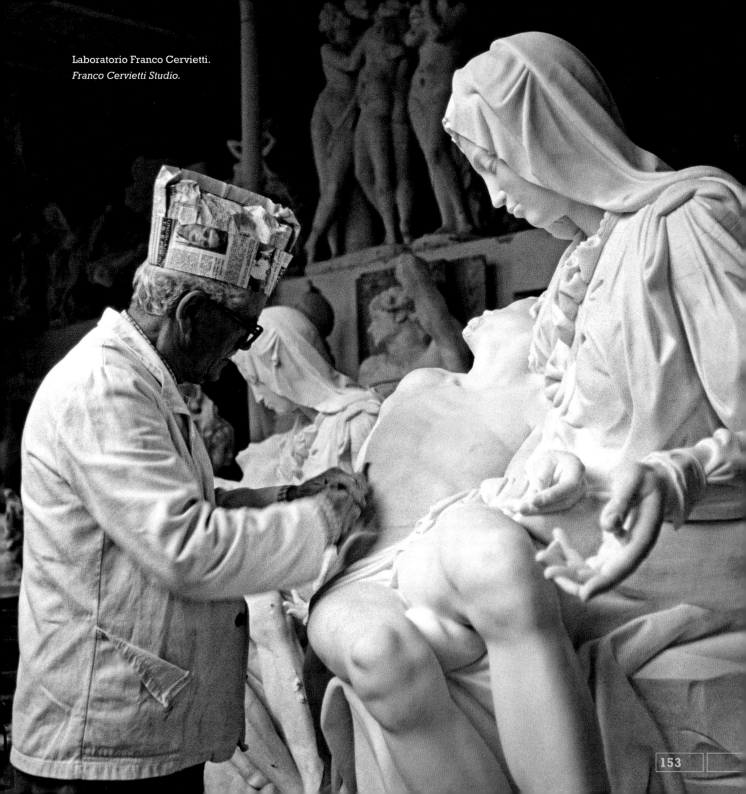

Laboratorio Franco Cervietti.
Franco Cervietti Studio.

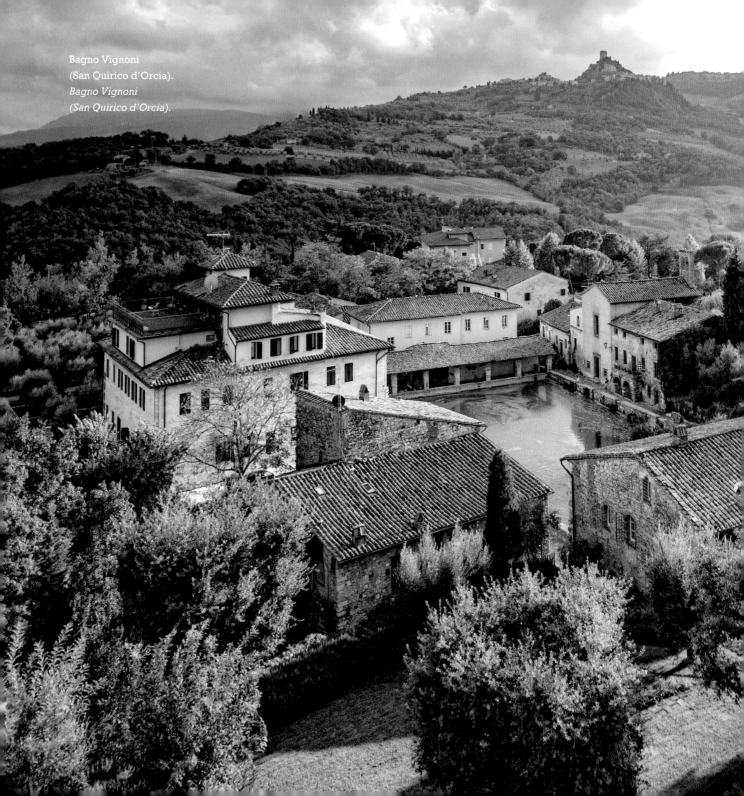

Bagno Vignoni
(San Quirico d'Orcia).
Bagno Vignoni
(San Quirico d'Orcia).

Il benessere passa dalle acque e lo
sapevano bene Etruschi e Romani...

salus per aquam salus per aquam

Wellbeing comes from water. Both
the Etruscans and Romans knew this...

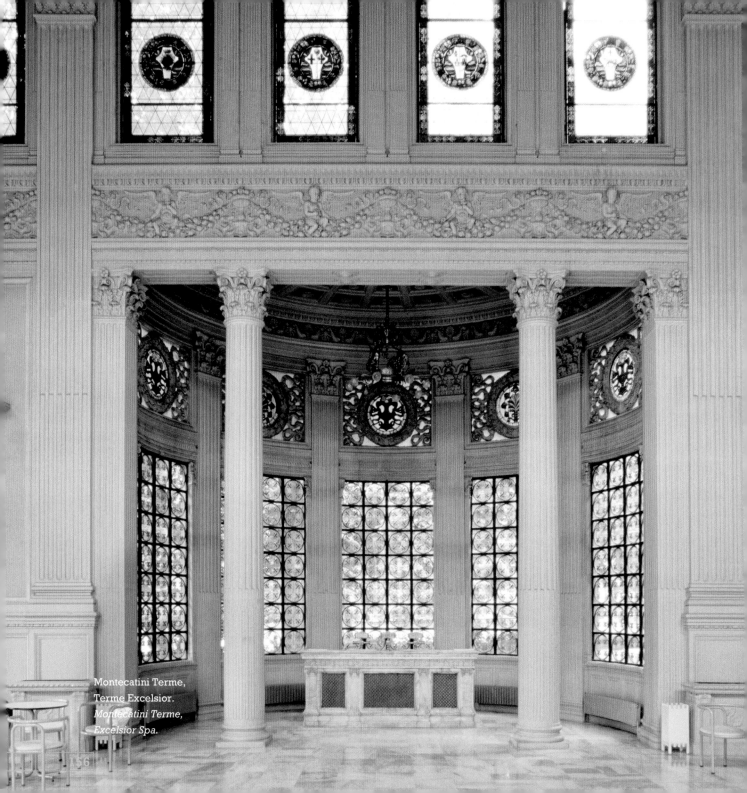

Montecatini Terme,
Terme Excelsior.
*Montecatini Terme,
Excelsior Spa.*

56

Il benessere passa dalle acque e lo sapevano bene Etruschi e Romani, che amarono molto le terme: ne è ricca la regione, con diverse spa (l'acronimo del titolo del capitolo) sparpagliate dai monti fino alla costa. Antonio Musa, il medico personale dell'imperatore Augusto, suggeriva al poeta latino Orazio bagni freddi alle terme di Chiusi o di Gabii, per guarire i malanni di testa e stomaco, lanciando una vera e propria moda dell'epoca. Non è ancora chiaro se si tratti della sorgente d'acqua fredda di Chianciano Terme, poco lontana da Chiusi. In ogni caso, questa fonte a 16,5 °C è rimasta immutata dall'epoca e, ieri come oggi, offre i suoi servigi benefici, insieme alle sorgenti di acque sulfuree e calde di cui l'impetuoso sottosuolo toscano è custode. L'inverno è la stagione ideale per godere delle terme all'aperto: a Saturnia, ad esempio, ci si immerge nei tepori di vasche naturali (37 °C), dimenticando i rigori esterni e godendo di idromassaggi offerti da madre natura o forse da Saturno, come suggeriscono il nome e il mito. A far sgorgare queste acque così ricche >> pag. 161

Wellbeing comes from water. Both the Etruscans and Romans knew this and loved the thermal baths so numerous in this region. SPA is the acronym for "Salus per Aquam".
Antonio Musa, emperor Augusto's personal physician, advised the Latin poet Horace to bathe in the thermal waters of Chiusi or Gabii, as a cure for head and stomach ailments, launching a real fashion for that time. It still isn't clear whether he referred to the cold water in the Chianciano Terme, near Chiusi. In any case, this spring has a temperature of 16,5 °C and has remained unaltered and offers its benefits along with the warm sulfurous waters of which the impetuous Tuscan underground is custodian.
Winter is the ideal season to enjoy the open-air baths: in Saturnia. You can sink into the warmth of the natural springs (37 °C), forgetting the outside temperatures and enjoying a whirlpool massage offered by mother nature herself or perhaps by Saturn, as suggested by the name and legend. Legend has it that a lightning bolt thrown >> page 161

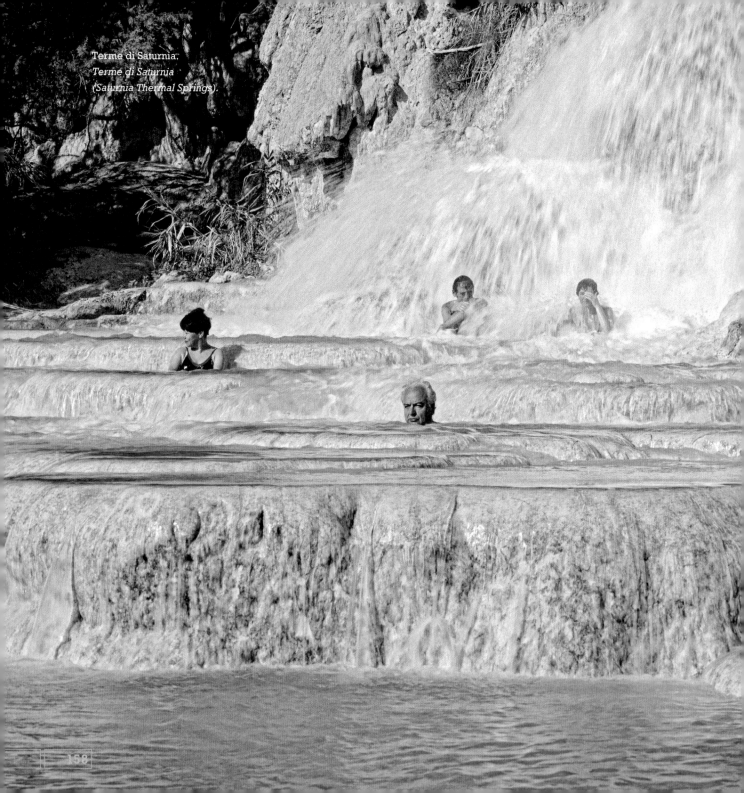

Terme di Saturnia.
*Terme di Saturnia
(Saturnia Thermal Springs).*

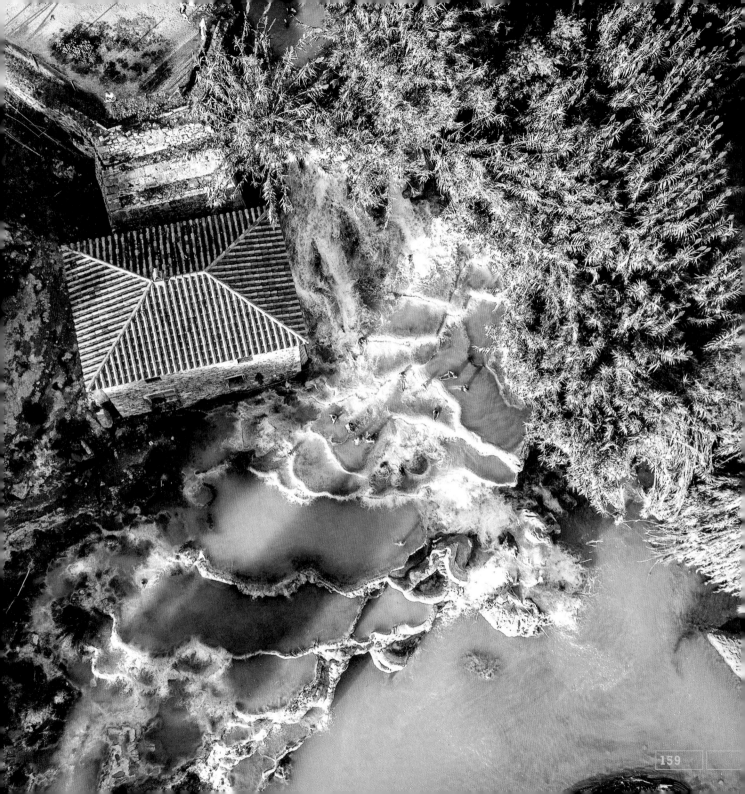

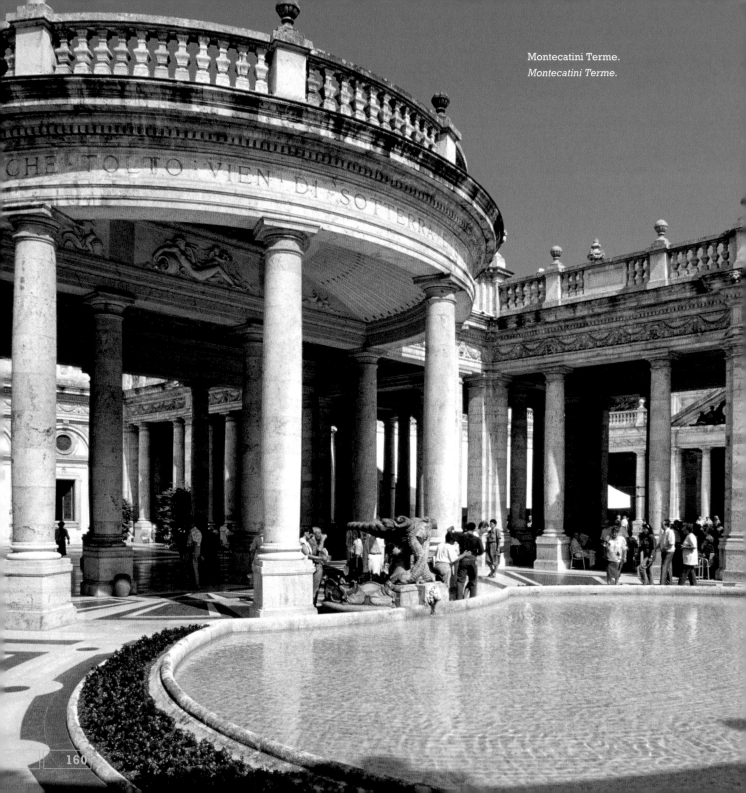

Montecatini Terme.
Montecatini Terme.

<< *pag. 157* di minerali pare sia stato un fulmine scagliato da Giove contro Saturno. Solo in un luogo eccezionale come l'Italia poteva poi esistere un'intera 'piazza d'acqua'. A Bagno Vignoni la piazza è in realtà una vasca fumante di acqua calda e benefica, circondata da quinte medievali. Lo scenario visionario e un po' infernale colpì la fantasia del regista russo Andrej Tarkovskij, che vi ambientò molte scene di *Nostalghia* (1983). Atmosfere di primo Novecento si schiudono a Montecatini Terme, tra alberghi, parchi e stabilimenti testimoni della ricchezza delle sue acque. Sistemate già dai Medici, le terme di Montecatini furono valorizzate in epoca granducale con la nascita dei primi stabilimenti (1779).

E chissà che emozione quella di veder comparire un antro fumante dalle viscere della terra: siamo nel 1849 e i lavori di una cava scoperchiano il vaporoso inferno della Grotta Giusti a Monsummano Terme, con tanto di stalattiti e stalagmiti e un laghetto termale sotterraneo nella zona denominata Limbo, che si accompagna ai tre regni di Paradiso, Purgatorio e Inferno, dalla temperatura ovviamente crescente.

<< *page 157* *by Jove against Saturn started these mineral waters flowing. Only in an exceptional place such as Italy can you find a whole "water piazza". In Bagno Vignoni the piazza is actually a steaming bath of warm and beneficial water, surrounded by Medieval scenery. The visionary and slightly infernal "set" struck the imagination of the Russian director Andrej Tarkovskij, who chose it as a setting of his film,* Nostalghia *(1983). In the Montecatini Terme you will find the ambiance of the early twentieth century, with hotels, gardens and baths that reveal the richness of its waters. They were set up earlier by the Medicis and then in the Granduchy period with the establishment of the first thermal baths (1779).*

Who knows what emotions were stirred up when they first saw the steaming waters coming up from underground. It was 1849 and work on a quarry revealed the steaming inferno of the Grotta Giusti in Monsummano Terme, with stalagtites and stalagmites and a little underground thermal lake in the area called Limbo, along with Paradise, Purgatory and Inferno, obviously each one hotter than the previous.

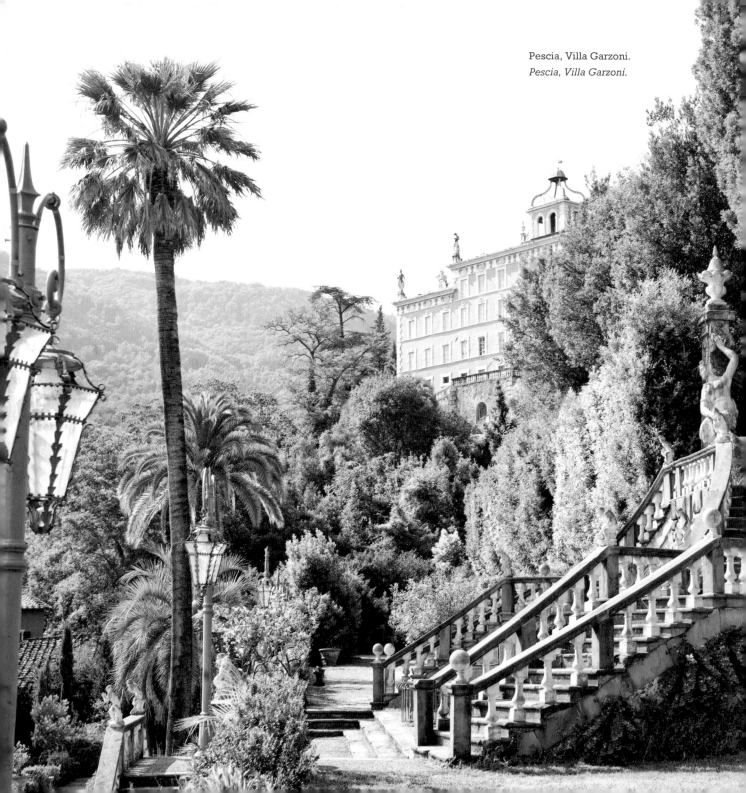

Pescia, Villa Garzoni.
Pescia, Villa Garzoni.

Sono oltre 150 le ville e i giardini
aperti al pubblico in Toscana...

ville e
giardini
villas and
gardens

There are more than 150 villas and
gardens open to the public in Tuscany...

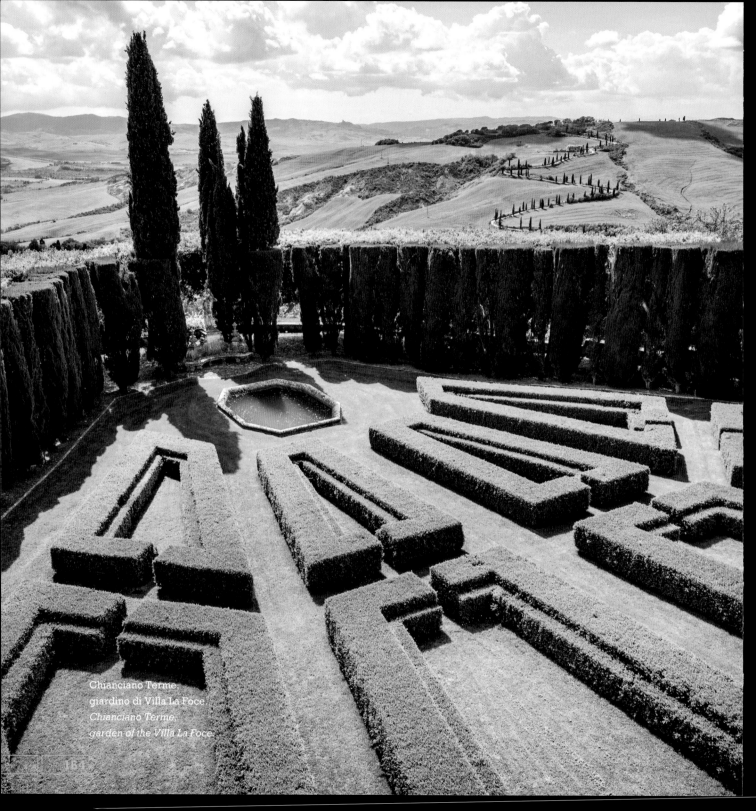

Chianciano Terme,
giardino di Villa La Foce.
*Chianciano Terme,
garden of the Villa La Foce.*

Sono oltre 150 le ville e i giardini aperti al pubblico in Toscana. A questi vanno sommate quelle centinaia di dimore private accessibili solo a pochi occhi fortunati. Dai fasti medicei alle bizzarrie barocche, dal romanticismo ottocentesco al giardino contemporaneo, la villa è centrale nella cultura toscana, nel solco di quel rapporto rispettoso tra uomo e natura. Il Quattrocento e il Cinquecento conoscono progetti grandiosi: le ville medicee sono luoghi di meraviglie e strumenti di prestigiosa affermazione della casata fiorentina. Le menti più fini si adoperano alla costruzione di dimore suburbane di grande severità ed eleganza, immerse in giardini articolati su terrazze, cinti da mura e rinfrescati da fontane e vasche, come a Castello. La simmetria delle soluzioni cede pian piano il passo all'estro manierista: nascono le grotte artificiali, che a volte custodiscono zoo di pietra, o statue colossali come la personificazione dell'Appennino a Pratolino. Giochi d'acqua, automi e altre trovate dilettano i visitatori e la corte insieme a un profluvio

>> pag. 167

There are more than 150 villas and gardens open to the public in Tuscany. To these we should add the hundreds of private homes accessible only to a few fortunate eyes. Beginning with the Medici's rich feasts, onward to the bizarre Baroque customs, to the Romanticism of the nineteenth century up to today's contemporary gardens, the villa is a focal point in Tuscan culture, always in the vein of that respectful coexistence between people and nature.
In the fifteenth and sixteenth centuries the Medici villas were marvellous places and instruments with which the families affirmed their prestige. The finest minds built suburban houses of great severity and elegance, immersed in gardens which extend onto terraces and stone walls and are refreshed by fountains and pools, as in Castello. The symmetry of design gave way progressively to Mannerism and the first artificial grottos with their zoos or colossal statues like the personification of Appennino in Pratolino. Water games, automatons and other

>> page 167

Firenze, veduta aerea
del Giardino di Boboli.
*Florence, aerial view
of Boboli Gardens.*

<< *pag. 165* di statue antiche, pietre dure, madreperle e marmi pregiati. A Boboli il giardino all'italiana si trasforma in un autentico parco adatto alle esigenze cortigiane.

Il giardino alla francese, tipico del gusto seicentesco, approda nelle splendide ville della Lucchesia: Villa Mansi ne è forse l'esempio più illustre. Trionfo del Barocco è il Parco di Villa Garzoni a Collodi. Alla simmetria mentale del Rinascimento si affiancano giochi di rimandi ed effetti scenografici in perfetta linea con l'età dello stupore.

L'influsso del giardino all'inglese, del Neoclassicismo e del Romanticismo, e il recupero degli stili storici del passato (addirittura fino all'arte egizia, come nella fiorentina villa Stibbert) permeano i giardini toscani tra Settecento e Ottocento. Nel Novecento, infine, si realizza quel matrimonio riuscitissimo tra natura e artificio che porta la Toscana ai vertici dell'arte contemporanea. Daniel Spoerri a Seggiano e Niki de Saint Phalle nel Giardino dei Tarocchi a Capalbio disseminano i parchi di fantastiche sculture che dialogano con l'ambiente.

<< *page 165* *discoveries entertained visitors and the court in the presence of an abundance of antique statues, hard stones, mother of pearl and precious marble. The Italian style Boboli gardens were transformed into an authentic park suitable to all courtly needs.*

The garden in the French style came to the splendid villas of the Lucca area, with the Mansi Villa being perhaps the most famous example of the French-style garden. The gardens of Villa Garzoni in Collodi are a veritable triumph of the Baroque. Games of reference and spectacle are paired with the mental symmetry of the Renaissance.

The influence of the English garden style, of Neoclassicism and of Romanticism, as well as the retrieval of the historic styles of the past, pervade Tuscan gardens in the eighteenth and nineteenth century. In the twentieth century, finally, a perfect harmony is reached between nature and artifice which brings Tuscany to the peak of contemporary art. Daniel Spoerri, in Seggiano, and Niki de Saint Phalle, in the Garden of the Tarocchi in Capalbio, sow parks with fantastic sculptures that dialogue with the environment.

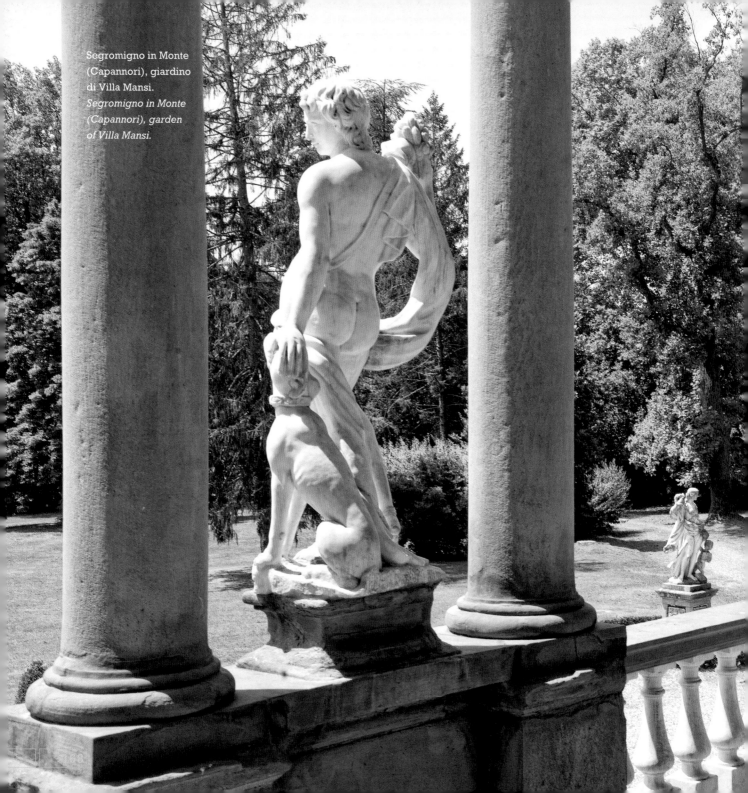

Segromigno in Monte
(Capannori), giardino
di Villa Mansi.
*Segromigno in Monte
(Capannori), garden
of Villa Mansi.*

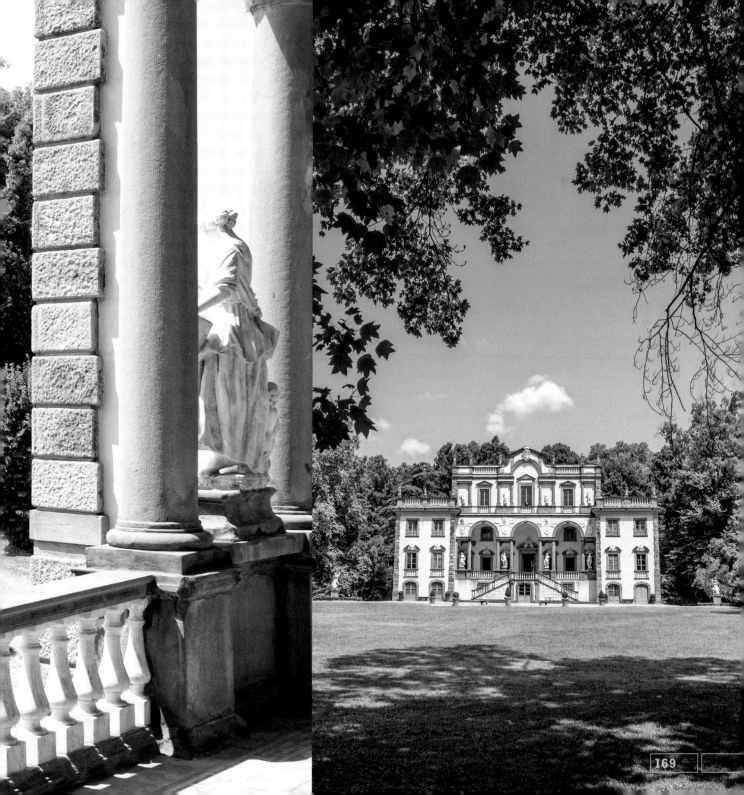

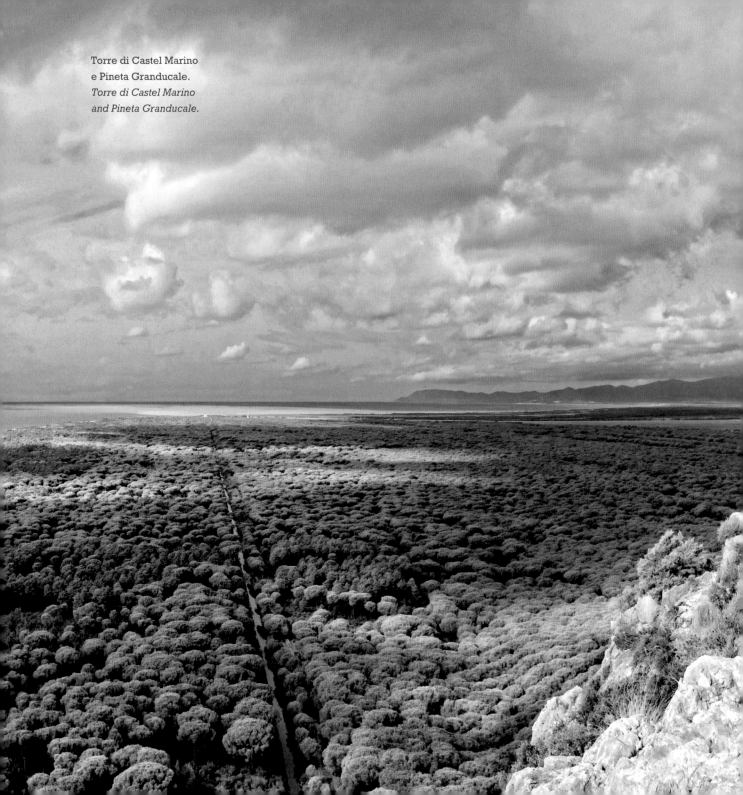

Torre di Castel Marino
e Pineta Granducale.
*Torre di Castel Marino
and Pineta Granducale.*

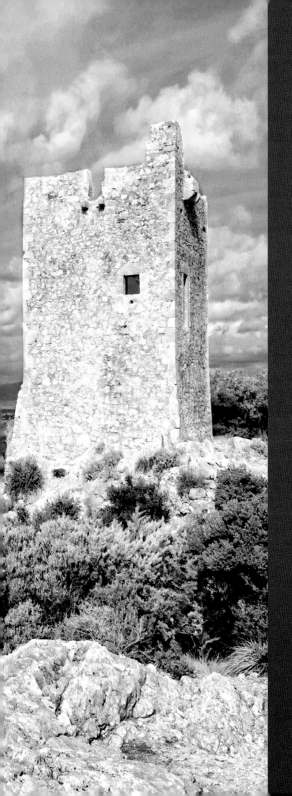

Difficile credere che quella che oggi
si offre come una terra dolce e ospitale
sia stata un tempo una delle più povere
e malsane della penisola...

maremma
maremma

It is difficult to believe that what is today
a sweet and welcoming land was one of
the poorest and unhealthiest places in
the Italian peninsula...

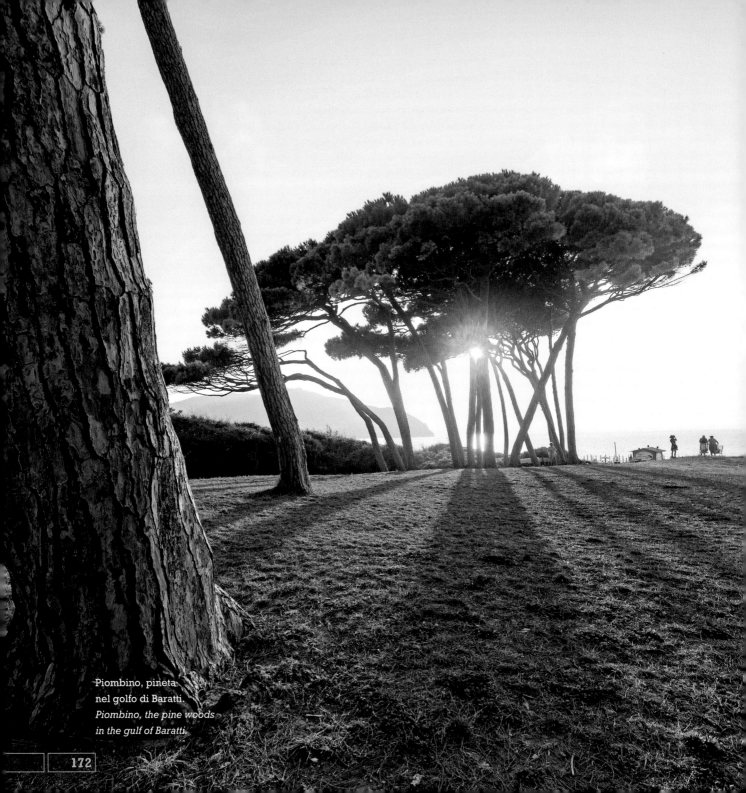

Piombino, pineta
nel golfo di Baratti.
*Piombino, the pine woods
in the gulf of Baratti.*

Difficile credere che quella che oggi si offre come una terra dolce e ospitale sia stata un tempo una delle più povere e malsane della penisola. Qui dove pinete ombrose fanno da cornice a splendide calette di sabbia chiara, e distese di vigne e campi allietano la vista, regnava la palude (non fu tuttavia malaria, a quanto pare, a uccidere su queste spiagge Caravaggio, il 18 luglio 1610).

Terra di enormi distese di acque stagnanti, di arretratezza sociale, di briganti e di stentati lavori agricoli, risorse dalle paludi solo tra le due guerre, dopo il tentativo di bonifica intrapreso dai Lorena nel Settecento. 'Amara' era uno dei suoi epiteti più comuni, come suona una celebre canzone popolare. È oggi una verdeggiante distesa di pinete costiere e macchia mediterranea, solcate dai canali per il deflusso delle acque, le cui residue aree umide non fanno più paura, ma sono luoghi privilegiati per osservare e fotografare i numerosi uccelli in transito. All'ombra delle torri costiere, che evocano un altro lontanissimo pericolo proveniente
>> pag. 175

It is difficult to believe that what is today a sweet and welcoming land was one of the poorest and unhealthiest places in Italy. Here, where shady pine groves frame splendid little bays of light-colored sand, where stretches of vineyards and fields gladden the eye, there were once swamps. However it was not malaria, it seems, that killed Caravaggio on these beaches on 18 July 1610.

This was a land of vast expanses of stagnant water, social backwardness, bandits and hard farm work. The land rose up from the swamps between the two world wars, after an attempt to bonify the area had been made by the Lorraine dynasty in the eighteenth century. "Bitter", when referring to the land, was one of the most commons epithets, as sung in a popular folk song. Today it is a green expanse of coastal pine woods and Mediterranean scrub, criss-crossed by drainage canals. The remaining wetlands are no longer feared, but rather have become excellent areas for observing and photographing numerous kinds
>> page 175

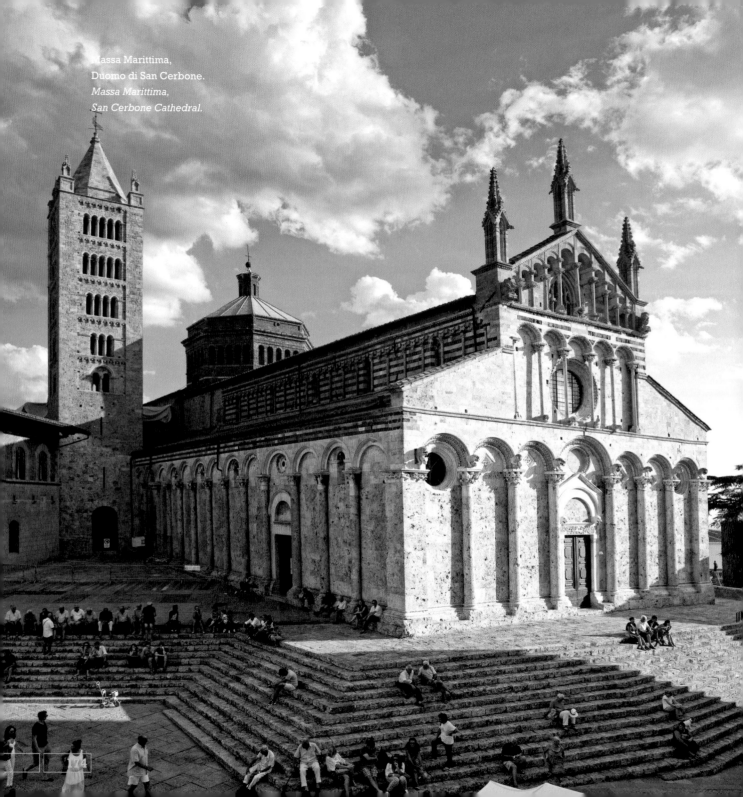

Massa Marittima,
Duomo di San Cerbone.
Massa Marittima,
San Cerbone Cathedral.

<< pag. 173 da Oriente, una certa élite italiana si gode l'incanto di località 'alla moda' come Porto Ercole, Orbetello e Capalbio. Non si tratta, tuttavia, di una terra completamente piatta: i monti dell'Uccellina digradano dolcemente verso il Tirreno mentre l''isola' dell'Argentario si tiene aggrappata alla terraferma attraverso due tomboli, cordoni sabbiosi generati dalla forza della natura.

Questa terra sospesa tra Toscana e Lazio, un tempo roccaforte degli Etruschi, fu feudo degli Aldobrandeschi, che fornirono alla chiesa uno dei papi più potenti dell'XI secolo, Gregorio VII. A quell'epoca appartiene anche il monumento medievale più famoso del Grossetano: il Duomo di Massa Marittima, dedicato a San Cerbone, che è quasi una scultura architettonica appollaiata sulla cima del colle. La Repubblica di Siena fece della Maremma un gigantesco pascolo per tutte le greggi centroitaliane, condizionandone, con l'assoggettamento, l'intera economia. Ed è curioso scoprire che all'origine del nome della più celebre banca senese ci siano proprio gli sconfinati 'paschi' di Maremma.

<< page 173 *of birds and water fowl. At the foot of the coastal towers a certain part of the Italian élite enjoys the enchantment of "hip" destinations such as Porto Ercole, Orbetello and Capalbio.*

It is not an entirely flat land: the hills of the Uccellina area sweetly slope down toward the Tyrrhenian sea while the "island" of the Argentario area holds fast to land by means of two "tomboli": sand bars generated by the power of nature.

This land suspended between the regions of Tuscany and Lazio, once a bastion of the Etruscans, was feudal and belonged to the Aldobrandeschi family, to whom one of the most powerful popes of the eleventh century, Gregory VII belonged. The most famous medieval monument in the Grosseto area belongs to that period as well: the Duomo of Massa Marittima, dedicated to Saint Cerbone. The Republic of Siena made the Maremma area into a gigantic grazing land for all the herds of central Italy, conditioning, by subjection, its entire economy. It's curious how the name of the most famous Sienese bank (Monte dei Paschi di Siena) holds the boundless pastures of Maremma, "Paschi" means pastures.

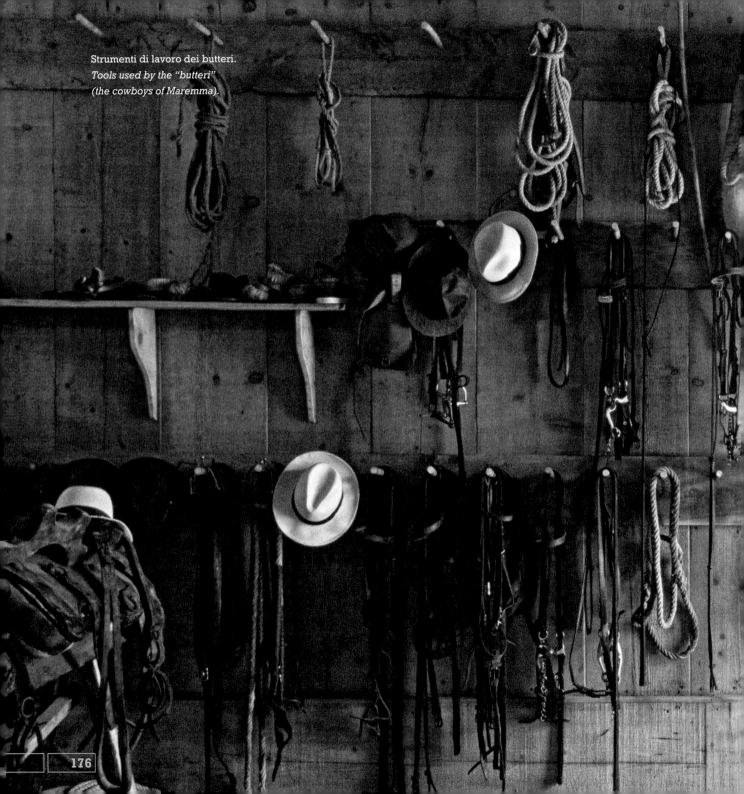

Strumenti di lavoro dei butteri.
Tools used by the "butteri"
(the cowboys of Maremma).

BUTTERI

Anche in Italia esistono i cowboy. Certo, si parla ormai di pochi mandriani rispetto ai tanti che in passato curavano robusti cavalli, mucche e tori dalle lunghe corna, utilissimi compagni dei lavori agricoli nella sconfinata piana tosco-laziale. Durissima era (ed è tuttora) la vita del buttero maremmano: sveglia ancor prima dell'alba, ore e ore a cavallo a sorvegliare mandrie allo stato brado, marchiatura del bestiame, doma dei puledri, accudimento prima, durante e dopo le nascite. Il tutto in un contatto diretto e molto intimo con gli animali. Personaggi dall'alone epico e misterioso, addomesticatori di una natura selvaggia in una terra impervia e in passato inospitale, è oggi un mestiere in via d'estinzione, praticato solo in poche aziende e che rivive grazie ad associazioni che tentano di nobilitare il ricordo di un mestiere importante.

BUTTERI

There are cowboys in Italy, too. Clearly nowadays there are only a few herdsmen compared to how many in the past took care of the horses, cows and longhorn bulls. These animals were useful companions to the farm workers in the endless Tuscan-Lazio plains. Life of a Maremma "buttero" was hard (and still is): waking up before dawn, hours and hours on horseback watching over the free herds, branding the cattle, breaking in the foals, caring for the animals before, during and after their birth. All this happens in direct and intimate contact with the animals. These are characters of an epic and mysterious quality, tamers of a wild nature in an impracticable and in the past quite unwelcoming terraine. It is a profession at risk of extinction. Only a few farms practice it although there is somewhat of a revival thanks to associations that are trying to raise recognition of an important job.

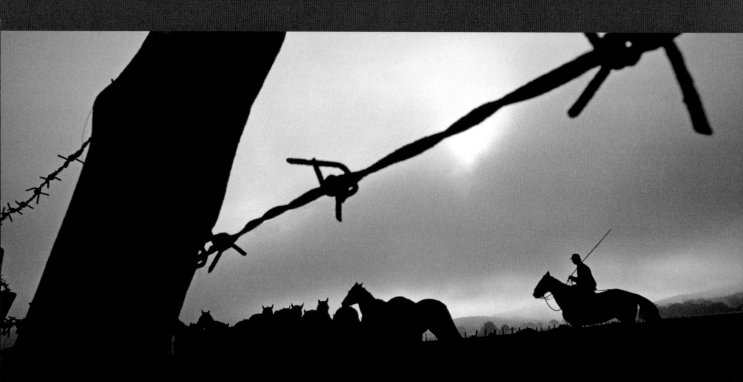

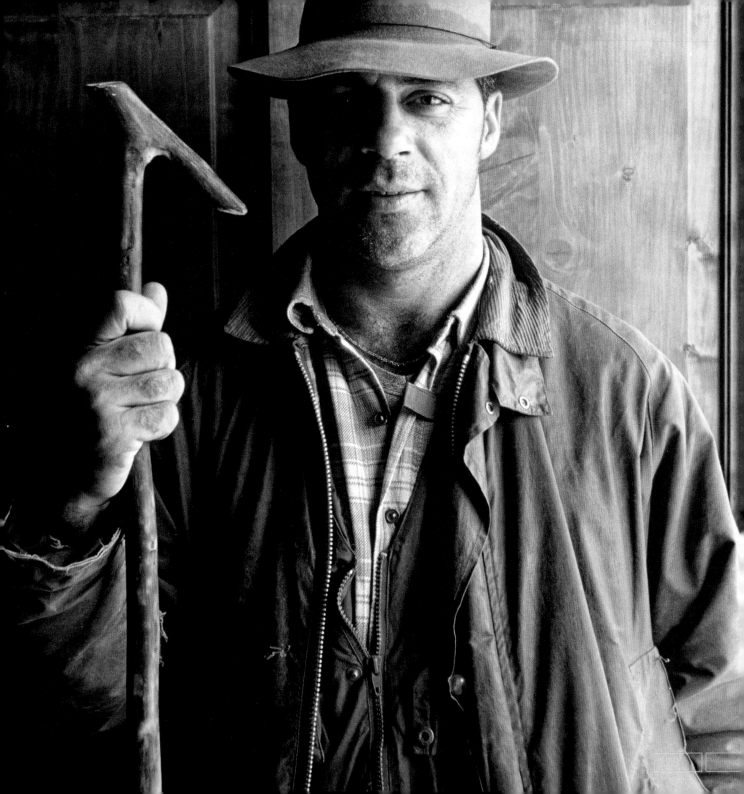

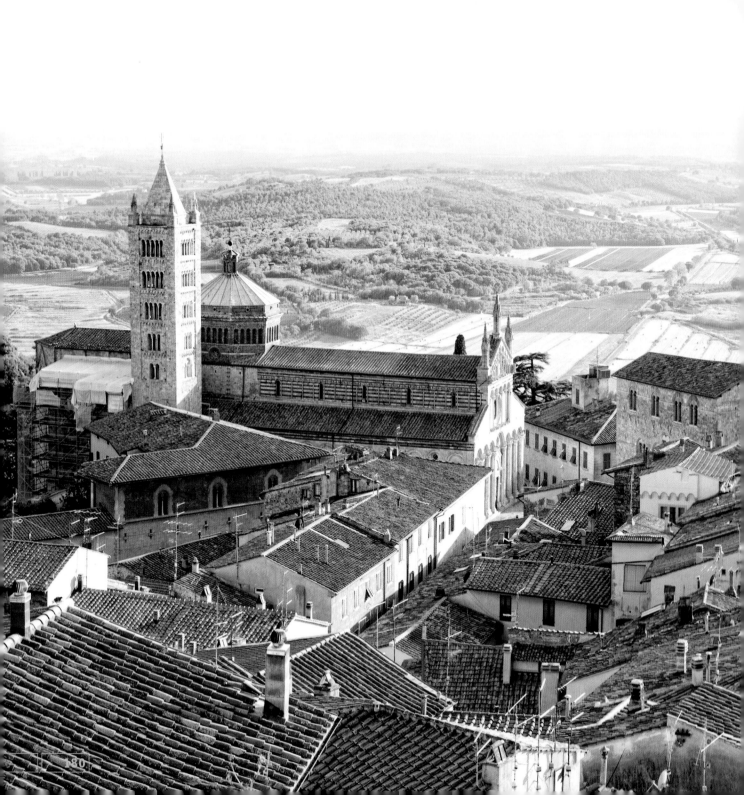

Veduta aerea di
Massa Marittima.
*Aerial view of
Massa Marittima.*

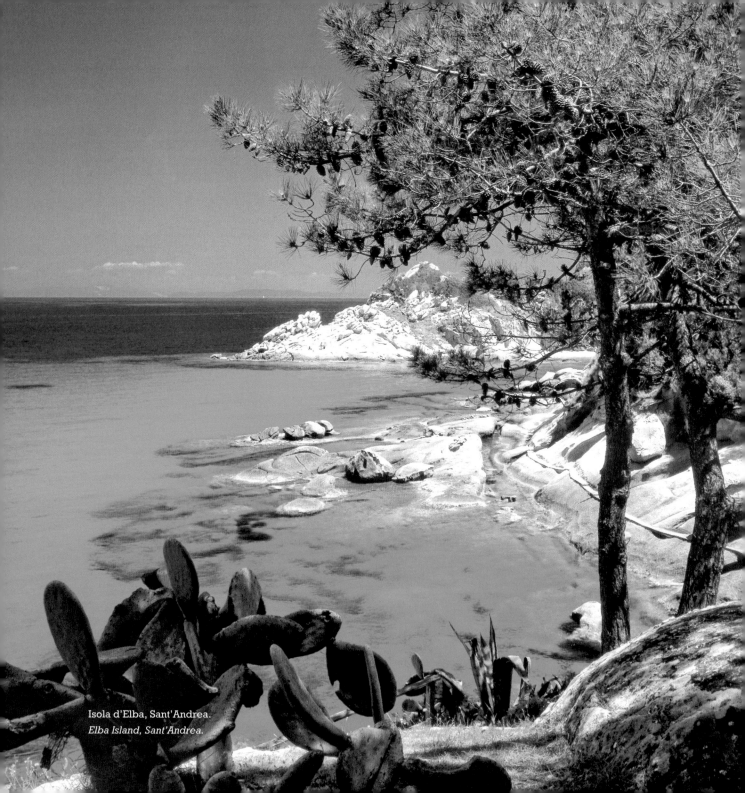

Isola d'Elba, Sant'Andrea.
Elba Island, Sant'Andrea.

Sette sorelle, come le isole Eolie; come quelle, e come le Tremiti, accomunate dal mito greco...

arcipelago toscano
the tuscan archipelago

There are seven sisters which much like the Aeolian Islands and the Tremiti islands have a Greek myth in common...

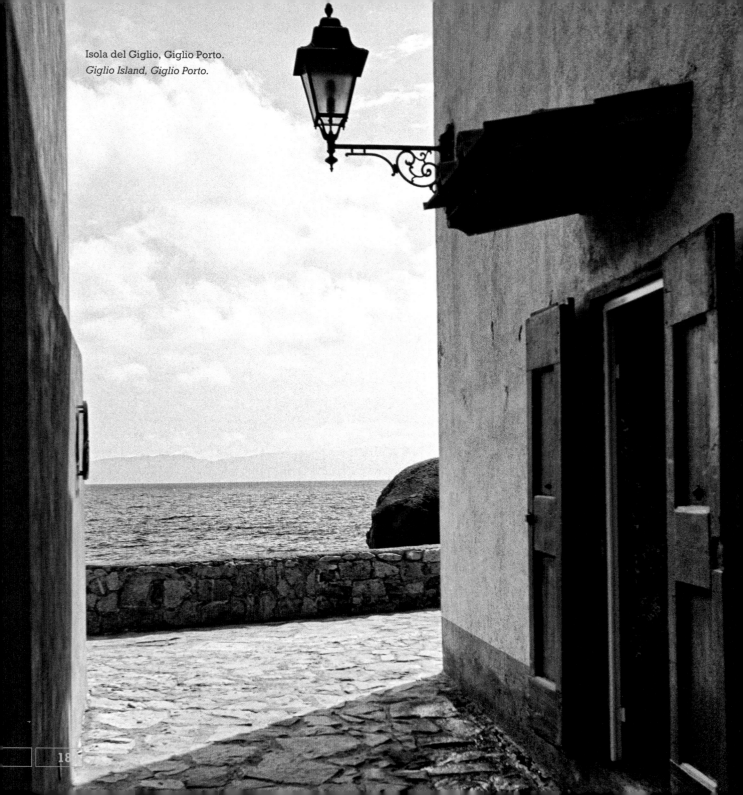

Isola del Giglio, Giglio Porto.
Giglio Island, Giglio Porto.

Sette sorelle, come le isole Eolie; come quelle, e come le Tremiti, accomunate dal mito greco. Se le isole siciliane erano l'avamposto del dio dei venti e quelle al largo del Gargano massi scagliati da Diomede, l'arcipelago toscano nacque da un 'incidente' di Venere. Nella foga di raggiungere la riva e il suo amato Eros, la dea della bellezza ruppe la collana donatale da Paride, generando l'incanto di Elba, Capraia, Pianosa, Gorgona, Giglio, Giannutri e Montecristo, che coronano come perle preziose la costa livornese e grossetana. Leggenda e storia sono le chiavi per decifrarle sotto un'insolita luce. Come non credere che i ciottoli arrotondati della spiaggia delle Ghiaie macchiati di grigio-azzurro siano davvero le gocce di sudore degli Argonauti? Giunti a Porto Argo (l'odierna Portoferraio) durante l'estenuante peregrinare alla ricerca del vello d'oro sotto la guida di Giasone, si detersero spossati il sudore con quelle pietre e scoprirono anche l'esistenza del ferro sull'isola, così importante per la sua storia.

>> pag. 189

There are seven sisters which much like the Aeolian Islands and the Tremiti islands have a Greek myth in common. While the Sicilian islands were the outpost of the god of the winds and those along the coasts of the Gargano area were boulders thrown by Diomedes, the Tuscan archipelago was created by an "accident" of Venus'. In the rush to reach the shore where her beloved Eros was, the goddess of love broke the necklace that Paris gave her, generating the enchanting islands of Elba, Capraia, Pianosa, Gorgona, Giglio, Giannutri and Montecristo. These islands crown the coast of Livorno and Grosseto like pearls. Legends and history are the keys which allow us to decipher these islands in an unusual light. How can one but believe that the grey-blue round smooth stones found on Ghiaie beach are the drops of perspiration of the Argonauts? When they reached Porto Argo (now known as Portoferraio) during the tiring wandering in search of the golden fleece under the leadership of Jason, they wiped the perspiration off their tired bodies with

>> page 189

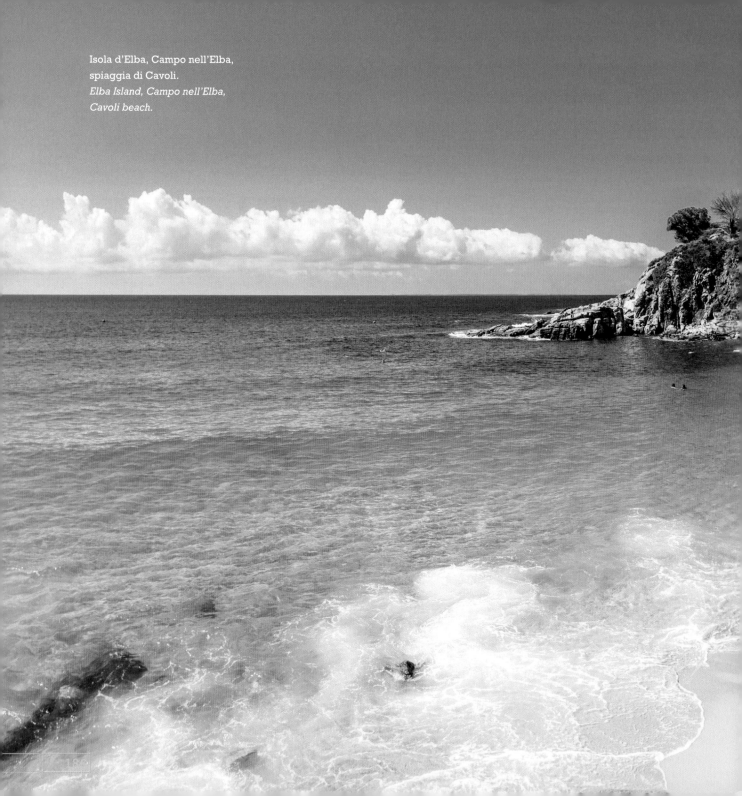

Isola d'Elba, Campo nell'Elba,
spiaggia di Cavoli.
Elba Island, Campo nell'Elba,
Cavoli beach.

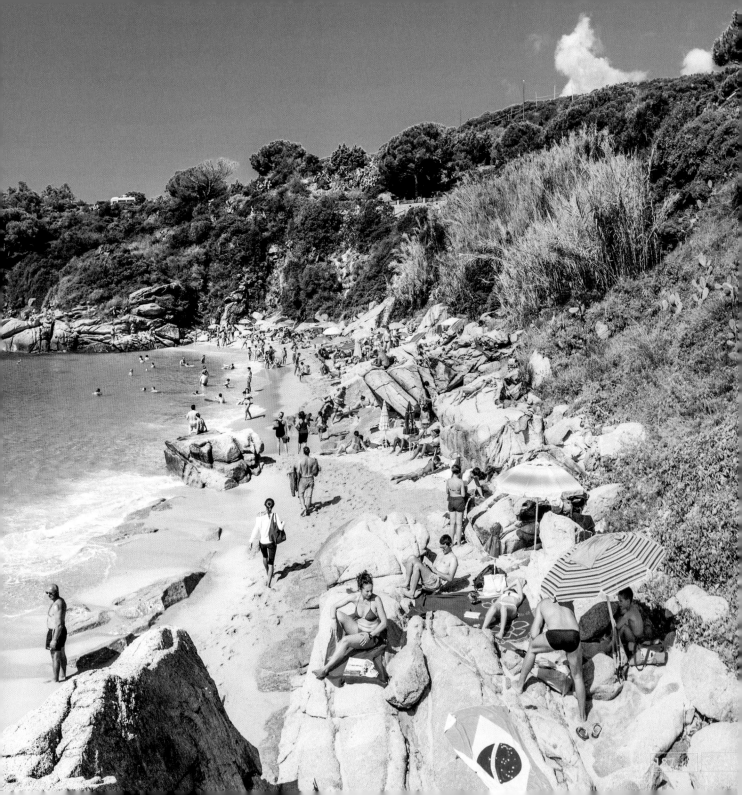

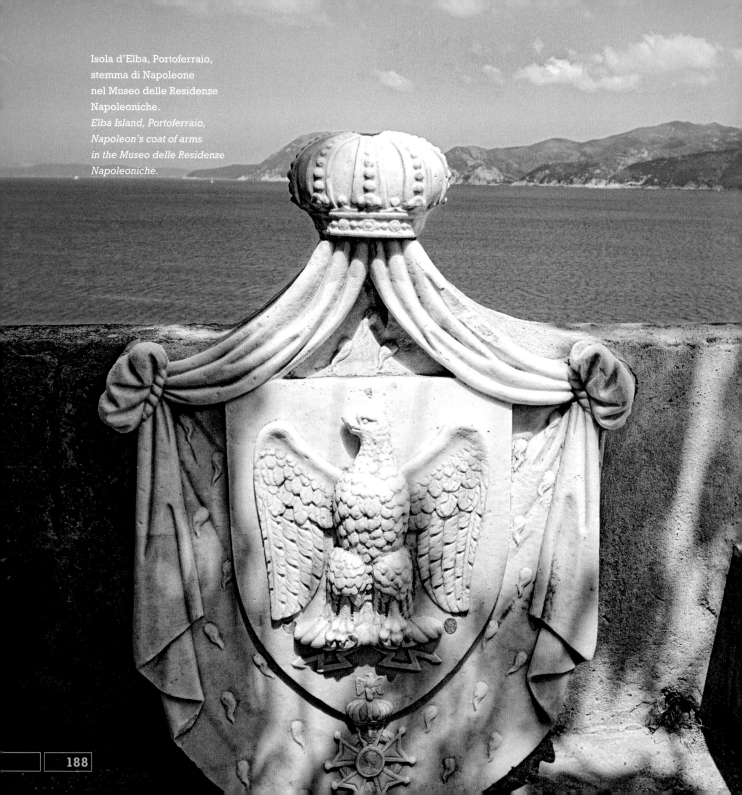

Isola d'Elba, Portoferraio,
stemma di Napoleone
nel Museo delle Residenze
Napoleoniche.
Elba Island, Portoferraio,
Napoleon's coat of arms
in the Museo delle Residenze
Napoleoniche.

<< pag. 185
Con un ardito salto temporale, che tralascia storie appassionanti di pirati, corsari e naufragi, siamo nel 1852. Il botanico inglese George Watson Taylor compra l'isola per 50.000 lire. È il conte di Montecristo o, meglio, viene così soprannominato, perché il 'vero' conte è quello scaturito qualche anno prima dalla penna di Alexandre Dumas, che sull'isola più estrema dell'arcipelago ambientò parte del famosissimo romanzo. A Montecristo Edmond Dantès trova il favoloso tesoro che i pirati non avevano mai individuato. Letteratura e leggenda a questo punto si confondono: nel 2004 viene scoperto un tesoro di monete del V secolo nella chiesa di San Mamiliano. Il monastero dedicato a quel santo non è però sull'isola, come narrano le antiche leggende riprese da Dumas, ma sulla terraferma, a Sovana.

Un altro celebre francese ebbe rapporti con le isole: commuove l'immagine di un esiliato Napoleone Bonaparte che, dall'alto del romitorio della Madonna del Monte, osservava la sua terra natia. Bastia, da qui, è davvero a portata di mano.

<< page 185
those stones and they discovered the existance of iron on the island, so important for its history.

With a bold leap in time, skipping passionate stories of pirates, corsairs and shipwrecks, let's go to 1852. The British botanist George Watson Taylor buys the island for 50.000 lire. He is the count of Montecristo or, rather, thus he is called because the "real" count can be found in Alexandre Dumas' novel which is partially set on the most extreme island of this archipelago. It was in Montecristo that Edmond Dantès found the fabulous treasure than pirates had never located. This is when literature and legend get confused with one another: in 2004 a treasure of coins from the fifth century was found in the church of San Mamiliano. However the monastery dedicated to that saint isn't on the island, as narrated by ancient legends which inspired Dumas, but rather on the mainland, in Sovana. Another famous Frenchman connected to these islands was Napoleon Bonaparte. The figure of the exiled leader looking at his native land from atop the promontory of Madonna del Monte is a moving image. Bastia is just a stone's throw from here.

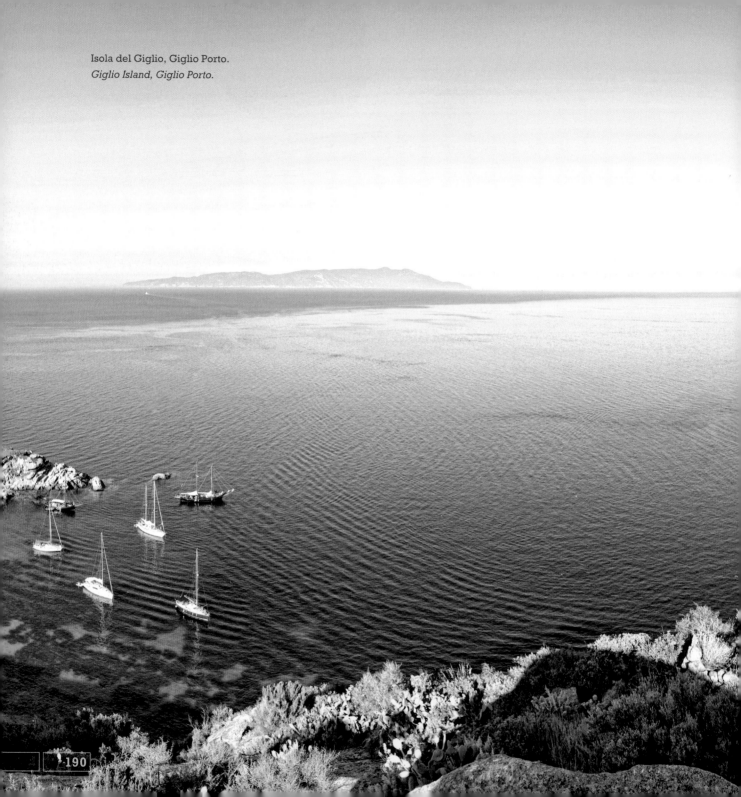

Isola del Giglio, Giglio Porto.
Giglio Island, Giglio Porto.

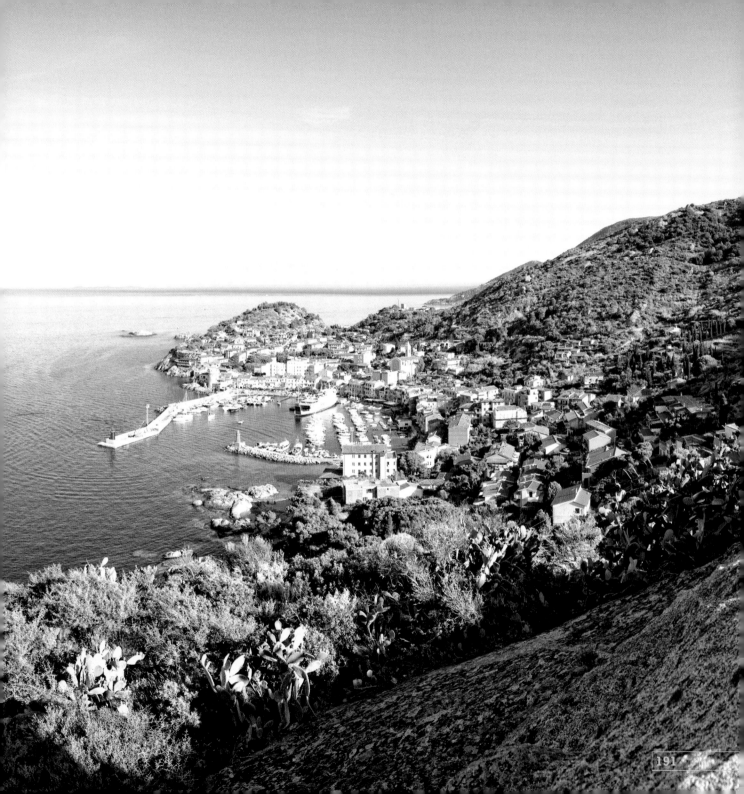

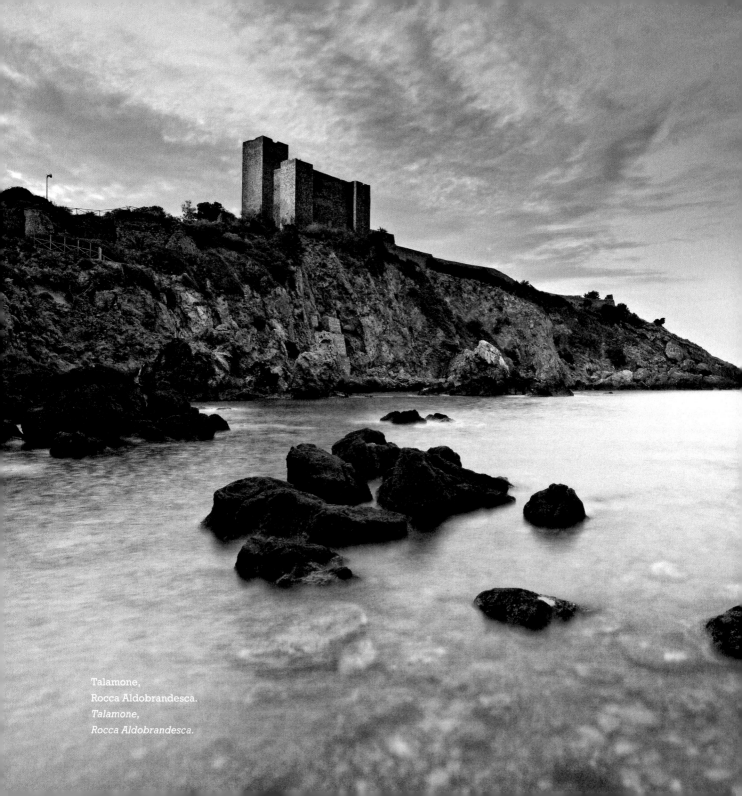

Talamone,
Rocca Aldobrandesca.
*Talamone,
Rocca Aldobrandesca.*

Con oltre 580 km di coste, di cui 200 sabbiose, in Toscana gli scenari marittimi cambiano di continuo...

coste
the coast

With over 580 kilometers of coastline, of which 200 kilometers sandy beach, the seascapes in Tuscany change continuously...

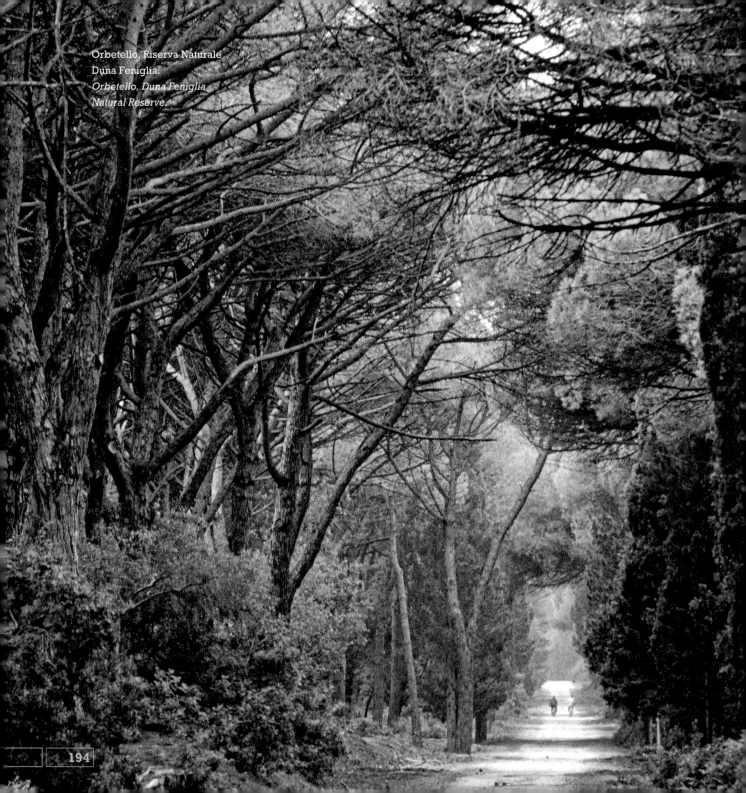

Orbetello, Riserva Naturale
Duna Feniglia.
Orbetello, Duna Feniglia
Natural Reserve.

«Crescendo in Versilia, un bambino impara subito che al mondo esistono differenze clamorose. Differenze tra le stagioni [...] e differenze sociali, sbattute in faccia senza pietà dalle sfarzose vite dei bambini villeggianti, biondi e viziati e senza dubbio migliori di noi. Una cosa deve essere chiara da subito, sennò di questo posto non si capisce nulla. Perché uno dice Versilia e pensa al lusso sfrenato, alle ville con la pista per gli elicotteri, ai furgoni con scritto 'caviale', agli hotel cinque stelle per cani e al citofono per ordinare lo champagne senza doversi alzare dalla sdraio. Ma non è sempre stato così». Difficile trovare una descrizione più efficace di Forte dei Marmi, o meglio *Morte dei Marmi* di Fabio Genovesi (2012). I fasti della Versilia sono ormai storia: sono legati alle belle dimore liberty di Viareggio e 'Forte', a quel turismo d'élite che ai primi del Novecento si dava convegno qui, attorno a personaggi illustri (nella sua villa di Marina di Pietrasanta Gabriele D'Annunzio compose nel 1902 *La pioggia nel pineto*).

>> pag. 199

"Growing up in Versilia a child immediately learns that there are great differences in the world. Differences among the seasons [...] and social differences, mercilessly flaunted by the luxurious lives of the tourist children, blond and spoiled and without a doubt better than us. One thing must be clear if you are to understand this place. Because when you think of Versilia you think of unlimited luxury, of the villas with helicopter landing pads, of caviar delivery trucks, five star hotels for dogs and the intercom to order champagne without leaving your beach lounge. But it wasn't always like this". A better description of Forte dei Marmi is hard to find, or should we say Morte dei Marmi *("Death of the Marble") by Fabio Genovesi (2012). The pomp and splendor of Versilia are now history: those days are tied to the beautiful Art Nouveau villas of Viareggio and Forte dei Marmi, to that elite tourism that in the early twentieth century met here, gravitating around famous characters. In 1902 Gabriele D'Annunzio wrote his poem* La pioggia nel pineto

>> page 199

Rosignano Marittimo,
Spiagge Bianche.
Rosignano Marittimo,
Spiagge Bianche.

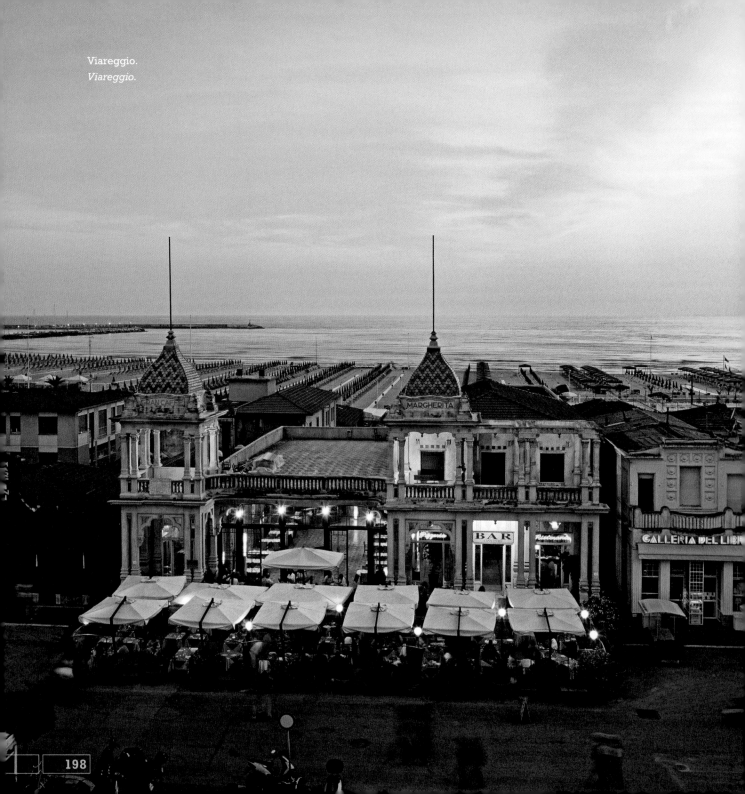

Viareggio.
Viareggio.

<< *pag. 195* Con oltre 580 km di coste, di cui 200 sabbiose, in Toscana gli scenari marittimi cambiano di continuo. Abbandonata la 'piatta' Versilia – cui fanno da splendida corona le Alpi Apuane – si attraversano aree naturalistiche un tempo paludose e oggi caratterizzate da una mirabile fusione di ambienti, animali e piante, residui di antiche foreste di pianura che un tempo si spingevano fino al mare. Gli angoli più affascinanti spettano a Livorno e Grosseto. Partendo dalla prima si scoprono spiagge di sabbia finissima e chiara dal sapore caraibico (i depositi di carbonato di calcio della Solvay sembrano non fare più paura) e splendide scogliere sulle quali nel 1962 s'infranse la folle corsa di Vittorio Gassman ne *Il sorpasso* di Dino Risi. Sono sinfonie di colori, dalle più varie sfumature del blu del mare al verde delle pinete e della macchia in cui le spiagge stanno incastonate come pietre preziose. Sono sinfonie di suoni, come quelli prodotti dai granelli di cala Violina, nel golfo di Follonica, così simili allo strumento a corde. Calette segrete, da scoprire fuori stagione, costellano infine come grani l'Argentario.

<< *pag. 195* ("Rain in the Pine Woods") *in his villa in Marina di Pietrasanta. With over 580 kilometers of coastline, of which 200 kilometers sandy beach, the seascapes in Tuscany change continuously. Once the "flat" Versilia – crowned by the splendid Apuan Alps – is left behind you come across nature reserves which were once swampy and today are characterized by an admirable fusion of habitats, animals and plants, remains of ancient forests of the plains that once reached the sea. The most charming places can be found around Livorno and Grosseto. Starting from Livorno you can find beaches of fine white sands as in the Caribbean (it seems people no longer fear the deposits of calcium carbonate of the Solvay company) and the splendid boulders upon which Vittorio Gassman's car crashed in Dino Risi's 1962 film "Il sorpasso" (The Passing). The beaches are like hard stones set within a symphony of colors that range from the many shades of blue of the sea to the green of the pine groves and Mediterranean scrub. They are symphonies of sounds, like those produced by the shifting grains of sand on cala Violina, in the gulf of Follonica.*

CACCIUCCO ALLA LIVORNESE

Intorno a questa famosissima ricetta si addensano alcune nubi storiche. Sostiene l'Accademia della Crusca che il termine derivi dal turco *küçüklü*, che vuol dire 'qualcosa di mischiato con oggetti più piccoli', per le dimensioni in cui vengono spezzettati i vari tipi di pesci, frutti di mare e crostacei, con alcune significative varianti tra Livorno e Viareggio. Conditi poi con salsa di pomodoro e sfumati con vino, sono adagiati su fette abbrustolite di pane. Tra le più varie interpretazioni legate alla sua nascita, la più plausibile è che si tratti di una zuppa di pesce nata più per necessità che per gola, con gli scarti del pesce invenduto. Attenzione: si scrive e si pronuncia rigorosamente con due 'c'.

LIVORNESE "CACCIUCCO"

Some historical clouds gather around this famous recipe. According to the "Accademia della Crusca" (the institute for the study of the Italian language) the term derives from the turkish küçüklü, *which means "something mixed with smaller objects", referring to the small pieces of fish, shellfish and crustaceans. They are mixed with tomato sauce and wine, then poured over pieces of toasted bread. The recipes for this fish soup vary significantly just going from Livorno to Viareggio. Among the various interpretations tied to its creation, the most plausible is that this fish soup made of the leftovers of unsold fish was created more out of necessity than taste. Be sure to spell it correctly and pronounce it with two c's.*

Marina di Pisa, trabucchi
a Bocca d'Arno.
Marina di Pisa, "trabucchi"
fishing nets in Bocca d'Arno.

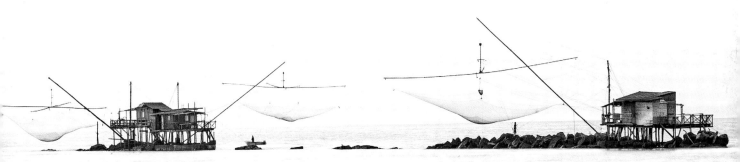

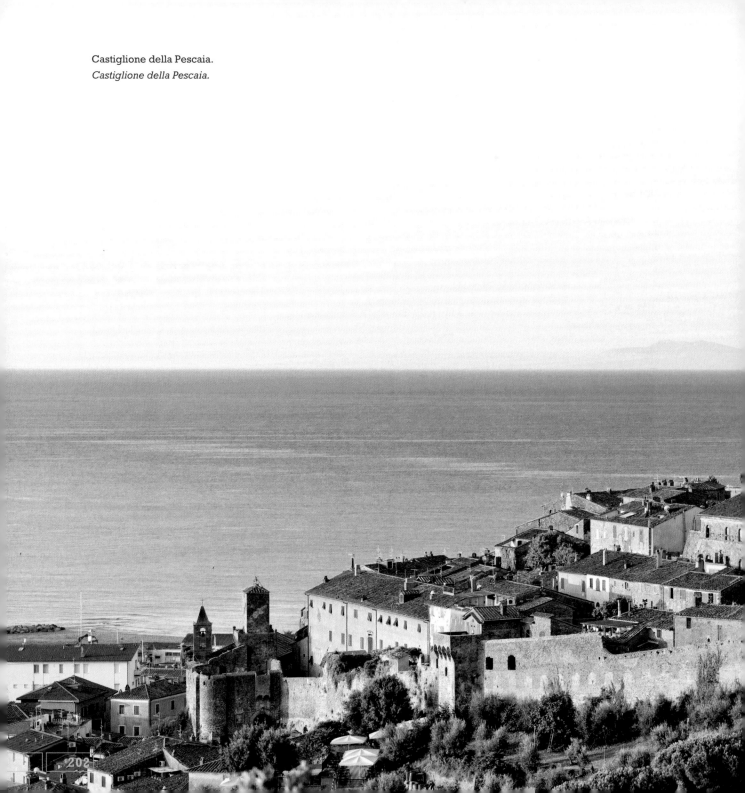

Castiglione della Pescaia.
Castiglione della Pescaia.

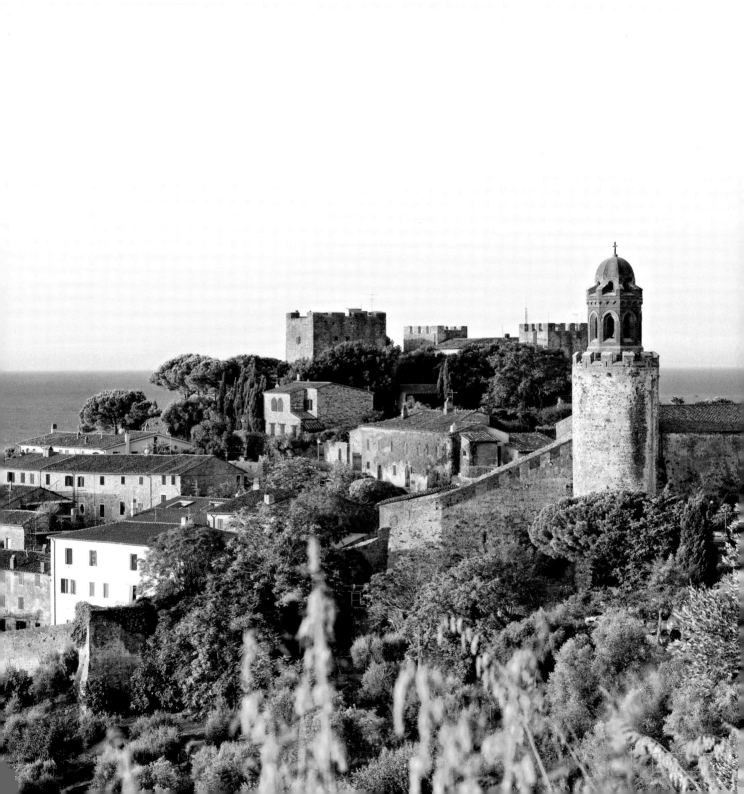

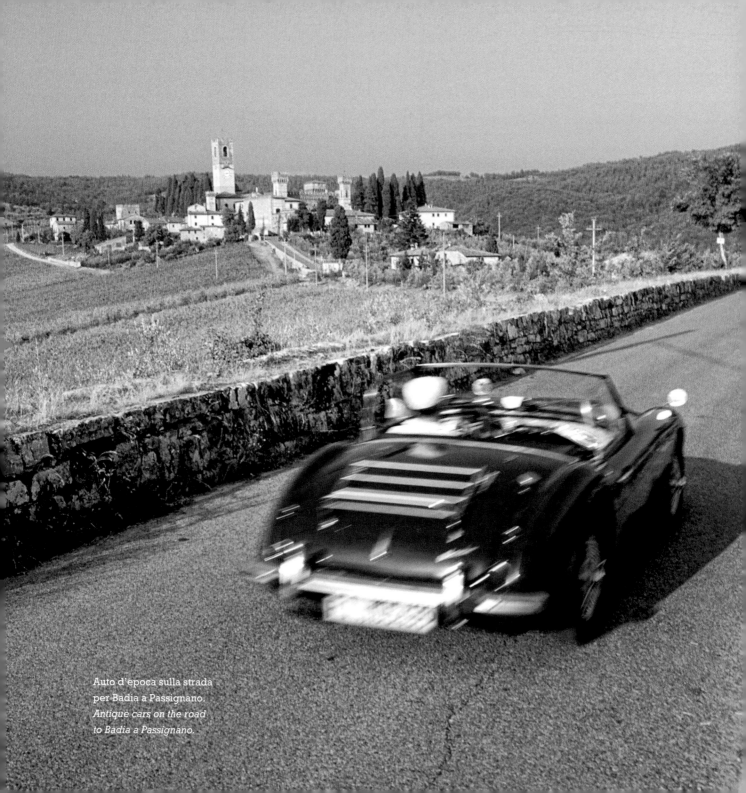

Auto d'epoca sulla strada
per Badia a Passignano.
*Antique cars on the road
to Badia a Passignano.*

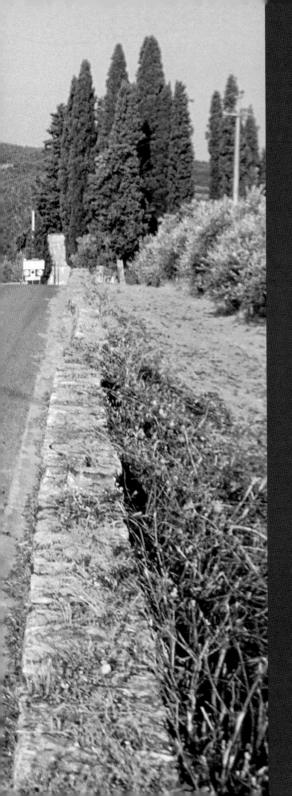

È leggendaria la rivalità tra Firenze e Siena, al punto da spingere a una vera e propria tenzone la regolamentazione dei confini delle repubbliche...

chianti chianti

The rivalry between Florence and Siena is legendary. Legend has it that in order to define the borders of the republics a competition was held...

CONGREGATIONI VALLISVMBROSAE ANNO DOMINI MXCVI DONATVM ONOBVLTVO A CVLTVBVONO LAVRENTII SANCTI MON:

Gaiole in Chianti,
Badia a Coltibuono.
*Gaiole in Chianti,
Badia a Coltibuono.*

È leggendaria la rivalità tra Firenze e Siena, al punto da spingere a una vera e propria tenzone la regolamentazione dei confini delle repubbliche. Due cavalieri, partendo dalle rispettive città al canto del gallo, si sarebbero incontrati per strada in un luogo che, da quel momento, sarebbe diventato il confine. I Senesi peccarono d'ingenuità, rimpinguando il loro gallo bianco di cibo, confidando nel suo canto più forte. I Fiorentini tennero a digiuno il proprio, di colore nero, che in preda ai morsi della fame strillò acutamente ancor prima dell'alba, consentendo al cavaliere di giungere a soli 12 km dalle mura senesi e a Firenze di conquistare tutto il Chianti. Questa la leggenda: la storia dice che nel 1384 Castellina, Gaiole e Radda si unirono in funzione antisenese nella Lega del Chianti, il cui simbolo era, non a caso, un gallo nero in un campo dorato e che ancora oggi connota il Consorzio del vino forse più celebre d'Italia.

>> pag. 209

The rivalry between Florence and Siena is legendary. Legend has it that in order to define the borders of the republics a competition was held. Two knights apparently left their respective cities at rooster's first crow and met along the way in a spot which, from that moment on, would become the border. The Sienese were naive and stuffed their white rooster with a lot of feed, thinking its crowing would be louder. The Florentines kept their black rooster hungry and hunger made it crow before the sun even came up, allowing their knight to reach a spot a mere 12 kilometers from the city walls of Siena and to conquer the whole Chianti area for Florence. This is the legend. History tells us that in 1384 Castellina, Gaiole and Radda joined forces against Siena forming the "Lega del Chianti" (The Chianti League), under the flags of - not by chance - a black rooster in a golden field. That same symbol represents what is perhaps the most famous wine consortium in Italy. Among the soft hills of "Chiantishire"

>> page 209

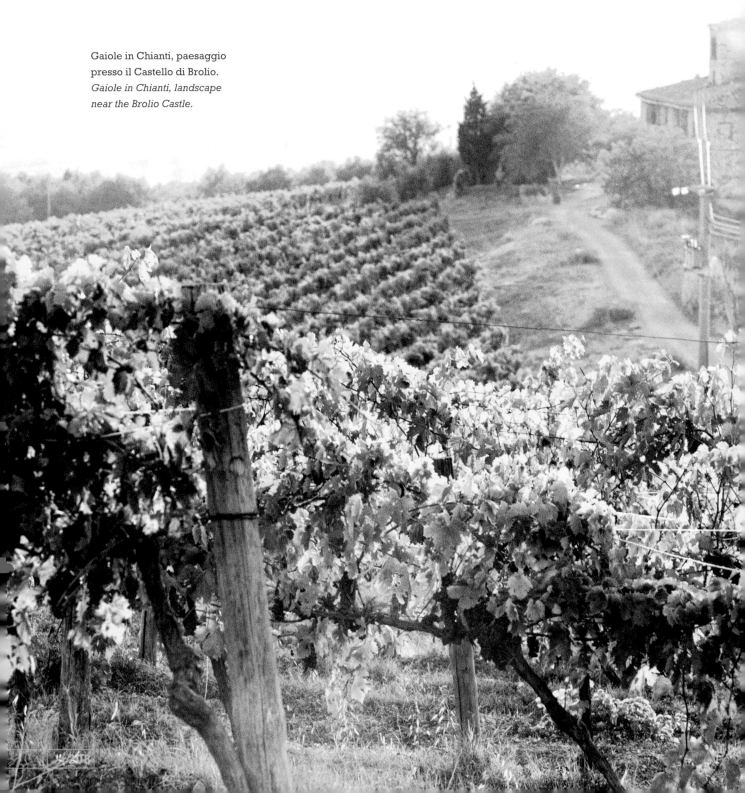

Gaiole in Chianti, paesaggio
presso il Castello di Brolio.
*Gaiole in Chianti, landscape
near the Brolio Castle.*

<< pag. 207 Tra le morbide colline del 'Chiantishire' – così gli stranieri definiscono con ricercatezza queste terre in cui sono perfettamente a loro agio da molto tempo – il vino è di casa da diversi secoli, anzi millenni, dal momento che le prime testimonianze datano perlomeno agli Etruschi e nel Seicento le botti di Chianti già prendevano la via dell'Inghilterra. La zona è da primato mondiale: nel 1716 Cosimo III di Toscana definisce per legge i confini della produzione vinicola e istituisce un sistema di vigilanza contro le frodi. Non era mai accaduto prima. È poi il conte Bettino Ricasoli, nel secolo successivo, a fissare la 'ricetta' del Chianti: 70% di Sangiovese, 15% di Canaiolo e 15% di Malvasia (fino allora era utilizzata la totalità di Sangiovese). Solo nel 1932 nasce la denominazione di Chianti Classico, quello prodotto nella zona 'storica'. Questa, cosparsa di borghi fissi nel tempo, rocche e antiche pievi, solcata da ordinati filari di vigneti, è un'immersione nel paesaggio toscano più autentico, dove alla delizia dei luoghi si accompagna in maniera speciale quella di tutti i sensi.

<< page 207 *(the excessively refined name used by the foreigners who have for years now felt quite at home here) wine has been around for many centuries, or better, for millennia. The first casks of Chianti can be dated to the Etruscans and were already being shipped to England in the sixteenth century. This area holds a world record: Cosimo III of Tuscany legally defined the borders of wine production in 1716 and set up a system of oversight to counter fraud. It was the first time in history. Then, in the following century count Bettino Ricasoli, defined the "recipe" for Chianti: 70% Sangiovese grapes, 15% Canaiolo grapes and 15% Malvasia grapes. Before that only Sangiovese grapes were used. The denomination Chianti Classico was only created in 1932 for the wine produced in this "historical" zone. This area, which is scattered with hamlets frozen in time, fortifications, ancient country churches and is criss-crossed by orderly rows of vineyards, represents the most authentic Tuscan landscape, where the delight of place is accompanied, in a special way, by the delight of all the senses.*

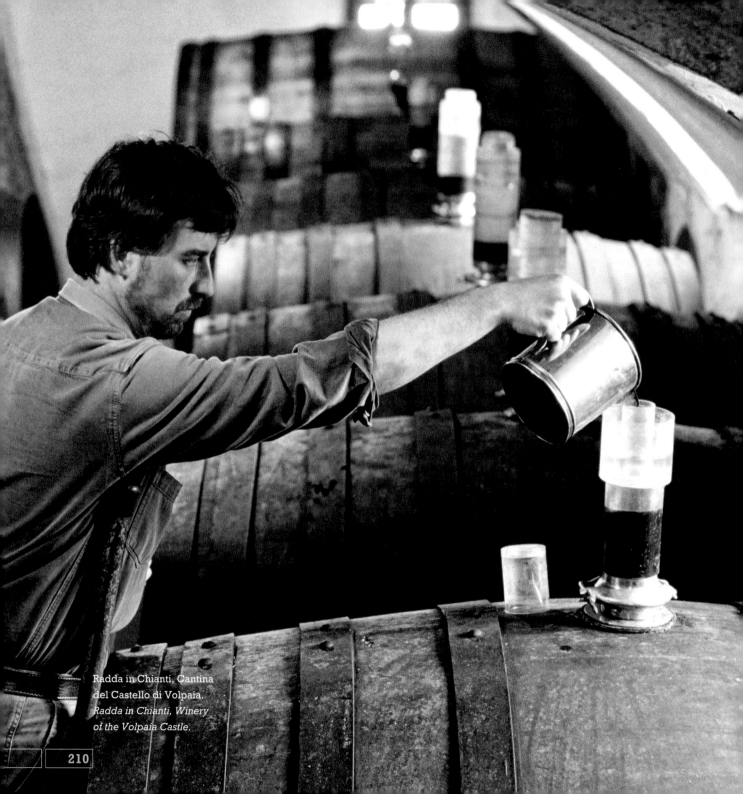

Radda in Chianti, Cantina
del Castello di Volpaia.
*Radda in Chianti, Winery
of the Volpaia Castle.*

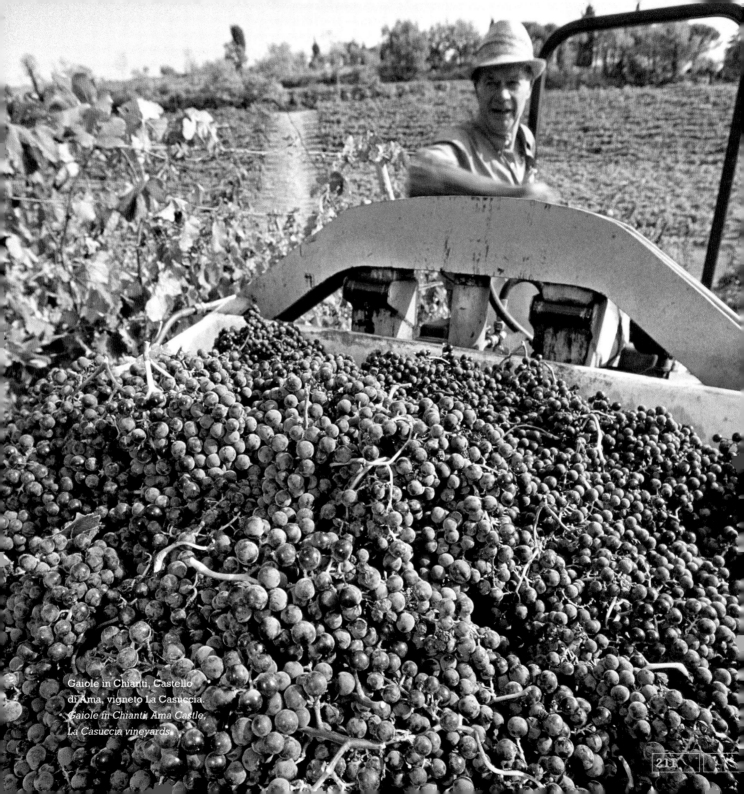

Gaiole in Chianti, Castello
di Ama, vigneto La Casuccia.
Gaiole in Chianti, Ama Castle,
La Casuccia vineyards.

LA BISTECCA ALLA FIORENTINA

Il motivo della sua rinomata bontà sta tutto nella natura della bistecca alla fiorentina, che tale non può definirsi se il taglio di lombata di razza chianina non è dotato dell'osso a forma di 'T'. Non sono praticamente ammesse libertà nella sua preparazione: alta 5-6 cm e lasciata frollare per almeno un paio di settimane, si cuoce sulla griglia alimentata a carbone vegetale per 3-5 minuti per lato, girando una sola volta senza bucarla, e poi dalla parte dell'osso per qualche minuto in più. Il 'tempio' più rinomato in cui gustarla è l'Antica Macelleria Cecchini a Panzano, nel cuore del Chianti.

FLORENTINE T-BONE STEAK

The reason for this T-bone's amazing flavor lies in the true nature of the Florentine steak: it must be a cut of loin of Chianina cattle and it must have the T-bone in order to bear this name. No freedom in preparation is allowed: it must be 5-6 cm thick and left to be dry-aged for at least a couple of weeks, it must be grilled over wood charcoal for 3-5 minutes per side, turned only once without puncturing and then left standing on the bone side for a few more minutes. The most famous "temple" where one can taste this delicacy is the Antica Macelleria Cecchini, a butcher shop with its own restaurant, in Panzano, a small town in the heart of Chianti.

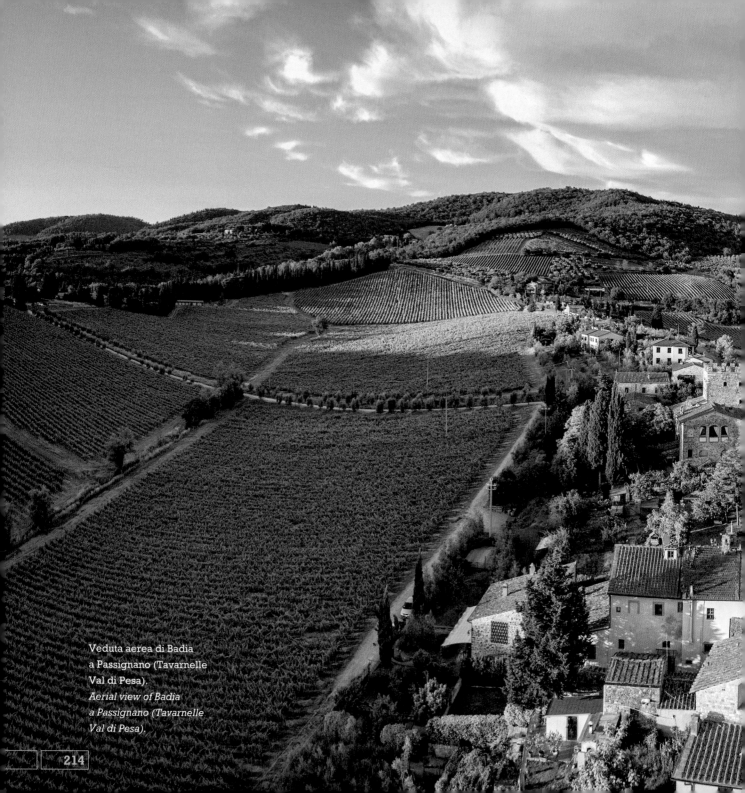

Veduta aerea di Badia
a Passignano (Tavarnelle
Val di Pesa).
*Aerial view of Badia
a Passignano (Tavarnelle
Val di Pesa).*

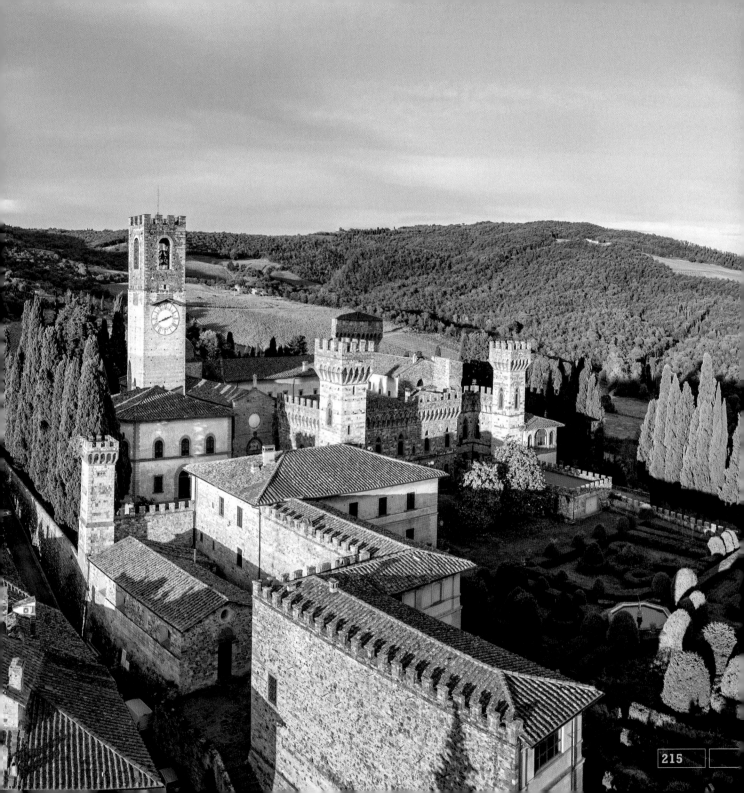

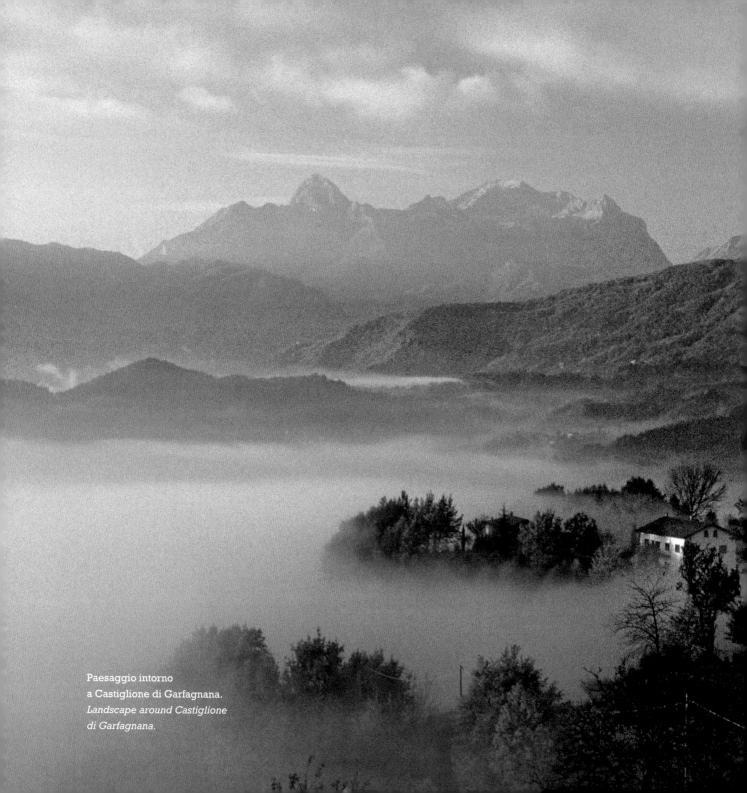

Paesaggio intorno
a Castiglione di Garfagnana.
*Landscape around Castiglione
di Garfagnana.*

La montagna è uno scrigno prezioso e poco incline a condividere i suoi segreti col resto del mondo...

montagna
mountains

The mountains are a veritable treasure trove that doesn't share its secrets with the rest of the world...

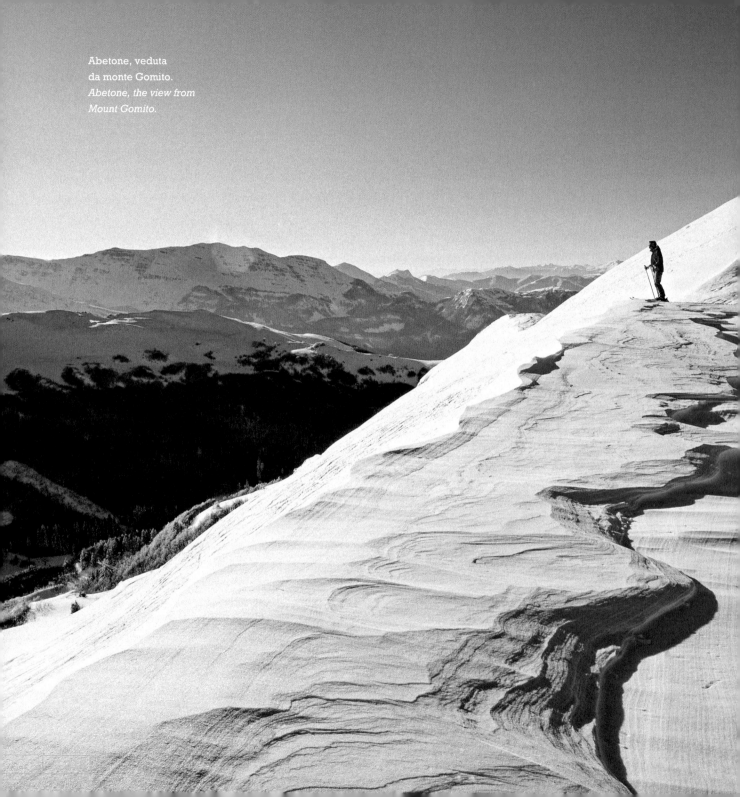

Abetone, veduta
da monte Gomito.
*Abetone, the view from
Mount Gomito.*

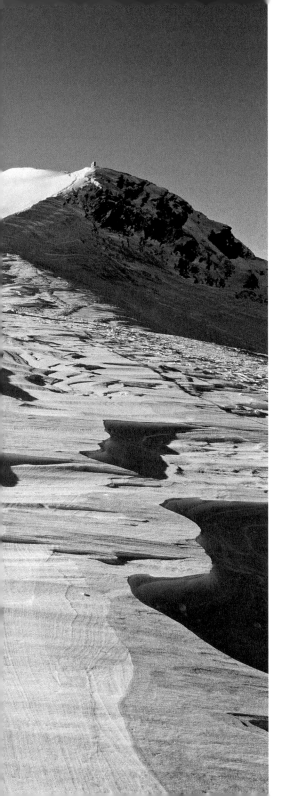

La montagna è uno scrigno prezioso e poco incline a condividere i suoi segreti col resto del mondo. La memoria di chi l'ha vissuta è permeata di ricordi di vitalità, fratellanza e coraggio. Scrive Tiziano Terzani (*La fine è il mio inizio*, 2006): «A quel tempo l'Orsigna era ancora piena di gente. La guerra era appena finita e gli uomini facevano i boscaioli nelle montagne di là del fiume. Facevano cose incredibili! Legavano un cavo di ferro nella montagna di fronte, poi a spalla, attraversando il fiume, lo portavano da questa parte, lo legavano in piazza, lo mettevano in tensione e dall'altro versante facevano partire i carichi di legna attaccati ad un uncino. Arrivavano a velocità spaventosa ed andavano a sbattere contro un copertone. A volte quei pazzi ci si legavano loro stessi. [...] Una volta uno si distrasse fra un carico e l'altro e finì schiacciato in piazza». Le cose in montagna sono cambiate, da tempo. In quelle case di nuda pietra sospese >> pag. 221

The mountains are a veritable treasure trove that doesn't share its secrets with the rest of the world. The memory of those who have lived there is permeated with recollections of vitality and courage. In his book La fine è il mio inizio *(The End is my Beginning) 2006, Tiziano Terzani wrote "At that time Orsigna was still full of people. The war had just ended and the men were lumberjacks in the mountains beyond the river. We did incredible things! We tied a steel cable onto the side of one mountain and then we loaded it on our shoulders, crossed the river and carried it to the other side. We then tied it to the piazza, put it in tension and from the other side of the mountain we sent down loads of lumber attached to a hook. The loads reached frightening speeds and they stopped by crashing into a tire. At times those crazy guys would ride down on it themselves (...) Once a man wasn't paying attention and was crushed by a load of lumber in the piazza." Things in the mountains changed a long time ago. Few people live in those homes with* >> page 221

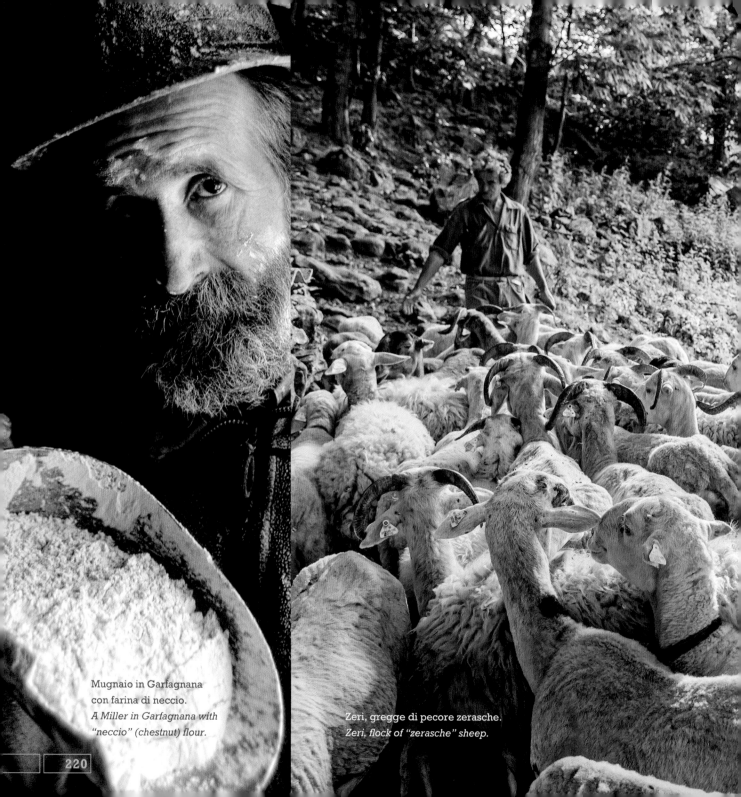

Mugnaio in Garfagnana
con farina di neccio.
*A Miller in Garfagnana with
"neccio" (chestnut) flour.*

Zeri, gregge di pecore zerasche.
Zeri, flock of "zerasche" sheep.

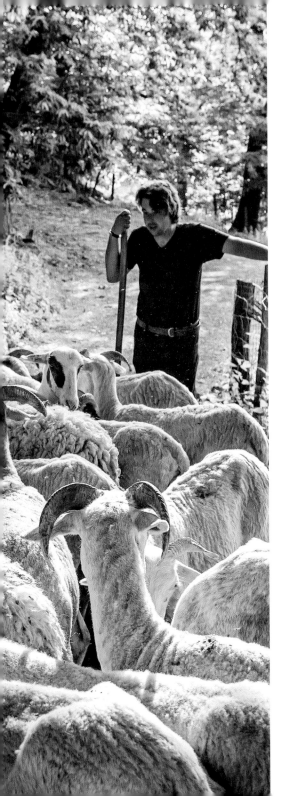

<< *pag. 219* sui tornanti ci vivono ormai in pochi, anche se non mancano coraggiosi tentativi di combattere l'emigrazione rimanendo e inventandosi modi di vita alternativi, sfruttando un patrimonio inimitabile di rocce e boschi, di acque e panorami di straordinaria bellezza, di sapori robusti. Seguendo i percorsi nei boschi, dai colori cangianti come il volgere delle stagioni, e tra le cime più belle dell'Appennino Tosco-Emiliano (dichiarato Riserva della Biosfera dell'Unesco) si scopre facilmente che la natura è sempre vincente. Qui l'uomo ha già licenziato come 'archeologia industriale' il suo passato più recente: vecchie ferriere, cartiere e mulini ad acqua sono testimonianze preziose di uno stile di vita oggi difficilmente comprensibile. Dall'alto del ponte sospeso di Mammiano Basso la vertigine è tanta. E sui vagoncini della ferrovia Porrettana, inaugurata nel 1864, tra Pistoia e Porretta Terme (in Emilia-Romagna) si sperimenta un mix di nostalgia e meraviglia tra alti viadotti, ponti ad arcate sovrapposte e gallerie che traforano la montagna.

<< *page 219* *bare stone walls standing along the s-curves of old mountain roads, although there are some exceptions. A few courageous individuals have invented alternative ways of living for themselves by taking advantage of the inimitable patrimony of rocks and forests, waters and landscapes of extraordinary beauty, of robust and authentic flavors. Following the paths through the forest as it changes colors with the turning of the seasons, among the most beautiful peaks of the Apennines of Tuscany and Emilia (declared a Biosphere Reserve by Unesco), you can easily discover that nature always triumphs. Here humans have already licensed as "industrial archaeology" their most recent past: old iron mills, paper factories and water mills are precious testimony of a lifestyle which is difficult to comprehend today. The heights of the suspended bridge in Mammiano Basso will make your head spin. The Porrettana railway, inaugurated in 1864, runs from Pistoia to Porretta Terme in Emilia-Romagna. Inside the little wagons of the railway you will encounter a mix of nostalgia and marvel as it runs over tall viaducts, arched bridges and tunnels that go through the mountains.*

I PRODOTTI DELLA MONTAGNA

Prosciutto Bazzone e Biroldo della Garfagnana tra i salumi; Pecorino della Montagna Pistoiese; Pane di patata della Garfagnana e Marocca di Casola (alle castagne) tra i farinacei; agnello di Zeri tra le razze autoctone: bastano solo i nomi di alcuni Presìdi Slow Food di montagna a evocare un mondo dal sapore arcaico, di cui la rete della modernità ha trattenuto solo alcune tracce. Eppure la montagna, come uno scrigno di roccia trasformatosi più lentamente del resto, custodisce ancora sapori e tradizioni culinarie figlie di una millenaria civiltà contadina e pastorale. Accanto ai prodotti salvati da questa Arca del Gusto, altri sapori forti e schietti sono in grado di regalare emozioni gastronomiche ormai fuori dal nostro tempo.

THE PRODUCTS OF THE MOUNTAINS

Bazzone prosciutto and Biroldo della Garfagnana are among the cold cuts; Pecorino from the mountains around Pistoia; Garfagnana potato bread and Marocca di Casola (made with chestnuts) are among the breads; lamb from Zeri among the local breeds: all it takes are the names of several of the mountain specialty foods protected by the Slow Food organization to evoke a world of ancient tastes, of which only a few traces are left. Yet the mountains, like a stone treasure chest which has been transformed slower than the rest of the region, still guard the ancient culinary flavors and century-old traditions of farmers and shepherds. Alongside the products saved by the "Arca del Gusto" (a list of traditional foods created by Slow Food), other strong and genuine flavors can give you gastronomical sensations from the past.

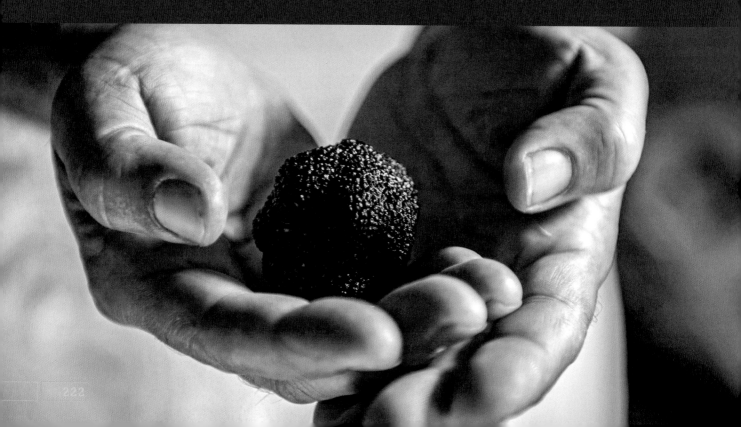

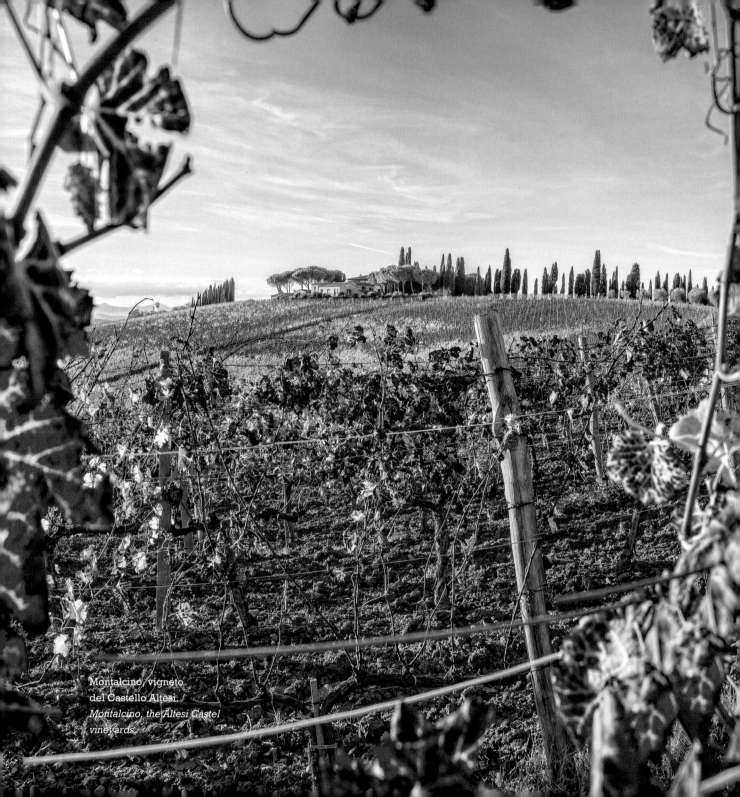

Montalcino, vigneto
del Castello Altesi.
*Montalcino, the Altesi Castel
vineyards.*

Gli interminabili filari dei vigneti
disegnano imprevedibili ma armoniche
geometrie in tutta la campagna toscana...

vigne e vini
vineyards
and wines

The endless rows of grapevines trace
unforseeable yet harmonious geometric
designs throughout the Tuscan...

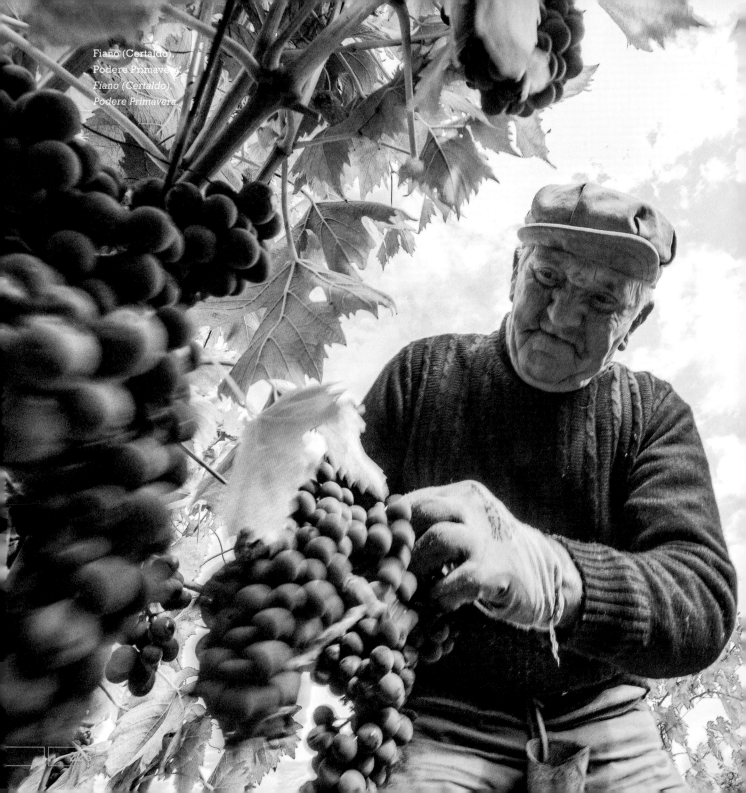

Fiano (Certaldo),
Podere Primavera.

Gli interminabili filari dei vigneti che disegnano imprevedibili ma armoniche geometrie in tutta la campagna toscana sono testimonianze dell'unicità del legame storico tra uomo e territorio. Un'alleanza che si rinnova di stagione in stagione, mutevole come i colori delle foglie e degli acini. La grande diversità del territorio toscano che corre dai versanti montani più esposti alle più gentili fasce costiere affacciate sul Mar Ligure e sul Tirreno, passando attraverso un morbidissimo ed esteso sistema collinare, assicura carattere e grande differenziazione alle tante produzioni regionali. Non è un caso che i vini toscani siano così celebrati nel mondo intero e tengano da sempre testa alle più rinomate produzioni piemontesi e francesi: hanno il privilegio di nutrirsi di una terra unica, di respirarne gli umori dell'aria e di godere della sapienza antica delle tecniche agricole. Non solo Chianti, però: accanto alla zona di produzione >> pag. 231

The endless rows of grapevines that trace unforseeable yet harmonious geometric designs throughout the Tuscan countryside testify to the unique historical bond between man and land. This is an alliance which is renewed with each passing season, changing like the color of leaves and the grape vines. The great diversity of the Tuscan territory which runs from the exposed mountains to the gentle coasts on the Ligurian and Tyrrhenian Sea, passing through that soft and vast system of hills, ensures that regional products have great character and variety. It is not by chance that Tuscan wines are famous throughout the world and can stand up to the most famous wines from Piedmont and France. It is because they have the privilege of being nourished by a unique land, of breathing the scents in the air and of enjoying the ancient knowledge of farming techniques. >> page 231

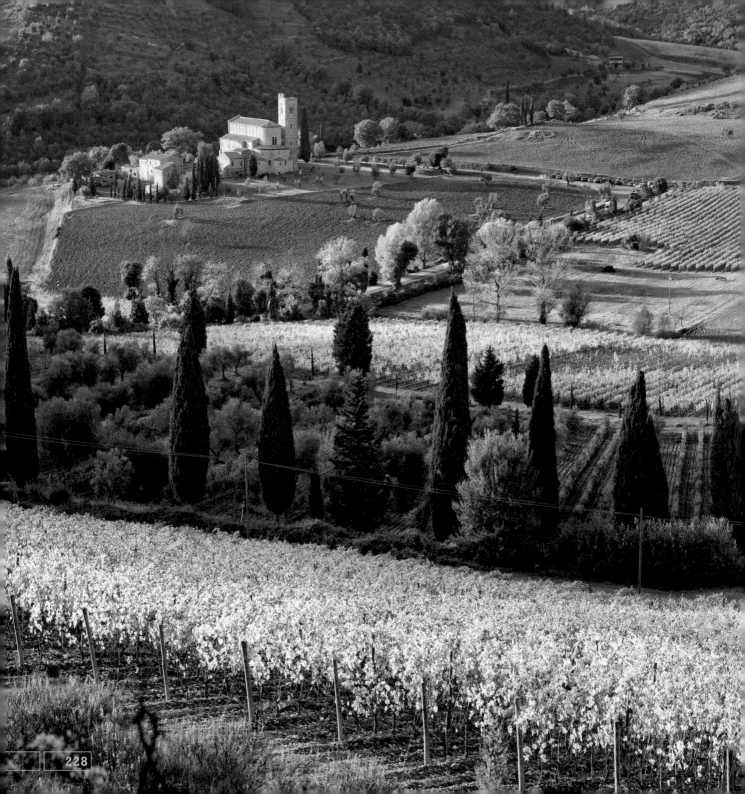

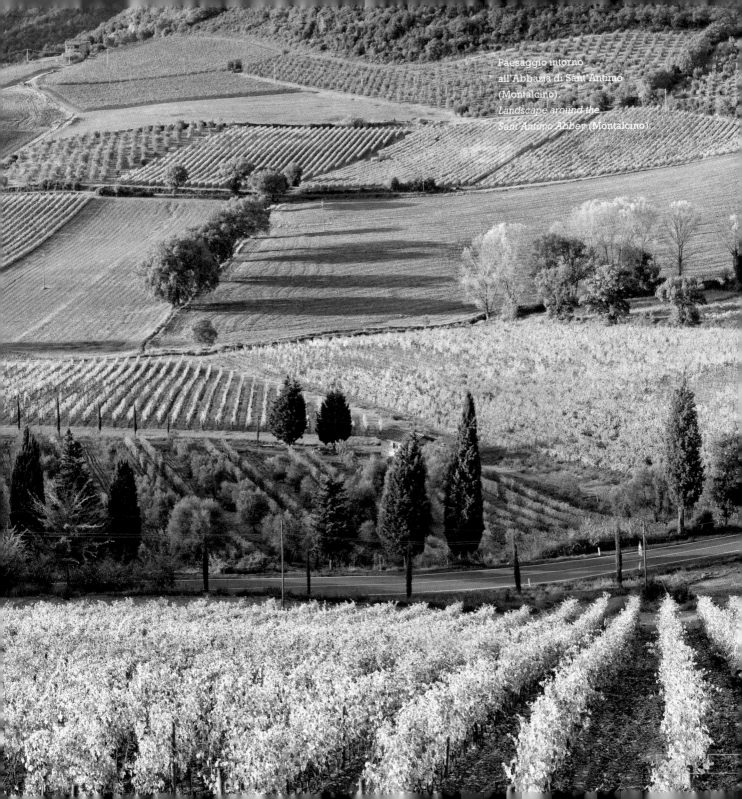

Paesaggio intorno
all'Abbazia di Sant'Antimo
(Montalcino).
*Landscape around the
Sant'Antimo Abbey (Montalcino).*

Monticchiello (Pienza).
Monticchiello (Pienza).

<< pag. 227 più popolare, che vanta alcune delle eccellenze riconosciute, è Montalcino l'altra perla al vertice, nota per l'austerità del suo Brunello. Per non citare il Vino Nobile di Montepulciano, il Morellino di Scansano, il Bolgheri Sassicaia: vere e proprie star internazionali in grado di misurarsi con i grandi del pianeta.

E non solo rossi. Sebbene la maggioranza della produzione si fondi sulla bacca di quel colore, la Toscana è sinonimo anche di ottimi bianchi: la Vernaccia di San Gimignano e il Vermentino della costa bolgherese sono complici delle tavolate nelle calde notti d'estate, ma non solo. Si chiude in dolcezza con il Vin Santo, inseparabile compagno dei cantucci alle mandorle, oppure con l'Aleatico Passito dell'Isola d'Elba.

<< page 227 *It is not only Chianti, however: nearby this popular winemaking area, which can boast several excellent specialties, there is Montalcino, a pearl known for the austerity of its Brunello. Not to mention the Vino Nobile di Montepulciano, the Morellino di Scansano, the Bolgheri Sassicaia: true international stars capable of competing with the great wines of the world.*

And it isn't just the red wines. Although most of the wines are made with grapes of that color, Tuscany is known for her white wines as well: Vernaccia from San Gimignano, Vermentino from the Bolgherese coast are present at tables during hot summer nights, but that's not all. It all ends with the sweetness of the Vin Santo (Holy Wine), inseparable companion to "cantucci" cookies with almonds, which can also be eaten with the Aleatico Passito from the island of Elba.

OLI DI TOSCANA

Con un'incredibile varietà di cultivar autoctone, quello toscano è tra gli extravergini d'oliva più apprezzati d'Italia, al pari di quello umbro, ligure, pugliese e siciliano. La benevolenza del clima ha contribuito all'impianto degli oliveti che, insieme alle vigne, modellano campagne d'impareggiabile armonia. Come molti oli dell'Italia centrale, quello toscano possiede un sapore più dolce e un retrogusto fruttato. Non si contano peraltro le differenze tra zona e zona. Anche questa terra così feconda deve oggi fare i conti con la crisi nazionale del settore, messa a dura prova dalla concorrenza straniera. Nella stagione adatta non andate via senza prima aver assaggiato l''olio novo', quello fresco di frantoio, ideale condimento della fettunta.

TUSCAN OLIVE OIL

With an incredible variety of native trees, Tuscan olive oil is among the most appreciated extravirgin olive oils in Italy, comparable to olive oils from Umbria, Liguria, Puglia and Sicily. The benevolence of the climate has contributed to the expansion of olive groves and vineyards that have modeled the countryside with unparalelled harmony. As with many olive oils from central Italy, Tuscan oil has a sweet taste and a fruity after-taste. It is impossible to count the differences from area to area. Even this fertile land has to face the national crisis in the sector, put to the test by foreign competition. If you happen to be in Tuscany in the right season, don't leave without having tasted some freshly pressed "olio novo". It is the ideale condiment for a bruschetta.

Vicchio di Mugello, Villa Campestri, produttore di olio.
Vicchio di Mugello, Villa Campestri, oil producer.

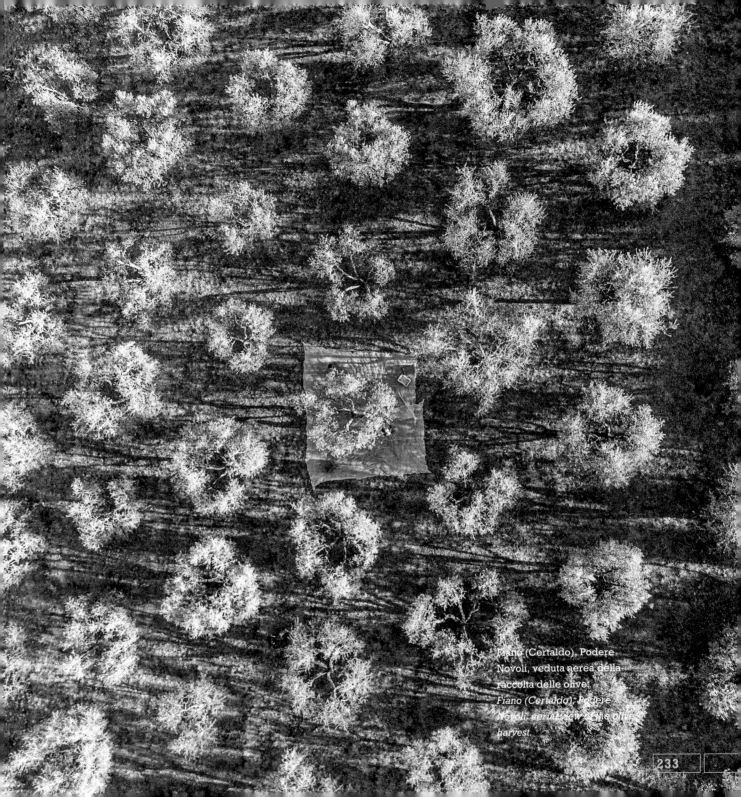

Fiano (Certaldo), Podere Novoli, veduta aerea della raccolta delle olive.
Fiano (Certaldo), Podere Novoli, aerial view of the olive harvest.

Bottiglia di Brunello
di Montalcino.
*A bottle of Brunello
di Montalcino.*

BARBI

BRUNELLO
DI
MONTALCINO
DENOMINAZIONE DI ORIGINE CONTROLLATA E GARANTITA
IMBOTTIGLIATO DAL VITICOLTORE
F. COLOMBINI CINELLI
FATTORIA DEI BARBI
MONTALCINO - ITALIA

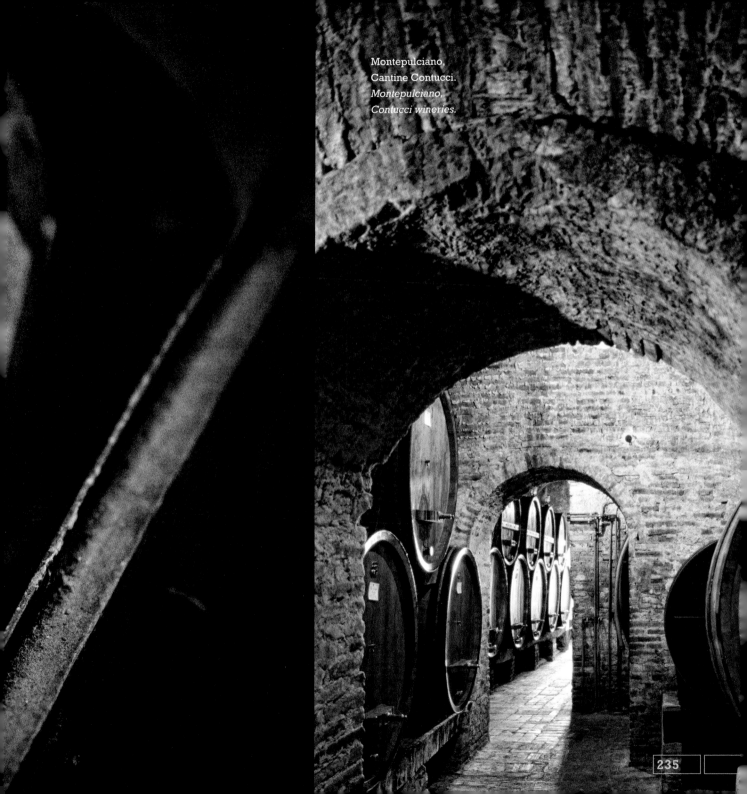

Montepulciano,
Cantine Contucci.
Montepulciano.
Contucci wineries.

STEFANO AMANTINI, fotografo professionista dal 1987, dopo la laurea in Antropologia e alcune esperienze nella fotografia pubblicitaria, si dedica interamente al reportage di viaggio. La sua formazione culturale e la sua sensibilità lo portano ad affrontare destinazioni e scenari lontani, fra cui il deserto del Sahara. Il salto di qualità arriva nel 1991 quando, con Massimo Borchi e Guido Cozzi, fonda Atlantide Phototravel, un'agenzia fotografica specializzata nel reportage di viaggio. Gli incarichi per importanti riviste e i suoi viaggi personali gli hanno permesso di formare un vasto archivio fotografico che rappresenta uno sguardo singolare sul mondo in cui viviamo.

He became a professional photographer in 1987 after taking his degree in Anthropology and after some experience in advertising. He then decided to dedicate himself entirely to travel photography. His cultural background and his artistic sensibility have led him to many far away destinations among which the Sahara Desert. A breakthrough for him was in 1991 when, together with Massimo Borchi and Guido Cozzi, he founded Atlantide Phototravel, a photographic agency specialized in travel photography. Assignments from important magazines and his personal travels have enabled him to compile a vast photographic archive representing his own particular view of the world in which we live.

MASSIMO BORCHI, nato a Firenze nel 1962, dopo gli studi in architettura si dedica alla fotografia professionale dal 1987. Nel 1991 fonda l'agenzia fotografica Atlantide Phototravel. Lavora per le principali testate di viaggio italiane e internazionali (tra le altre Geo Special, ADAC, Merian, New York Times, National Geographic Traveler, Gente Viaggi, Bell'Europa, Viaggi e Sapori). Dal 1995 si occupa di importanti progetti finalizzati alla pubblicazione di libri fotografici, poi pubblicati in numerosi paesi. I suoi ultimi progetti sono focalizzati soprattutto sulle metropoli, da sempre il campo di applicazione preferito. Con la partecipazione al progetto Tethys Gallery intende sviluppare un linguaggio proprio, adatto alla Fine Art Photography e alle stampe di grandi dimensioni a tiratura limitata.

He was born in Florence in 1962 where he studied architecture. He became a professional photographer in 1987. In 1991 he founded the photographic agency Atlantide Phototravel. He works with major national and international travel magazines (Geo Special, ADAC, Merian, New York Times, National Geographic Traveler, Gente Viaggi, Bell'Europa, Viaggi e Sapori, among others). Since 1995 he has been busy with important projects for photographic books which have been printed in many countries. His latest personal projects are concentrated mostly on big cities, which have always been his preferred subject matter. With his participation in the Tethys Gallery project he intends to further develop his own personal style, which can be defined as Fine Art Photography, and the production of large poster-size prints in limited editions.

GUIDO COZZI, per l'editoria specializzata ha realizzato centinaia di servizi fotografici di carattere geografico, etnografico e turistico. Con Stefano Amantini e Massimo Borchi ha fondato nel 1991 Atlantide Phototravel, agenzia fotografica specializzata nel reportage di viaggio. Oggi alterna campagne fotografiche per i grandi archivi internazionali a ricerche personali sul territorio nelle quali sperimenta diversi stili narrativi secondo il tema da affrontare.

He has worked on hundreds of photographic assignments for specialized publications of the geographic, ethnographic and touristic sectors. In 1991, together with Stefano Amantini and Massimo Borchi, he founded Atlantide Phototravel, a photographic agency specialized in travel photography. Today he alternates photographic assignments for the major international archives with his own personal research in his environment where he experiments various narrative styles in accordance with themes.

WILLIAM DELLO RUSSO, con in tasca una laurea in Conservazione dei Beni Culturali e una Specializzazione in Storia dell'Arte medievale, ha da sempre lavorato nel campo dell'editoria d'arte e in quella turistica per alcune delle principali case editrici italiane (Mondadori Electa e Touring Club Italiano, tra le altre) e per alcuni magazine. Dal 2014 è editor della casa editrice Sime Books, per la quale cura tutte le pubblicazioni, in qualità di autore e responsabile di collane.

With a degree in Conservation of Art Works and a specialization in Medieval Art History, he has always worked in the field of art and travel publishing for several major Italian publishers (Mondadori Electa and Touring Club Italiano, to name a few) and for several magazines. Since 2014 he is editor for the Sime Books publishing house, where he is responsible for all publications both as author and series coordinator.

Crediti fotografici
Tutte le immagini sono di Stefano Amantini,
Massimo Borchi, Guido Cozzi
ad eccezione di:
*All images were taken by Stefano Amantini, Massimo
Borchi, Guido Cozzi except for:*

Pietro Canali p. 134-135
Stefano Cellai p. 86, p. 124, p. 137
Mario Cipriani p. 129
Luca Da Ros p. 112-113, p. 192-193, p. 202-203
Colin Dutton p. 213
Johanna Huber p. 108, p. 111, p. 158, p. 182-183, p. 198
Gianni Iorio p. 117
Beniamino Pisati p. 46-47, p. 234-235
Maurizio Rellini p. 78, p. 102, p. 139
Massimo Ripani p. 91, p. 220
Giovanni Simeone p. 138, p. 218-219
Luigi Vaccarella p. 140

Le foto sono disponibili sul sito
www.simephoto.com
Images are available at www.simephoto.com

Coordinamento editoriale
Giovanni Simeone
Testi
William Dello Russo
Traduzione
Paola Gandrus
Grafica
What! Design
Impaginazione
Jenny Biffis
Controllo qualità
Fabio Mascanzoni

ISBN 978-88-99180-39-3
Agente esclusivo Italia: Atiesse S.N.C.
www.sime-books.com - Tel: +39 091 6143954

PRIMA RISTAMPA 2016